ナガオカケンメイの眼

ナガオカケンメイ

디자이너 마음으로 걷다
ナガオカケンメイの眼

2024년 6월 10일 초판 발행 · **지은이** 나가오카 겐메이 · **옮긴이** 서하나 · **펴낸이** 안미르, 안마노, 오진경
기획 문지숙 · **편집** 김한아 · **디자인** 요리후지 분페이, 가키우치 하루 · **한국어판 디자인** 박현선
영업 이선화 · **커뮤니케이션** 김세영 · **제작** 세걸음 · **글꼴** SM 견출고딕, AG 최정호체, Universe LT

안그라픽스
주소 10881 경기도 파주시 회동길 125-15 · **전화** 031.955.7755 · **팩스** 031.955.7744
이메일 agbook@ag.co.kr · **웹사이트** www.agbook.co.kr · **등록번호** 제2-236 (1975.7.7.)

NAGAOKA KENMEI NO ME – 10NEN TUDUKU MERUMAGA KARANO SHITEN 107
by Kenmei Nagaoka
Copyright © 2023 Kenmei Nagaoka
All rights reserved.
Originally published in Japan by HEIBONSHA LIMITED, PUBLISHERS, Tokyo
Korean translation rights arranged with HEIBONSHA LIMITED, PUBLISHERS, Japan
through BC Agency

ISBN 979.11.6823.066.8 (02600)

디자이너 마음으로 걷다

나가오카 겐메이 지음

서하나 옮김

안그라픽스

메일 매거진으로 태어나 정리된
나가오카 겐메이가 세상을 보는 방법(시선)

롱 라이프 디자인ロングライフデザイン을 활동의 주제로
삼아온 지 23년이 흘렀습니다. 이 책은 그 활동에 관한
생각을 함께 일하는 직원이나 회사를 차린 동료,
취급하는 상품의 거래처, 매장에 와주시는 손님에게
꼭 전하고자 2012년 10월부터 쓰기 시작한 메일 매거진
《나가오카 겐메이의 메일ナガオカケンメイのメール》에서
엄선한 107가지 이야기로 만들었습니다.
내 메일 매거진은 매회 두 편의 이야기와 편집 후기로
구성됩니다. 지금까지 직원을 위한 일기로 쓴 글을 모아
『나가오카 겐메이의 생각ナガオカケンメイの考え』과 『나가오카
겐메이의 방식ナガオカケンメイのやり方』으로 출간하고, 이후
2007년 무렵부터 마흔일곱 개 도도부현의 매력에 눈을
떠 정리한 『나가오카 겐메이와 일본ナガオカケンメイとニッポン』까지
삼부작을 출간했습니다.[1] 이 책은 그런 배경을 바탕으로
말하자면 이제 곧 환갑을 맞이하는 나의 집대성이라고
할 수 있습니다. 또한 세 권 다 읽기 버거운 사람들을 위해

'과거에 쓴 세 권의 책을 새삼스럽게 지금의 나가오카 겐메이가 다시 읽고, 앞으로 다가올 말년에 한층 더 기합을 불어 넣어 왕성하게 활동하기 위한 책'이라 하겠습니다. 처음에는 지금까지 방식을 고려해 책 제목을 '나가오카 겐메이의 마음ナガオカケンメイの想い'이라고 붙였습니다. 책 안에 엮인 내용은 말 그대로 '나의 마음'이기 때문입니다. 이 제목으로 출판하기 위해 진행하던 어느 날, 격동하는 사회 정세나 일상 속에서 소셜 네트워크 서비스SNS 등을 통해 매일매일을 소중히 여기고 나를 잃지 않고 살아간다는 지금 시대의 감각으로 메일 매거진을 써왔다는 사실을 여러 의미에서 새삼 깨달았습니다. 이는 물론 나에게만 해당하는 이야기가 아닙니다. 많은 사람이 미디어의 크고 작음과 상관없이 무언가를 지속하며 쌓아갔습니다. 그것이 내겐 《나가오카 겐메이의 메일》이었습니다. 메일 매거진을 보내며 시대가 바뀌어도 변하지 않는 '세상을 보는 관점'이 있음을 분명히 확인했습니다. 매일 치열하게 고민하며 메일 매거진이라는 안경을 쓰고 생각했습니다. 그래서 이 책도 '나가오카 겐메이의 메일 매거진'이라는 의미를 담아 제목을 '나가오카 겐메이의 시선ナガオカケンメイの眼'(한국어판

제목 '디자이너 마음으로 걷다')이라고 정했습니다.
'생각' '방식' '일본' 그리고 '시선'……. 약간 김이 빠지는
제목입니다. 메일 매거진이라는 매체 자체도 슬슬
그 시대적 역할을 다해갑니다. 앞으로 5년 정도 지나면
'메일 매거진이라는 게 있었지.' 하면서 아련하게
여길 날이 올지 모른다는 예감도 듭니다.
시대의 변화는 미디어를 새롭게 만들어내기도 하고
끝내기도 합니다. 여러 음성 미디어가 라디오의 진화형처럼
등장하고, 코로나19로 줌ZOOM 같은 인터넷상의 소통이
보편화되었습니다. 상황이 이러니 매주 정해진 요일에
컴퓨터와 스마트폰에 도착하는 메일 매거진은 시대의
그늘에 덩그러니 남겨질 듯합니다. 그렇지만 매일
한 발 한 발 나아가는 생활자와 크리에이터에게는 메일
매거진이 세상을 향해 자신들의 이야기를 전하는 것인
동시에 실은 자신의 생존을 확인하는 수단일 때도 있습니다.
그렇게 작은 미디어를 꾸준히 소개하던 사람이 일기를 쓰다
어느새 시인이 되고, 도시락 사진을 SNS에 올리다
요리사가 되었습니다. 그것을 보며 그 적당한 개인의 감각과
사회성, 객관성에 나 자신도 여러 번 구원을 받았습니다.

생각해 보면 개인이 쏟아내는 것들은 그 뒤에 작은 구멍이 뚫려 있어 그곳을 통해 사회로 노출됩니다. 팔로워가 많지 않은 나나 여러분에게는 SNS가 바로 그런 존재입니다. 그러니 친구에게 아주 지극히 개인적인 이야기를 쓴다는 감각으로 사적인 내용을 쓸 수 있습니다. 역시 그러면서도 사회에 노출된다고 이해하고 표현을 다소 고릅니다. 이런 행위가 어느새 자연스럽게 자신의 '사회성'을 만들어냅니다. 나는 어떤 상황에서든 메일 매거진을 '발표한다'는 관점에서 쓰지 않았습니다. 자신을 되돌아본다, 아는 이들이 조금이라도 귀 기울여주었으면 좋겠다, 소중한 사람에게만 분명하게 말하고 싶다는 마음으로 써왔습니다. 다시 말해 내 생각인 듯하면서 사회라는 거울을 향해 강하고 부드럽게 속삭인 이야기들이었습니다. 그것이 10년이라는 시간을 지나오며 뾰족하게 날이 섰던 부분이 다듬어져 이 책이 되었습니다. 그 결과 이 책에는 누구나 생각할 법한 사고가 많이 담긴 듯합니다. 그렇기에 오히려 앞으로의 시대에도 되새겨볼 수 있도록 종종 읽었으면 합니다. 롱 라이프 디자인은 오랫동안 지속되는 훌륭한 활동이나 물건을 말합니다. 이를 주제로

매일 사회와 일상을 응시하며 웃기도 하고, 화도 내고,
가끔은 감정이 격앙되고, 그러면서도 정기적으로 꾸준히
써왔습니다. 그렇게 발효하듯이 숙성한 이야기를
즐겨주기를 바랍니다.

D&DEPARTMENT 창업자
《d design travel》 발행인
디자인 활동가

나가오카 겐메이

10년 동안 이어진 메일 매거진에서 107편을 골랐지만,
책에는 날짜 순서대로 넣지 않았으니 양해해 주십시오.

1

2

3

4

5

6

7

気持ちのこもったことをするには、
自分の気持ちが
穏やかでなくては。

마음이 담긴 일을 하려면

먼저 내 마음이 평온해야 한다.

얼마 전 크래프트컴피티션クラフトコンペティション[2]이 열려
심사위원으로 참가했다. 그 심사 풍경을 도록으로
만든다며 감상을 글로 써달라는 의뢰를 받았다.
심사 당시에는 감동해 갖가지 생각이 들어
금방 쓸 수 있을 것 같았다. 그런데 어느새 정신을
차려보니 2주나 지나 있었다. 당연히 그때 했던
생각은 가물가물하고 희미해져 있었다. 나는 서둘러
컴퓨터 앞에 앉았다. 물론 기억을 떠올릴 수 없는 것은
아니다. 그런데 그때가 100퍼센트였다면,
지금은 40퍼센트 정도였다. 여러분도 아마 이런
경험이 있을 것이다. 원고로 쓰는 일은 없다 해도
당시 감정을 떠올리며 말로 표현하지 못한다.
사진을 보면 어렴풋이 떠올라도 100퍼센트는 아니다.

아티스트는 자신의 체험을 언제든 늘 300퍼센트
살릴 수 있는 재능을 지녔다고 생각한다.
기억력도 대단하지만, 그것을 재생하고 예술로
바꾸는 능력이 엄청나다. 부러울 따름이다.
매주 쓰는 메일 매거진 원고에도 사실은 약간의
어려움이라고 할까, 비결이 있다. 쓰기 전에 마음이

평온해지도록 노력한다는 점이다. 마음이나
기분이 어수선하면 애초에 원고를 쓸 생각조차
들지 않는다. 그리고 써야겠다 싶어도 '마음'이
담기지 않으면 그저 평범한 글자나 문장을 나열하는
꼴이 되고 만다. 진심으로 감사하는 마음에서
우러나는 "고맙습니다."와 그저 의례적으로 하는
"고맙습니다."가 다르듯이. 마음을 평온하게 하고
그런 상태를 유지하는 일은 처음부터 일상생활의
'질 만들기'에 달려 있다.

단순한 이야기지만, 사랑이 넘치는 감동적인 영화를
본 뒤에는 평온하고 드라마틱한 기분과 마음 상태가
찾아온다. 그럴 때는 누군가에게 무언가를 해주고
싶다, 이렇게 감동으로 가득한 마음으로 무언가를
표현하고 싶다는 생각이 든다.

"마음이 아름답지 않으면 아름다운 물건은
만들어내지 못하며, 아름답다고 느낄 수도 없다."
민예 운동을 했던 야나기 무네요시柳宗悦가 남긴
말이다. 도예가처럼 형태로 표현하는 사람들도
역시 마음과 기분이 평온하고 아름답게 유지되어야
아름다운 작품을 만들어낼 수 있다.

자, 이제 크래프트컴피티션 원고를 써야 한다.
그 감동을 떠올리기 위해 일단 반나절은 평온하게
지내야겠다.

いい上司とは、
部下を育てる意識のある人
だと思う。

좋은 상사는 부하를 키우겠다는

의식이 있는 사람이다.

지금 나는 현역에서 물러나 있다. 회사를 경영하던
무렵에는 역시 사람을 키우는 일이 매우 중요하다고
때마다 생각했다. 좋은 인재를 알아보고 면접으로
채용하는 일은 기적에 가깝다. 쉬운 일이 아니다.
일하는 사람도 회사를 자신이 성장하는 장소라고
여기지 않으면 그 회사에서 오래 일하지 못한다.
회사는 사람으로 이루어져 있다. 그러므로 한 사람,
한 사람의 성장이 회사의 성장으로 연결된다.
좋은 회사에는 '선배'와 '후배'가 기본적으로 분명하게
존재하며, 성장하는 쪽과 성장시키는 쪽이 있다.
이를 통해 회사의 성장과 개성이 형성된다.
부하가 실수하면 '사람을 키우는 의식'에 따라
그 대응이 달라진다. 상사가 무슨 일이든 부하에게
떠넘기거나 부하 탓으로 돌리면 그 부하도
그 아래에 있는 부하에게 똑같이 한다.
그리고 그것이 회사의 분위기와 체질이 된다.
그러니 그 반대, 즉 상사가 부하를 잘 보살피면서
책임은 상사가 지고 부하에게 기회를 지속해서
부여하면 훌륭한 회사가 된다.
좋은 상사란 부하를 키우겠다는 의식을 지닌

사람이다. 조직 안에서 이런 상사와 만나지 못하면
회사 생활이 쉽지 않다. 반대로 그런 좋은 상사 덕분에
회사와 조직에서 일하는 묘미를 느낄 수 있으며
그곳에서만 할 수 있는 일이 가능해진다.
좋은 부하는 좋은 상사를 키운다고도 말할 수 있다.
나는 그렇게 생각한다.

가게도 마찬가지다. '그 지역을 키우겠다는
의식을 지녔는가.' 이런 각오가 있는지 여부에 따라
자연스럽게 가게의 표정이 달라진다. 오로지 자기
일만 하는 가게는 어딜 가나 겉모습은 번지르르해도
주위와 관계를 형성하지 못한다. 성가실 수도 있지만,
지역에 가게를 만드는 묘미란 그곳을 키우는 데
있다고 생각한다.

川久保玲さんに 会いたくて
絵描きに なった話。

가와쿠보 레이 씨를 만나고 싶어

그림쟁이가 된 이야기.

나는 기억력이 아주 나쁘다. 특히 사람을 잘 기억하지
못한다. 그렇기 때문에 반대로 '이 사람이 나를
기억해 주기 바란다'는 생각이 들면 피해를 주지 않는
선에서 과감하게 인상에 남는 일을 하려고 신경을
써왔다. 젊었을 때 이야기를 잠시 해보자.
스무 살 때, 패션 브랜드 꼼데가르송COMME des
GARÇONS의 디자이너 가와쿠보 레이川久保玲 씨를
어떻게든 만나고 싶었다. 고심한 끝에 그림쟁이가
되었다(웃음). 물론 만나기 위해서다. 왜 그렇게까지
했을까? 무턱대고 만나달라고 하면 만나주지 않을 게
뻔했다. 게다가 아무리 만나고 싶다고 열변을
토해도 민폐만 끼칠 뿐이었다. 가와쿠보 레이 씨가
'그렇다면 잠깐 만나볼까.' 하고 생각할 만한 일이
무엇인지 고민한 결과, 그림을 봐달라고 연락했다.
그랬더니 잠깐이라면 괜찮다는 연락을 받았다.
이때부터 나는 미닫이문만 한 크기의 그림
일곱 점을 밤을 새워가며 그리기 시작했다.
그리고 정해진 시간과 장소에 들고 기 회의실 같은
곳에서 드디어 가와쿠보 레이 씨를 만났다.
"이건 어떤 그림이에요?" 가와쿠보 레이 씨가 물었다.

"앞으로도 성장해 갈 완성하지 않은 그림입니다."
당시에 이렇게 말한 기억이 난다. 그러자 가와쿠보
씨가 대답했다. "그럼 살 수 없어요." 거절당했다고
할까, 당연히 구입해주리라는 생각은 애초에 하지도
않았다. 사실 그림은 어떻게 되든지 상관없었다.
그런데 어쩌면 가와쿠보 씨에게 내 그림이 조금은
흥미로웠을지 모른다. 사지 않겠다고 말했어도
제대로 잘 보아주었으니 말이다.
지금 생각해 보면 정말 무모했다. 상대방이 나를
기억하지 못하거나 내가 상대방을 전혀 기억하지
못할 때가 있다. 그런 순간과 맞닥뜨리면
이 어처구니없던 경험을 떠올리며 '다른 사람이
기억해 주는 일'이 얼마나 소중한지 깨닫는다.
중요한 점은 '민폐를 끼치지 않는 것'이다.
민폐를 끼쳐 기억에 남기는 방법은 얼마든지 있다.
그것은 아주 품위 없는 짓이다.

사람과 사람은 '기억한다' '인상에 남아 있다'는
아주 작은 연결로 인생을 엮어간다.
내가 가와쿠보 씨와 만나기 위해 그린 그림의

내용은 거의 기억나지 않는다. 분명 만나고 난 뒤
어딘가 쓰레기장에 버렸다. 수십 년이 지나
나와 가와쿠보 씨는 함께 매장을 열었다.[3]
물론 가와쿠보 씨는 나를 당시에 그림 일곱 장 들고
갔던 애송이로 기억하지는 않을 것이다.
하지만 그 일을 계기로 내 안에 가와쿠보 씨가
자리 잡았고 무언가가 반응했다고 확신한다.
그림을 그리기 참 잘했다.

辞めない
という
"続ける"。

그만두지 않겠다는 '지속성'.

교토에서 정규 편성 라디오 방송을 진행한다.
이 라디오 방송은 과거에 몇 번이나 중단될 뻔했다.
자금 문제를 이유로 크라우드 펀딩으로 방송 자금을
모은 적도 있다. 애초에 내가 이 라디오 방송을
진행한 계기는 교토에 있는 모 대학에 근무가
결정되면서였다. 어차피 교토에 가니 그 김에 하면
되겠다 싶었다. 처음에는 15분 정도의 코너였는데
나중에는 한 시간짜리 방송이 되었다.
그것도 일요일 저녁이라는 훌륭한 시간대에 말이다.
도중에 거주지인 도쿄에서 스튜디오가 있는
교토 가라스마烏丸까지 다니기 힘들어
그만두어야겠다고 생각했다. 그때 아내가
한마디 했다. "라디오 방송은 오래 한 방송일수록
좋더라고." 그러고 보니 잡지 연재도 텔레비전
방송도 지속함으로써 완성되는 가치가 있다.
얼마나 지속하면 좋을지는 모르겠다. 그렇지만
지속한 덕분에 특별한 상황이 벌어지는 경우는
내 가게 D&DEPARTMENT의 롱 라이프 디자인
제품들만 보아도 알 수 있다. 다른 잡화와
확연히 구분될 만큼 명확하게 다르다.

'이제부터가 재미있을 텐데…….' 내 회사를 그만두는
직원이 나오면 종종 드는 생각이다. 반은 쓸쓸하고
속상한 마음에서 나오는 감정이기도 하다.
사람이 들고 나는 일은 확실히 변화를 불러온다.
그리고 또 하나 생각한다. 회사는 어디를 가든
대부분 비슷하다는 점이다.
잘나가는 곳처럼 보이는 회사도, 지금 불만을 가지고
그만두려는 회사도, 유명한 곳도 이름이 없는 곳도
다 똑같다. 그러니 오히려 평생 한 회사에 있는 편이
꾸준하면서 흔들림 없는 인생을 살 수 있을지 모른다.
살다 보면 '무수히 많은 가능성(무수히 많은 욕구)'에
비틀거릴 때가 있기 마련이다.
지금 당장 싫다고 2년 다닌 회사를 그만두고
동경하는 회사에 입사한다. 그러다 다시 무언가가
마음에 안 들어 2년 다니고 다음 회사로 이직한다.
그러는 사이 결혼하거나 가족을 잃는 슬픔을 겪기도
한다. 잘 생각해 보면 인생에 그다지 많은 요소는
없다. 나, 가족, 친구, 일, 취미, 의식주 정도지 않을까.
회사를 그만두는 사람은 직장이 나와 맞지 않다,
내 능력을 더 발휘할 수 있는 직장으로 가야겠다고

생각한다. 이런 사고로는 어느 회사를 가더라도
마찬가지다. 즉 내가 그 회사를 바꿀 수 있다고는
생각하지 않는다. 회사는 오직 한 명의 직원만으로도
달라진다. 따라서 어느 회사에 있든 내가 바꾸겠다는
의식을 가지고 끈기 있게 눌러앉아 있는 편이
긴 인생에서도 낫다. 아직 쉰여섯 해밖에
살지 못했지만.

이런 이유로 라디오는 계속할 생각이다.
담당인 갓쓰ガッッ, 아리코アリコ 씨와 함께 만들어온
라디오를 스폰서 사나다정공サナダ精工과
여러분의 응원을 받으며 아직 보지 못한
가치 있는 것으로 만들어가고 싶다.
그만두는 일은 다음 단계다. 그렇지만 그만두지 않는
일도 다음 단계일지 모른다. 그렇다는 걸 깨달았다.

直感。

직감.

나는 지금까지 거의 '직감'으로 살아왔다. 직감으로
정하지 않는다는 것은 인간의 수많은 번뇌 속에서
어떤 합리점을 억지로 찾아내 납득시키는
행위와 같다. 보통 일반적으로 다 그렇지만,
직감으로 '이거다!' 한 일에는 헤아릴 수 없는 가치나
지금까지 살아온 경험치, 안목 같은 것이 느껴진다.
또한 복잡하게 따지지 않는 '진정한 동물'로서의
나 자신도 느낄 수 있다.

그런데 좀 성가시지만, 나는 그 직감으로 정한 일을
반나절도 지나지 않아 재검토하는 버릇이 있다.
뭔가 아닌 것 같기 때문이다. 그리고 결국에는
처음에 직감으로 내린 결론으로 다시 돌아간다.
지금까지 직감으로 살아왔다고 큰소리 떵떵 쳐놓고는
매번 그렇다. 정확하게는 직감으로 결정한 일은
반드시 의심하고 백지로 돌렸다가 원래 대답으로
다시 돌아간다. 그러니 결과적으로는 직감으로
정한 셈이 된다. 이런 성가신 일을 매번 반복하니
역시 직감을 의심하지 않는 사람이 되고 싶다.
아직 시간이 좀 걸릴 듯하지만.

'직감'을 발동하는 일에는 나름의 시련이 필요하다고
생각한다. 이는 오랫동안 유기농 식생활을 해온
사람이 화학적 재료가 들어간 음식을 조금이라도
입에 넣은 순간 '욱' 하고 거부감을 느끼는
반응과 같다. 철저하게 '안목'을 키워가면 직감이
점차 성장해 나타난다. 삶이라는 소중하고 한정된
시간 속에서 살다 보면 직감의 질에 스스로
반응할 때가 있다. 그러면 내 직감에 감동한다.
감동하는 일은 그리 간단하지 않다. 그것을
일으키는 것이 바로 직감이라고 생각한다.
무언가를 보고 아무것도 느끼지 못하면 역시 아쉽다.
다른 사람들과 똑같이 보았는데 나는 아무것도
느끼지 못하고 옆 사람은 흥분해 목소리를
높이고 눈물을 흘린다. 모두 대부분 비슷하게
생활한다. 하지만 무언가를 느끼고 이해하는 '직감'이
있는 사람은 다른 사람보다 몇백 배나 재미있는
세상에서 인생을 사는 셈이다.

いい会社には
「創業者が何をやりたかったのか」の
共有があると思います。

좋은 회사는

'창업자가 무엇을 하려고 했는지'를 공유한다.

회사에 속해 있다면 그 회사의 근본과 동기화되어야
만족할 수 있다. 무슨 일이든 다 그렇다. 그것이
지역 재생이든 축제여도 말이다. 어딘가에 소속될 때
그 근본과 동기화되어 있는지 의식하기를 바란다.
가령 켄터키프라이드치킨에서 일하게 되었다고
해보자. 매장에 소속되어 음식을 만들게 되었다.
그리고 마음을 담아 만들자고 지도를 받았다.
어떻게 하면 마음을 담을 수 있겠는가? 어떤 행동을
하면 '마음이 담겼다'고 여길 수 있겠는가?
당연히 개인의 인생 경험을 바탕으로 다양한
방법이 있을 것이다. 이른바 마음을 담는 듯한 일은
할 수 있다. 문제는 '켄터키프라이드치킨의
일원'으로서의 마음을 담는 방식이다.

애플 스토어에 가면 직원에게서 어떤 낯선 분위기가
느껴진다. 한 사람 한 사람의 모습이 다른 가게와
어딘지 다르다. 그 대답은 '창업자인 스티브 잡스와
동기화된 의식'에서 온다고 생각한다.
스티브 잡스와 근본에서부터 연결되어 있다.
따라서 만약·당신이 애플 스토어에서 일하게 되어

상사에게 마음을 담으라는 말을 들었다면
창업자가 품었던 마음과 동기화되는 일이 무엇보다
중요하다. 이는 켄터키프라이드치킨도 마찬가지다.
좋은 회사는 창업자가 무엇을 하려고 했는지를
공유한다고 생각한다. 전 직원이 창업자의 사고와
근본적으로 연결되어 있다면 고객을 접대하고
거래처와 소통할 때도 '그 회사다운 마음을 담는
법'을 실행할 수 있다.
회사마다 무엇이 좋을지는 다르다. 그것은 창업자
안에 답이 있다. 다른 회사에서는 우선시하지 않는
일을 이 회사에서는 우선시하기도 한다.
이전의 회사에서는 칭찬하지 않았던 일을
이번 회사에서는 칭찬한다. 그 가치 기준의 뿌리에
관심이 없으면, 즉 연결되지 않으면 그 회사다운
성장에 참여해도 즐겁다고 느낄 수 없다.

브랜드 d에는 내가 고안한 사진 촬영 방식 'd photo'가
있다. 무엇을 d photo라고 하는지 명확하게
전하기는 어렵다. 그렇지만 왜 그것을 해야 하는지,
왜 해야 했는지 관심이 없으면 d라는 브랜드를

만들 수 없다. d다운 경영으로 손님은 다른 브랜드와
차별을 느끼고 특별하다고 인식한다. 이를 통해
같은 물건도 이왕이면 저 가게보다 d에서 사는 편이
재미있다고 생각한다. 이를 매일 쌓아가는 일이
브랜드 만들기며, '그 브랜드다움'이란 창업 당시에
집중된다. 거기에서 멀어진 고객 응대나 서비스는
아주 무미건조하고 어디에서나 흔히 볼 수 있는
평범한 것이 된다.

가게나 회사 업무 대부분은 분야 상관없이 잡무라고
불릴 만한 일들이다. 단순 작업이나 왼쪽에서
오른쪽으로 그저 전달하는 일도 많다. 그런 잡무조차
'개성'이나 '-다움'으로 색깔을 더할 수 있다.
브랜드는 그렇게 매일 모두가 만들어가고 쌓아가는
'모습'이다. 그러니 소중하다.
'어서 오세요'라고 말하는 방식과 더불어
'왜 그렇게 말해야 하는가'라는 정당성을 고민했을 때
창업자가 왜 그렇게 말하려고 했는지에 관한
사고에까지 도달해야 한다. 그래야만 그 가게만의
'어서 오세요'가 존재한다.

d에서는 '감사합니다'라고 인사하며 손님을 배웅하지
않는다. 손님을 고객이라고도 부르지 않는다.
그 대답은 창업자인 내 안에 있다. 그리고 그것이
'd다움'이다.

마지막으로 오해하지 않도록 덧붙이겠다.
창업자가 제일이라든지 창업자는 훌륭하다는
말을 하는 게 아니다. 창업한 이유, 창업했을 당시의
마음은 그 누구보다 창업자 안에 있다는 말이다.
어떤 회사든 창업자는 있다. 어떤 회사에든
창업했을 당시의 마음이 있다. 그곳에서 일하는
모든 사람은 그 위에 매일 발을 딛고 서 있다.
그리고 그곳에 손님이나 거래처 담당자가 찾아온다.

死ぬ気で。

죽을힘을 다해.

늦었지만 한 팟캐스트에 빠져 있다. 듣자 하니
그 팟캐스트는 1년 전부터 방송했다고 한다.
그 내용을 너무 많이 적으면 '그걸 이제야 듣는다고?'
하면서 웃음거리가 될 듯하다(웃음). 그러니
프로그램이 무엇인지 되도록 모르게 쓰려고 한다.
역사적 위인을 해설하는 방송인데 그 방식이
두 가지 시점에서 흥미롭다.
첫 번째는 그 위인이 활약한 시대 배경을 확실하게
해설해 준다는 점이다. 우리는 자신의 일상을
저마다의 속도로 자유롭게 사는 듯 보여도 시대
흐름에 반드시 영향을 받는다. 그러니 역사적 인물의
'사회적 배경'을 모르면 너무 뜬금없어 재미가 없다.
또 다른 하나는 '왜 그는 그렇게까지 죽을힘을
다해 달성했는가'다.

'죽을힘을 다해'라고 썼는데 이 방송에서 소개하는
위인들은 그런 시대에 태어났다. '그런'이란 정말로
죽음이 일상에 있었다는 말이다. 현대를 사는 우리도
그 흔적으로 '죽을힘을 다해 열심히 하겠습니다!'
하고 말한다. 하지만 옛날처럼 무언가를 못 하거나

등을 돌린다고 진짜로 죽임을 당하거나 간단하게
목이 날아가지 않는다. 그렇다. 우리는 죽지 않는다.
과거에는 죽을힘을 다해 같은 말은 없었을 것이다.
말장난이나 진심을 나타내는 비유로 성립되지
않기 때문이다. 정말 죽을힘을 다해서 했는데도
소용이 없었다면 진짜로 죽임을 당했다.
그렇게 생각하면 현대를 사는 우리의 '죽을힘을
다해'란 도대체 무엇일까? 그 방송에 등장하는
위인들의 '목숨'은 실패했을 때의 대가였다.
그렇기 때문에 오히려 행동할 수 있기도 했다.
그렇다면 현대를 사는 우리의 '반드시 해내겠다'는
다짐에는 내 목숨만큼 소중하고 그 무엇과도
바꿀 수 없는 것을 대가로 삼고 있지 않다는
말이 된다. 물론 진짜로 목숨을 잃어서는 안 되며,
현대에는 '목숨'보다도 잃으면 안 되는
고귀한 것이 있을지 모른다.

서론이 길어졌다. 이것을 내 나름 받아들여 나의
'죽을힘을 다해'란 무엇인지 생각했다. 그리고
지금 나의 열심히는 별것도 아님을 깨달았다.

이런 생각을 하루 종일 하다가 진짜 죽을힘을 다해
열심히 할 일을 발견해야겠다는 생각에 이르렀다.
물론 이미 나의 활동에 '그런 급級'의 일이 있어
그 활동을 추진한 결과, 지금 하는 '그것'을 꾸준히
더 진지하게 해보자고 깨달을지도 모른다.
목숨을 걸고 한 일이 잘 안되면 진짜로 목숨을
바쳐야 했던 시대. 그런 시대의 목숨이란 도대체
무엇이었을까? 동시에 지금 열정을 가지고
마주하는지 곰곰이 되돌아본다. 나를 향한 물음으로
말이다. 정말로 죽으면 안 된다. 그렇지만 그런 각오로
열심히 하는가? 그만큼 공을 들이고 싶은
일이 있는가? 목숨과 바꿀 정도로 달성하려는
일이 있다는 건 대단하다.

その人との関係性があるなら、
自分の言葉で
思い切り託したほうがいいと思う。

그 사람과의 관계를 생각한다면

나만의 언어로 솔직하게 이야기하는 게 낫다.

내가 생각해도 나만의 언어로 말하지 못할 때와
나만의 언어로 말할 때가 있다. 얼마 전 어떤 사람과
이야기를 나누었다. 그런데 너무 심하게 그 사람의
말이 아니어서 대화가 되지 않는다고 지적했다.
그 사람은 마치 일본 정치가가 원고를 읽는 것처럼
말했다. 주제에서 벗어나지 않으니, 그 사람의
발언임은 틀림없다. 하지만 그 사람이 아니었다.
그런 흔해 빠지고 평범한 대답을 원하지 않았는데
무난한 내용으로만 이야기했다. 내가 손윗사람이라는
영향도 있었을 것이다. 그런데 이렇게 생각하다가
나도 어쩌면 똑같이 했을 수도 있겠구나 싶었다.
그 사람과의 관계가 있으니 함께 어울리고 싶다.
그런데 그 사람다운 대답이 아닌 게 돌아온다.
그럼 이건 아니다 싶다. 대화는 상대방과 쌓은
관계 안에서 스스럼없이 이루어져야 좋다고 본다.

과거에 소속되었던 회사의 전 상사
하라 켄야原研哉 씨가 어느 날부터 갑자기 나를
'나가오카 씨' 하고 씨를 붙여 부르기 시작했다.
퇴사 후였다는 이유도 있었지만, 줄곧 '나가오카' 하고

친근하게 불렀고 나도 '하라 씨'라고 부르며
편한 사이라고 생각했다. 그것이 나와 하라 씨의
관계였다. 그래서 상당히 서운했다.
하라 씨가 예순을 맞아 열린 기념 모임에서
나는 하라 씨에게 "하라 씨도 이제 나이가 드셨네요."
하고 말했다. 하라 씨는 순간 서운한 듯한 표정을
지었다. 그렇지만 나는 그런 말도 할 수 있는 사이가
좋다고 생각한다. 여기에서 나의 언어가 아닌
무난한 말을 던지면 무난한 대화만 오갈 뿐이다.
다소 화가 날 상황이 되었더라도 역시 그 사람과
나 사이기에 할 수 있는 대화를 나누는 편이 좋다고
생각한다. 여러분은 어떤가?

やっぱり、
植物たちから学ぶこと、て
たくさんある。そう思う。

역시 식물에는 배울 점이 많다.

그렇게 생각한다.

집에서 함께 지내는 식물들. 밖에서 들여온 지
얼마 안 된 식물은 집에 놓인 순간부터 그곳이
그 식물의 생태계가 된다. 다음 날 바닥을 보면 잎이
떨어져 있다. 식물은 자신이 있는 곳을 파악한 뒤
'계속 살자'고 생각하기 시작한 것이다.
그런 모습을 보고 미안하다는 마음은 들지 않는다.
다만 오늘부터 함께 살자고 생각한다. 인간인 나와의
공동생활을 시작하며 식물은 온 힘을 다해 여기에서
살자, 그러려면 이렇게 잎을 많이 단 채로는 양분을
허비한다고 판단한다. 이 광경이 정말 사랑스럽다.
본래 땅에 심겨 있던 식물은 그 지역에서 살기 위해
사계절에 맞추어 갖가지 노력을 한다. 어느 날 땅에서
화분으로 옮겨져 환경이 식물원 실내로 바뀐다.
하지만 거기에서도 식물은 계속 살아가자고 결심하고
살아남을 방법을 고민한다. 잎을 떨어뜨리는 등
이런저런 시도를 한다. 그리고 우리 집에 왔다.
다시 바뀐 환경에서 식물은 어김없이 살아남을
방법을 모색한다. 그리고 대담하게 잎을 잘라낸다.
바닥에 잎을 많이 떨어뜨리고 끈적끈적한 점액질의
체액을 뿜어낸다. 어쩌면 죽을지도 모른다.

하지만 이 환경에서 살아남아야 하니
식물은 아이디어를 짜낸다.
내가 식물을 좋아하는 이유가 바로 이것이다.
인간의 이기주의로 들여왔지만, 식물들은
온 힘을 다해 살려고 한다. 그런 아이디어가
사랑스럽다. 미안하다는 마음은 품고 싶지 않다.
당연히 땅에서 자라야 좋으니까. 하지만 함께
있으려고 노력하는(그런 것 같은) 식물들의
아이디어에 감동한다.

식물들은 움직일 수 없다. 그러니 주어진 '장소'에서
'살아남기' 위해 아이디어를 짜낸다. 나는 그런
식물에 영양제를 주고 태양광에 가까운 5,000엔짜리
전구로 빛을 비추어준다. 천으로 잎을 한 장 한 장
닦고 매일 아침 말을 걸며 물을 주기도 한다.
식물들은 말할 수 없으니 말을 거는 일도 없다.
하지만 왠지 여기에서 함께 살자고 생각하게 하는
무언가가 있어 나도 모르게 식물과 대화한다.
식물은 결과적으로 왜소해질지 모른다.
하지만 미안하다는 마음을 갖고 싶지 않다.

내가 이 집에 들여오긴 했어도 함께 생활하니까.

식물들의 생존 아이디어에 가슴이 떨린다.

역시 식물에는 배울 점이 많다. 나는 그렇게 생각한다.

トイレを掃除したくなる店。

화장실 청소를 하고 싶어지는 가게.

제목이 좀 이상하지만, 어떤 가게 화장실에
들어갔는데 조금 더러워져 있어 청소한 적
있지 않은가? 내 가게도 아니고 그럴 필요도 없는데
말이다. 나는 의외로 많다. 그 가게가 좋아하는
가게라면 그렇게 한다.

내가 이렇게 멋대로 청소할 듯한 돈가스집이
히가시칸다東神田로 이사한 새로운 사무실 근처에
있다. 흰 나무 카운터가 근사한 맛있고 유명한
식당으로, 노부부가 꾸려가는 곳이다.
특징이라면 남주인이 도쿄 토박이답게 아주
빈틈없이 일을 한다는 점이다. 엄격하다기보다는
영화 〈남자는 괴로워男はつらいよ〉 시리즈의 주인공
구루마 도라지로車寅次郎처럼 어쩌다 하는
한마디가 거칠지만 애정이 담겨 있다. 혼자 가도
단골손님과 나누는 짧고 속도감 있는 대화를
듣다 보면 나도 모르게 웃음 짓게 된다.
내 쪽을 보면서 윙크는 하지 않는다. 마치 '그치?
당신도 그렇게 생각하지?' 하고 말하는 듯이
슬쩍 웃을 뿐이다. 그런 뭐라고 할 수 없는 소통이

정말 기분 좋은 가게다. 게다가 노부부가 운영해서
그런지 손님은 당연하다는 듯 자기 주변을 닦고
치우고 밥을 다 먹으면 식기를 정리하기 쉬운 곳까지
옮겨다 놓는다. 그러면 여주인은 고맙다고 말한다.
거기에는 진심에서 우러나는 감사가 담겨 있다.
그 가게에 있다 보면 여주인이 끊임없이 "고마워요."
"미안해요." 하고 말하는 게 들린다. 그 분위기에
밥을 먹기 전부터 행복해진다.

이 가게의 화장실에는 아직 들어간 적 없다.
하지만 만약 더러워져 있다면 반드시 청소하게 될
것이다. 내가 좋아하고 자주 가는 장소나 가게는
내 일부다. 깔끔한 가게에 드나드는 내가 있기에
나의 품위도 올라간다. 그런 기분이 들게 하는 가게,
여러분에게는 몇 곳이나 있는가?

僕は「ちゃんと謝れなかった」のだ。
そして
「ちゃんと怒られればよかった」のだ。

나는 제대로 사과하지 못했다.

그리고 제대로 혼나고 싶었다.

회사를 경영하다 보면 직원이 들어오기도 하고
그만두기도 한다. 회사에 입사할 당시에는
자기 꿈이나 입사하는 회사에 관한 생각을 확실하게
품는다. 그런데 입사하자마자 그 생각을 실행하는
사람은 많지 않아 쳇바퀴 돌듯 회사에 다니다가 점차
개성이 사라진다. '정말 활기찼는데.' 가끔 생각하지만,
분명 이쪽에도 원인이 있다. 이 회사가 마음에 들어
면접을 보고 들어왔으니 면접에서 보여준
그런 '당신'을 서로 헤아리면서 일하고 싶다.
여기에서 회사를 그만둘 때 이야기를 해보면,
그만둘 때 '끝을 잘 맺는' 사람이 있다.
반대로 '끝을 잘 맺지 못하는' 사람도 있다.
'끝을 잘 맺지 못하는' 사람과는 마지막까지
이상하게 서로 난감한 상황에 처한다.
자신이 몇 년이나 오랫동안 몸을 담은 곳인데도
경력에 소속한 회사명을 분명하게 적지 못할 정도로
끝을 잘 맺지 못하고 그만둔다. 그런 방식으로
그만두지 않았으면 좋겠다. 그만둘 때 끝을
잘 맺는다는 생각이 들게 하는 사람이 있다.
바로 마지막까지 제대로 일을 잘하는 사람이다.

그만둔 뒤에도 회사가 그 사람 일 참 잘했다고
떠올리는 사람이면 좋겠다. 즉 서로 유종의 미를
거둘 수 있도록 끝을 잘 맺고 그만두는 게 좋다.

그런데 정작 내가 쓰고 싶은 이야기는 '잘 그만두는
방법'이 아니다. '화내는 법' '혼나는 법'이다(웃음).
얼마 전에 야마다세쓰코기획실山田節子企画室을
운영하는 대선배 야마다 세쓰코山田節子 씨에게
d47뮤지엄d47 MUSEUM의 전시 방법에 관한 의견을
받았다. 그런데 나도 모르게 욱해서 '저는 생각을
바꿀 마음이 없습니다!' 하고 메일을 보내고 말았다.
한 달 정도 지난 뒤 놀랍게도 가나자와金沢에서
야마다 씨와 대담을 하게 되었다. 그리고 드디어
대면했다. 나는 나대로 생각이 있어서 세게 나갔지만,
역시 무례했다. 그렇다고 얼렁뚱땅 사과하는 일도
내키지 않았다. 이런 와중에 야마다 씨가 대담을
나누면서 나와 있었던 일을 언급했다.
그때 다른 사람들 앞에서 "저도 많이 배웠어요."라면서
배려를 담아 이야기했다. 야마다 씨와 나는 나이 차가
20년 정도 난다. "부모자식 같은 사이니까."

마지막에 덧붙인 이 말에 눈물이 나올 뻔했다.
나는 제대로 용서를 구하지 못했다. 그리고
제대로 혼났어야 했다.

어떤 계기가 있어 사건이 일어나 대치하다
용서를 빈다. 회사를 그만두는 방법은 아니지만,
이때 그 후의 관계나 자신의 기량 등이 여실히
드러난다. 어차피 마음에 들지 않고 이제 만날 일도
없으니까, 어차피 그만두니까 어떻게 생각하든
상관없다면서 참지 못하고 섣불리 행동한다.
그럼 인간관계는 바로 끝난다. 내가 잘라냈으니
당연하다 싶다가도 한 달만 지나면
어딘지 후회가 남는다.

제대로 만나서 설명한다. 제대로 잘못을 인정하고
머리를 숙인다. 제대로 자기 생각을 전한다.
나는 이런 일에 참 서툴다. 그래서 야마다 씨에게
혼난 뒤 철이 들려면 아직 멀었다고 느꼈다.

가끔 친구 사이나 부모와 자식 간에 싸우다가
살인을 저질렀다는 뉴스를 들을 때가 있다.
그때마다 생각한다. 진짜로 죽이고 싶지는 않았을
거라고. 싸우는 방법을 모르고 누구를 때린

경험이 없으니 힘을 조절하는 방법을 몰랐던 것이다.
너무 극단적이고 적절한 예는 아니다. 그렇지만
싸움은 평상시에 제대로 하는 편이 낫다고 생각한다.
하고 싶은 말도 마찬가지다. 고맙다는 말도 정작
필요할 할 때 마음이 담기지 않아 마치 영화 대사를
읊듯이 입에서 나온다. 그러면 해놓고도 스스로
후회한다. '정말 고마운데 왜 나는 제대로 표현하지
못할까?' 아마 누구나 경험한 적 있을 것이다.
요식업은 영업 시작 전 실제로 목소리로 내어
인사하는 연습을 한다. "감사합니다." 이렇게 말하면
된다는 걸 알아도 실제 목소리를 내보면 미처 몰랐던
점을 발견한다. 그것은 다른 사람들 앞에서
실제로 '목소리를 내서' 해보지 않으면 확인할 수 없다.
그것을 외식 현장에서는 영업 시작 전 실시한다.
이와 비슷한 일은 개개인의 일상 속 사소한
대인 관계에서도 존재한다.
그 일을 지적하고 주의를 주고 싶다. 하지만
어떻게 말하면 좋을지 방법을 모른다. 상대에게
필요 이상으로 상처를 주고 싶지 않고 지적하는
나도 상처받고 싶지 않다. 이런 변명을 이유로

전화로 하거나 메일로 보낸다. 그럼 '진짜 마음'이
전해지지 않는다. 흠, 나도 반성해야겠다.

능숙하게 잘 혼내는 사람이 되고 싶다. 그리고 혼나는
일도 잘하고 싶다. 능숙하게 싸우고 싶고 사과도
잘하고 싶다. 모든 일은 접객에서 실제로 목소리를
내어 인사하는 것처럼 실제로 상대가 있는 일상에서
경험을 쌓아야 한다. 공상만으로는 제대로 할 수 없다.
과거에 회사는 교육의 현장이었다.
이런 점을 배울 수 있는 회사에서 일하고 싶다.
이런 일이 많은 직장이었으면 좋겠다.
근데 야마다 씨는 혼내는 일도 정말 능숙했다(웃음).
반성합니다.

どんな成功ブランドも、

その火種のようなきっかけをつくった

超個人がいてのこと。

성공한 브랜드에는 반드시

그 불씨의 계기를 만든 개개인이 있다.

d는 롱 라이프 디자인을 주제로 긴 시간 꾸준히
사랑받아 온 제품을 다루어왔다. 그리고 오랫동안
수많은 관계를 맺어왔음에도 제조사의
전략상 어쩔 수 없이 갑자기 판매가 중단된
상품과 브랜드가 있다.
그 전략 대부분이 '글로벌 전략'이라고 불리는 것이다.
개중에는 줄곧 움이 트지 않는 그 브랜드를 위해
국내에 침투시킬 중요한 기반을 차곡차곡 구축해
팬을 만들며 노력한 브랜드의 성장 이야기도 있다.
그런데 시대와 성장의 변화 때문인지
직영점으로 통일할 예정이니 납품은 하지 않겠다며
아쉬운 경영 판단을 한다. 지금까지 쌓아온 관계성에
의심이 들 정도로 말이다. 여기에는 '팬을 키워온
파트너'를 무시하는 냉혹함이 존재한다.
처음에 이야기했듯이, 아무리 글로벌 전략이어도
여러 나라에서 해당 브랜드를 좋아하는 개인,
법인의 개척자가 없었다면 그 브랜드는 뻗어나가지
못했을 것이다. 그런데도 세상에 널리 알려지자
그런 상황을 마음대로 바꾼다. 그럴 때마다
그게 과연 맞는 방식인지 의문이 든다.

역시 이때는 처음에 함께 개척한 파트너에게는
특별 판매를 허락하거나 그 사람들에게 존경심을
가지고 우대하는 일이 중요하다고 본다.
그 어떤 성공 브랜드일지라도 불씨 같은 계기는
'그 브랜드를 좋아한다'는 아주 개인적인 강한
마음이며, 이는 브랜드에서 좀처럼 만들어낼 수 없다.
거금을 들여 이미지 전략을 펼치는 단계 전에는
개인의 오타쿠적인 '좋아하는 마음'의 연쇄가
절대적으로 존재한다. 그 끈질긴 불씨가 브랜드를
전개할 때 도움이 된다. 되도록 그 불씨는
무시하지 말아야 한다.

최근에 한 세계적 브랜드로부터 글로벌 전략상
'이제 d에 이 제품을 납품할 수 없다'는 통보를 받았다.
세계적인 롱 라이프 디자인이었기 때문에 우리에게도
이 상품을 취급하는 일은 자사 브랜드로서 설득력이
있었다. 반대로 해당 브랜드도 우리를 통해 롱 라이프
디자인을 꾸준히 재확인해 갔다. 나는 그런
상호 관계성이 있었다고 인식했다.
그런데 어느 날 '우리 회사 제품을 하나가 아니라

열다섯 점 이상 취급하지 않는다면 앞으로는
거래하지 않겠다'고 통보해 왔다. 솔직히 매년 그렇게
많이 판매하지는 못했다. 그렇지만 이것이 바로
롱 라이프 디자인이라면서 1년 내내 SNS를 통해
알리고 대대적으로 광고해 왔다. 그렇게 해왔는데도
역시 매출을 중시했다. 많이 팔아주지 않으면
앞으로는 어림없다는 단호한 입장을 보인 셈이다.
나는 어떤 브랜드든지 그 브랜드를 상징하는
중심적 스테디셀러 상품이 있고, 그 제품 덕분에
주변 제품도 알려져 이를 통해 브랜드(기존 제품과
신제품을 확실히 동시대에 전개할 수 있는 것)가
된다고 생각한다. 극단적으로 말해, 중심이 되는
스테디셀러 제품은 팬 같은 상점에 일정 부분 맡기고
해당 회사에서는 그 상품 주변의 신제품을 확실하게
판매하는 편이 결과적으로 더 잘 된다고 본다.
제조사는 반드시 자신들이 원하는 이미지를
구축해야 된다고 쉽게 발상한다. 그렇지만 브랜드를
대표하는 중심 상품군은 팬 같은 존재의 판매점과
어느 정도 공존해야 한다. 그렇지 않으면 오래
지속한다는 객관적 프레젠테이션이 불가능해진다.

자기 돈으로 스스로를 칭찬하는 1970년대의
광고 수법은 이미 오래전에 끝났다. 지금 브랜드의
축은 다른 사람이 어떻게 순수하게 칭찬해 주느냐다.
일본에서 메르세데스벤츠Mercedes-Benz를 널리 알린
것은 고급 자동차 판매점 야나세ヤナセ며,
스위스 회사 프라이탁FREITAG을 알린 것은 오랫동안
프라이탁의 브랜딩을 맡았던 지크 재팬ジック·ジャパン의
간케 아키히코菅家明彦다. 그런 '스토리텔러'를
소중하게 여기지 않는 브랜드는 그 이미지는
제어할 수 있을지 몰라도 '굳건한 팬'을 만들고
연결하지 못한다. 그냥 유명한 브랜드만 될 것이다.
지금은 매스미디어가 더 이상 기능하지 않는다.
그러니 SNS 등으로 유명하게 만들 수는 있다.
하지만 그 브랜드를 소중히 여기고 싶다는 마음에
불을 지필 프로모션은 좀처럼 성공 사례를
찾아볼 수 없다. 역시 거기에는 사람 냄새가 나는
부분이 필요하다.

適当に 対話する癖って
ありませんか？

적당히 대화하는 버릇이 있지 않은가?

요즘 어떤 대화에서든지 아주 특별히 조심하는
일이 있다. 이야기하다가 '아~' '그렇구나'라는 말을
사용하지 않는 일이다.
물론 마음먹은 대로 잘되지 않는다. 교토 FM 라디오
방송국 알파스테이션α-STATION에서 하는 'd&radio'의
청취자라면 알 것이다. 나도 모르게 '그렇구나'를
남발한다. 창피하다. 이 두 말로 하는 맞장구는
나에게 무지의 상징이다. '이런 반응밖에 못하나?'
입 밖으로 내뱉고 난 뒤에 스스로에게 실망한다.
상대의 이야기에 대답할 말은 없고 그렇다고
무시하는 상황은 만들면 안 되겠으니
이 두 말을 반복한다. 그런데 제대로 된 사람은
이 두 표현을 거의 쓰지 않는다.
나름 궁리해서 "아, 그런 거였군요."라든지
"재미있네요."라면서 발버둥을 친다.
하지만 무지함은 변함이 없다. 그렇다고 일일이
"그것은 이러저러하군요." 하고 마치 다 아는 척하며
말해도 공허하다. 무언가 나만의 표현이면서
감정이 확실하게 담긴 대답이 있었으면 좋겠다.

목표는 마음에서부터 우러나서 말하는 것이다.

내 이야기지만, 어쩌면 여러분의 이야기일 수도 있다.

적당히 대화하는 버릇 말이다. 그런 대화에서 나온

이야기는 나중에 대부분 떠올리지 못한다.

결국 시간을 들여서 만났는데 아무것도 남지 않는다.

그런 공허함을 이제야 깨달았다.

'아~' '그렇구나'라는 이 두 표현 사용하지 않기.

여러분도 의식해서 시도해 보기 바란다.

「良い、悪い」って
白黒は、きりつけるのは、
良くないと思っています。

'좋다/나쁘다'라는 흑백 논리로 단정 짓는 일은

바람직하지 않다고 생각한다.

요즘 '좋다/나쁘다'라고 흑백 논리로 단정 짓는 일은
바람직하지 않다고 생각한다. '좋은 식품'은 있겠지만,
그 기준에서 도출된 '나쁘다'가 모두 나쁘지만은 않다.
문제는 좋다고 말하는 사람이 있으니 그 나머지가
모두 나쁘다고 취급된다는 점이다.

나는 '담배를 싫어하지만, 갑자기 모두 나쁘다고
취급하니 뭔가 찝찝하다'고 지금까지 몇 차례 써왔다.
최근 플라스틱도 세월이 만들어내는 경년 변화経年変化,
다른 말로 에이징aging의 멋이 느껴지는 소재라고
생각하게 되었다. 그런데 현대 사회는 플라스틱
제품을 나쁘다고 취급하기 시작했다. 거기에서 나는
특유의 찝찝함을 느낀다. 그건 좋지 않다고 생각한다.
지금까지 유용하게 사용해 왔으면서 갑자기 좋지
않다고 취급하다니 도대체 왜 그럴까? 담배를 두고
정해진 장소에 담배꽁초를 버리지 않는 인간의
도덕성이 낮다면서 나쁘다고 취급하는 셈이나
다름없다. 물건에는 죄가 없다. 애초에 '일회용'을
멈추지 않는 인간이 나쁘다.
논리를 펼치며 '좋다'는 정의는 내릴 수 있다.

하지만 그것을 제외한 나머지가 모두 나쁘지만은
않고, 좋다고 다 좋은 것도 아니다. '좋다/나쁘다'만
추구하다 보면 반드시 전쟁이 벌어진다. 지금까지
그래왔다. 전쟁이 벌어질 정도로 좋다/나쁘다고
확실하게 선을 긋는 일이야말로 안 좋은 일 아닐까.

굿 디자인GOOD DESIGN은 점점 어려워진다.
그런 사고 자체에서 경제 고도성장기에서 벗어나지
못하는 기업의 대량생산 냄새가 풀풀 난다.
'다양성'이라는 말을 좋아하지 않지만, 굿이란
이런 것이라며 단정 짓는 촌스러움이 의외로
존재한다. 그런 의미에서 롱 라이프 디자인은
굿은 아닌 반면 그 속에는 깊이가 있다.
과거에 비뚤어져서 불량했던 사람일수록 커서
정 많은 사람이 된다고 종종 듣는다. 배드bad도
굿good이 된다. 세상은 이 양쪽이 다 있기 때문에
성립되는 것 아니겠는가.

早 本 り 人生.

빨리 감기 인생.

요즘 젊은 사람들은 뭐든지 빨리 감기를 하는 듯하다.
나도 오더블Audible 같은 오디오북 애플리케이션으로
책을 몇 배속으로 듣지만, 젊은 사람들은 영화 등도
몇 배속으로 본다고 한다. 최근에 들은 이야기로는
1시간 30분짜리 영화를 10분으로 요약하고 내용도
알려주는 애플리케이션도 있다고 한다. 그런 추세를
관찰하던 누군가가 이렇게 말했다. "인생도 빨리
감기를 하네요." 즉 자신의 능력으로 천천히 느끼고
곱씹는 방식을 버렸기에 이를 통해 얻을 수 있던
감동을 누리지 못한다는 말이다.

음악을 예로 들어 생각해볼까. 과거에는 LP나
카세트의 형태로 아티스트가 고민에 고민을 거듭해
정한 곡의 순서나 앨범 재킷의 비주얼, 제목 등을
우리가 있는 그대로 천천히 받아들였다.
음반 발매일을 손꼽아 기다려 미리 주문해 둔 앨범을
레코드점에서 찾아와 집에서 재킷을 감상한 뒤
레코드플레이어에 바늘을 놓고 스피커 앞에 무릎을
끌어안고 앉아 몰입해서 들었다. 옛날이 그립다는
말이 아니다. 지금은 인터넷으로 좋아하는 곡만

앨범에서 다운로드해 언제 어디에서든지
들을 수 있다. 이런 상황을 보면 역시 하고 싶은 말이
있다. 아티스트가 혼신의 힘을 다해 완성한 곡과 가사,
제목과 곡 순서로 표현하고자 했던 것. 그런 시간을
들인 행위가 과거였다면 나름 '시간'이 걸려 우리
귀에 닿은 셈이다. 지금은 좋아하는 곡만 다운받아
듣는 상황을 두고 편리하고 획기적이라고 한다.
아티스트의 1분이 지금 시대에서 1초도 되지 않을
정도로 균형이 무너졌다. 애초에 LP 재킷에 표현하고
그 감촉을 느끼던 세계관은 이제 어디에도 없다.

이런 음악 이야기는 한 예에 불과하다.
지금을 살아가는 일 자체가 얼마나 힘든지 그 힘듦은
헤아릴 수 없으니 과거처럼 느긋하게 살라고도
할 수 없다. 그렇지만 역시 말하고 싶다. 만들어내기
위해 소요하는 시간만큼, 그것을 손에 넣기 위해
시간과 품을 들이지 않으면 전해지지 않는 것도
분명히 있다고 말이다.

おいしい と 感じる 背後 には、
必ず
「おいしそう」 と 感じる
工夫 が あります。

맛있다고 여기는 배경에는 반드시

'맛있겠다'고 느끼도록 하는 노력이 숨어 있다.

여러분이 자주 가는 단골 가게는 어떤 가게인가?
내 단골 가게는 긴자의 중화식 메밀국숫집이다.
깨끗하게 관리된 카운터에서 소박하고 쫄깃한
면을 맛볼 수 있다. 입구에 식권기가 있는데 이유는
모르겠지만, 가게 주인의 부인이 자동판매기를
조작해 준다. 덮밥도 지극히 평범하다.
주연인 중화 소바 이외에 무언가 특별한 존재감을
보이는 음식은 없다.
나는 디자인하는 사람이니 인테리어나 메뉴 등
디자인에 역시 눈이 간다. 하지만 이 가게에는 이른바
디자인을 느낄 만한 부분이 없다. 대신 청결하고
편안하면서 따뜻한 인간미와 소박한 중화식
메밀국수만 있다. 메뉴가 적다 보니 고민할 필요도
없다. 오로지 중화식 메밀국수에만 정신을
집중할 수 있다.

그 정도로 엄청나게 개성 있는 맛이냐고 묻는다면,
그 매력을 전할 수 있는 말이 특별하게 떠오르지
않는다. 물론 맛있다. 하지만 어디 어디 라면보다
맛있다는 둥 비교할 마음조차 들지 않을 만큼

'이것은 이것'이다. '맛있다'를 추구하면 인간의
욕망은 더 맛있는 음식으로 향한다. 하지만 이런
단골 가게에는 '내가 맛있다고 느끼게 하는
마음'이라는 향신료가 가게에 들어섬과 동시에
솟아난다. 즉 '맛있겠다'다.

맛있다고 느끼는 배경에는 반드시 '맛있겠다'고
기대하게 만드는 노력이 숨어 있다. '맛있다'의 추구와
함께 '맛있겠다'의 추구도 중요하다. 어쩌면 맛보다도
이게 더 어려울지 모른다. 이는 가게 주인의 집념이다.
세상의 '맛있음'에 아랑곳하지 않는 마음.
독자적으로 임하는 모습.
그런 독자적인 맛과 마주하는 자세 같은 어딘지
다른 점이 우리를 사로잡는다. 맛있는 요리를
그대로 내놓으면 그냥 맛있는 것밖에 되지 않는다.
'감동이 있는 맛있음'을 제공하기 위해서는 맛 이외의
'맛있겠다'는 기대감이 필요하다.

思い切り
閉じていく。

거침없이 닫아간다.

최근 디자인 전문지에서 취재 요청이 이어진다.
기분 탓도 있겠지만, 어쩌면 D&DEPARTMENT와
내 사고방식이 세상에 맞물려가는지도 모른다.
나는 일로 의뢰받는 기업 브랜딩은 '그 기업의 문화적
의식'이 느껴지지 않으면 하지 않는다. 브랜딩은 나름
시간도 체력도 소모되는 일이다. 그런데 그 기업의
성장이 더 나은 일본과 세계로 이어지지 않는
그저 단순한 일이라면 할 필요가 없다고 생각한다.
아무리 훌륭하게 디자인해도 본래 그 기업이 지닌
기업의식은 바뀌지 않는다. 자주 CICorporate Identity
도입을 통해 회사를 매력적으로 보여주겠다는 둥
잘못 이해한 발언을 들을 때도 있다. 기업 혁명이
이루어지고 그 상징으로 CI가 존재하지 않으면
매력적으로 될 수 없다. 로고타이프를 사용한다고
개혁되지는 않는다. 먼저 의식을 확실히 구축한 다음
어떻게 개혁해 갈지에 시간을 들여야 한다. CI는
그다음 일이다.

디자인 사무실 D&DESIGN은 먼저
D&DEPARTMENT 매장에서 해당 기업의 상품을

통해 그 기업의 모노즈쿠리ものづくり[4]를 대하는 자세,
미래를 향한 비전, 진심 등을 충분히 경험한다.
그런 과정을 거친 다음 '이 회사, 진짜 멋있으니까
더 응원해 일본의 모노즈쿠리에 좋은 영향을
끼쳤으면 좋겠다'는 마음이 솟아나면, 예산 관계없이
'그 회사를 위해서'라는 순수한 마음으로 창작한다.

이런 사고로 디자인 사무실을 운영한다. 그러므로
앞으로는 계속해서 '닫아가는' 발상으로 해갈 것이다.
현재 크라우드 펀딩으로 아이치현愛知県에 개업을
준비하는 'd news aichi agui'[5]도 후원자나 후원자와
함께 온 사람만이 매장에 들어갈 수 있다.
가게를 하면서 드는 생각인데 좋은 가게일수록
'손님'을 차별한다. 편애한다. 그래도 괜찮다.
물건은 인터넷으로 싸고 빠르게 구입하면 된다.
하지만 매장에서 접객을 받으면서 물건을 구입하고
싶다면 손님으로서 자신을 갈고닦았으면 좋겠다.
그 물건을 잘 아는 사람이니 더욱더 열의를 다한다.
그렇기 때문에 상점에서 일하는 직원도 일이라는
틀을 잊고 당신을 위해 최대한 성심성의껏 즐거운

시간을 만들어줄 수 있다.

이제는 돈이 잘 벌리는지 같은 게 우선순위가 아니다.

呼び捨てに
できない。

이름만으로 부르지 못한다.

나는 사람을 부를 때 이름으로만 부르지 못한다.
이번에 오키나와沖縄 '조야淨夜' 콘서트와 관련해
가수이자 일본 전통 악기 샤미센 연주자 아라
유키토新良幸人 씨, 재즈 피아니스트 사토 유코サトウユウ子
씨와 회의를 진행한 뒤 몇 차례 회식을 함께 했다.
그런데 나보다 세 살 아래인 아라 씨가 어느 순간부터
나를 '겐메이!'라면서 존대하지 않고 이름으로만
불렀다. 나는 그게 정말 좋아서 나도 그럴까 싶었다.
그런데 56년 살아오면서 이름만 부르는 사람은
다섯 손가락에도 들지 않는다. 그래서 부러웠다.
한편으로는 '이름으로만 부르고 싶다' '이름으로
부르는 건 어떤 의미일까?' 곰곰이 생각했다.
오키나와에서 '애정과 희망의 공동 매점
프로젝트愛と希望の共同売店プロジェクト'를 운영하는
고바야시 미호小林未歩 씨의 안내로 다함께
투어했을 때의 일이다. 한 공동 매점[6]에서 아저씨가
가까이 다가와 "이거, 드시게." 하면서 군고구마
같은 걸 내밀었다. 그래서 "이거 받아도 되나요?"
하고 말했더니 "그렇게 말하면 안 되지." 하고
주의(비슷한 것)를 받았다.

그 순간, 다시 아라 씨가 떠올랐다. "나를 유키토라고 불러." 이렇게 말했던 일을 말이다. 회의 후 가졌던 회식에서 어느 정도 술이 들어간 상태였기 때문에 술김에 그냥 한 말이겠지 싶었다. 그런데도 마음에는 '기쁘다'는 감정이 솟아났다. 나는 엄청나게 존경하는 아라 유키토 씨를 '유키토'라고만 부를 수 없다. 그래도 기뻤다. 이는 분명 '인간관계의 거리'에 해당하는 이야기일 것이다.

형식이나 신분, 연령, 첫 대면 등과는 상관없이 눈앞에 있는 당신과 친근한 관계를 맺고 싶다. 아니, 그런 딱딱한 느낌이 아니다. 더 동물적인 감각이다. 그런데도 보통은 그 사람과 사이에 나이나 신분, 직함 등이 끼어들어 '관계'를 정형화하고 거리를 유지하려고 한다. 공동 매점의 아저씨가 나에게 하려던 말은 이것이었을 테다. 일부러 가까이 다가와 자신이 먹으려고 한 음식을 건네면서 친해지려고 했는데 "받아도 될까요?"라니. 이름 부르기는 나에게 정말 커다란 주제이자 과제다. 이렇게 말하면 스스로 벽을 만드는 꼴이 된다. 하지만 아라 씨가 '겐메이는' 하고 말하듯이

내가 '유키토는' 하고 말하려면 나와 아라 씨 사이에는
그저 좋아하는 사람이라는 순수함이 필요하다.
세상사 따위는 개의치 않고 말이다. 어느 시점이
되면 나는 아라 씨를 '유키토'라고 부를 것이다.
내 안에서 아라 씨를 인간적으로 분명히
받아들였으며 동물적으로도 좋아하기 때문이다.
아, 논리만 늘어놓은 마무리 방식이
되어버렸다(웃음).
이름으로 부르기는 '서로 아이로 돌아가 함께
놀 수 있는 관계'라고 생각한다.

つくった人を
感じられる、って大切。

만든 사람이 느껴지는 건 중요하다.

우리의 생활은 수많은 도구로 성립된다. 그리고
그 도구를 애정하며 꾸준히 사용하려면 역시 누가
어떤 마음으로 만든 물건인지 아는 일이 매우
중요하다. 오랫동안 사용하다 망가져도
고쳐서 사용하고 싶고, 버리려다가 아무래도
못 버리겠다면서 생각을 고쳐먹는다. 이는 만든
사람의 마음이 우리의 마음에 자리해야 가능하다.
그렇지 않으면 지금처럼 유혹으로 가득 찬
현대생활에서 하나의 도구를 오랫동안 사용하기는
쉽지 않다. 이는 전통 공예처럼 역사가 있으면서 품이
아주 많이 들어가는 수공예에만 해당하는 이야기가
아니다. 대량생산된 가전 등도 분명히 해당한다.
나는 그렇게 생각한다.

그런 물건 가운데 하나가 다이슨Dyson 청소기다.
나는 이 청소기를 꽤 오랫동안 사용해 왔는데,
품질이나 가격, 애프터서비스는 그렇다 쳐도
제품 모델 변경이 너무 빨라 가끔 의문이 든다.
하지만 영국 제품 디자이너이자 창업자인
제임스 다이슨James Dyson이 제품에 갖는 열정이나

꾸준히 개량해 가는 기술자로서 그의 기운을
감지하면 마치 알고 지낸 사이처럼 느껴진다.
그 시행착오를 함께한다는 기분마저 든다.
그래서 어지간한 일은 '그의 도전 정신'에서
비롯되었겠구나 생각한다. 너그럽게 지켜보고
오히려 응원하고 싶어진다.
과거에 일본에도 그런 제조업체가 있었다.
혼다 소이치로本田宗一郎가 만든 자동차 회사
혼다HONDA나 모리타 아키오盛田昭夫가
창업한 전자기기 회사 소니SONY는 사람들에게
사랑과 관심, 응원을 받았다.

아쉽게도 시대가 달라져 그런 창업자는 이제
세상에 없다. 하지만 그런 분들의 땀과 눈물을
동시대에 느끼며 그들의 '도전'과 함께하듯 생활한다.
동시대에 산다는 점을 즐기고 그들을 주목하며
그런 도구와 함께하는 생활을 활성화해 간다.
이런 생활도 롱 라이프 디자인이라고도 하겠다.
디자인은 형태에만 국한되지 않는다. 사고방식이나
의지, 배려 등도 훌륭한 디자인이다. 만약 다이슨의

도전하는 모습이 잘 만들어진 브랜딩이라 할지라도
모든 물건이 이랬으면 좋겠다.
물건에서 만든 사람이 느껴지는 일은 중요하다.

自分の言葉で話す人は,
会話が
とっても シンプルだ。

나만의 언어로 말하는 사람은

대화가 아주 담백하다.

나는 정보를 바탕으로 이야기하는 사람을 좋아하지
않는다. 그런 방식은 학력 사회를 살아온 사람들에게
많이 보인다. 몇 년도에 어떤 사람이 이런 말을 했다,
그 나라에는 옛날부터 이런 역사가 있었다,
이런 종류의 이야기다. 물론 그 사람의
'경험'이라면 시간을 만들어서라도 듣고 싶다.
나는 무조건 '경험'이라고 생각한다. 정보도 그 사람이
노력해서 '조사한 것'이니 어쩔 수 없다. 하지만 무언가
이런 세상이라면서 정보를 대화에 끌어들이면
자신의 지식을 과시하는 듯해서 싫어진다.
자기 언어로 말하는 사람은 대화가 매우 담백하다.

사람들의 대화 속 정보는 인터넷에서 온 이미지다.
거기에 실제 경험은 적다. '안다'는 의미를 잘못
해석하는 경우도 있다. 정보로서 아는 일과 경험을
통해 몸에 익어 아는 일은 하늘과 땅 차이다.
인터넷으로 적당히 얻은 정보를 가지고
'당신, 이거 몰라?' 하며 과시하는 대학교수
등과 만나면, 세상 말세라고 생각한다.
나는 배배 꼬인 사람이라서 다른 사람과

이야기할 때 '그 사람이 지닌 대화의 근본'을 찾으려고
한다. 대화에 제대로 뿌리가 있는 사람은 가지나 잎,
꽃이 피는 방법, 즉 이야기의 내용에도 깊이가 있다.
그런 사람들에게는 '마음의 여유'가 차이를 만들며
서서히 드러난다.

자, 그렇다면. 나는 요즘 어떤가? 다른 사람과
대화하다가 굳이 하지 않아도 될 말을 하면서 허세를
부리지 않는가? 혹은 겨우 책을 읽은 걸 가지고
마치 다 터득했다는 듯이 말하지 않는가?
이건 인간의 욕구와도 관련되니 참 성가시다.
'욕구'는 참 싫다. 뿌리가 없어도 꽃을 피울 수 있는
시대인 만큼 이왕 사는 인생, 대지를 향해 뿌리를
뻗어나가고 싶다.

お客が偉うなら、
店員だって 同じくらい
偉い のだ。

손님이 왕이면 점원도 똑같이 왕이다.

도쿄 동쪽 지역으로 드나들다 보면 흥미로운 감각에
사로잡힐 때가 있다. 동쪽의 친구에게 술 한잔하자고
이야기하면 대부분 다이칸야마代官山라든지
에비스惠比寿라든지 시부야渋谷 같은 서쪽 지역에서
만나지 않는다. 내 생각이 편협해서 그럴 수도 있지만,
동쪽의 사람은 서쪽에서는 어쩐지 마음 편하게
술을 마실 수 없는 듯하다. 동쪽에 사는 도쿄 주민에게
서쪽은 어쩌면 도쿄가 아닌 다른 지역 사람이
그리는 도쿄일지도 모른다. 인구가 많고 유행이나
새로운 것으로 넘쳐나고 멋진 사람들이 가득하고
활기가 있다. 디자인이 풍부하고 아트나 예술,
다양한 최첨단 문화가 모여 있다. 나도 그런 서쪽이
싫어져 동쪽으로 다닌다.

얼마 전 가네가후치鐘ヶ淵에 있는 대중 술집
하리야はりや의 여주인과 아사쿠사浅草에서 술을
마시게 되었다. 좋은 가게였다. 약속한 시각보다
조금 일찍 도착해 혼자 먼저 한잔해야지 싶어
병맥주를 주문했다. 카운터 안쪽에 있던 주인은
어서 오라는 인사도 없었고 웃지도 않았으며

"병맥주 주세요." 하고 말해도 대답조차 하지 않았다.
얼굴도 쳐다보지 않았다. 주문이 제대로 들어갔는지
불안해질 무렵 병뚜껑을 따는 소리가 들렸다. 그리고
병과 잔을 아무 말 없이 건네받았다. 좀 무안하다는
생각이 들던 그때, 하리야의 여주인이 왔다.
"이곳 마스터하고는 친해요?" 하고 묻자 "네, 우리
가게 단골이에요."라는 대답이 돌아왔다. 그럼 뭐,
괜찮겠지 싶어 술을 마시기 시작했다. 그러다
가게 주인과 이야기를 나누게 되어 집에 돌아갈 때는
문자를 주고받을 수 있는 사이가 되었다.
"나는 바닥에서부터 시작이라고 정해놓았어요.
늘 상냥하게 웃지도 못하고요." 재미있는 사람이었다.
마침 아이치현에 한창 내 가게를 만들 때였기에
이런 '손님과의 거리'는 매우 공부가 되었다.

D&DEPARTMENT를 작했을 무렵에는 내가
매장에 직접 섰다. 그때 '손님은 왕이 아니다'라는
점에 신경 썼다. 손님이니까 뭐든지 다 들어주어야
한다는 사고를 지닌 손님은 바로 돌려보냈다.
손님 대부분은 가게 직원이 "안녕하세요." 하고

인사해도 아무 대꾸를 하지 않는다. 이는 내가 손님 입장이 되었을 때 자주 느끼는데, 그런 나도 인사를 받아도 대꾸하지 않는다. 손님이 왕이라면 점원도 똑같이 왕이다. 나는 그렇게 생각한다.

가게를 시작했는데 만약 손님이 오지 않아 망하면 그것은 내 탓이지 손님 탓이 아니다. 내가 가게를 매력적으로 만들지 못한 것이 원인이다.

그러니 '손님이 와주었다'라는 마음도 있지만, '내가 이용하게 해준다'라는 마음도 있다.

얼마 전 교토에서 하는 라디오에 로쿠요샤커피점六曜社珈琲店을 운영하는 오쿠노 군페이奧野薫平 씨가 게스트로 나와 이런 이야기를 했다. "커피집은 손님의 장소입니다. 하지만 나의 장소기도 합니다. 그러므로 거슬리는 부분은 이야기합니다. 그게 싫으면 안 오면 됩니다. 이렇게 하지 않으면 좋은 장소가 될 수 없어요." 즉 '어느 정도 좋은 장소'를 만들기 위해서는 협업을 통해 양쪽의 의식이 일치해야 한다는 말이다.

서쪽의 도쿄는 다양한 사람이 있고 월세도 높으며 브랜드를 확장하는 상점도 많다. 그러니 '이미지'와 '인상'이 매우 중요하다. 당연히 접객은 누구에게나 문제가 없도록 매뉴얼화된다. 하지만 동쪽에는 주인이 '마음에 들지 않는 손님은 안 와도 된다'는 사고를 지닌 가게도 있다. 그 틈새를 비집고 들어가 친해지면 무한한 '편안함'이 기다린다. 그런 접객을 하고 싶다. 그런 가게로 만들고 싶다.

「あそぶ」と「働く」を
一緒にできている 人に出会うと、
本当にすごいなあと思うのです。

'놀기'와 '일하기' 둘 다 잘하는 사람과 만나면

대단하다고 생각한다.

오키나와에 체류하면서 나에 관해 새롭게 알게 된 점이 많다. 그 가운데 하나가 '놀기'에 관한 것이다. 좌우지간 코로나19의 영향이 엄청난데도 오키나와 사람들은 아주 잘 논다. 잘 논다고 할까, 일하는 시간과 노는 시간, 그 외 자유 시간을 잘 분배해 저녁부터 약속을 잡아도 일부 바쁜 사람을 제외하고 모두 모인다. 물론 오키나와에만 해당하는 이야기는 아니다. 내가 매력을 느끼고 자주 가는 도야마현富山県 이나미井波에서도 바쁜 게 분명한 사람들이 일부러 시간을 내서 놀아준다. 분명히 바쁜 사람들인데 말이다. 한 가지 말할 수 있는 건 이것이다. 역시 도시는 '일'이 중심에 있다 보니 시간을 겨우겨우 낼 수 있다. 그런데 인구가 적은 지역으로 갈수록 모두 그 지역에 맞게 시간을 사용하고 있었다.

만나자고 했는데 바빠서 안 되겠다면서 미안하다고 하면 아쉽고 서운하다. 일을 하니 당연하지만, 저녁이 되었으니 놀아야지 생각해도 일은 계속된다. 뭐, 나도 도쿄에 돌아가면 아무렇지 않게 그렇게 생활한다. 월세나 물가가 비싼 도시는 결국 일하지

않으면 돈이 돌지 않는다. 그런데도 모두 그곳에 있다. 그러니 월세가 한 달에 350만 엔이나 하는 도쿄의 매장을 끌어안은 사람과 월세가 한 달에 3만 엔인 시골 건물에서 가게를 하는 사람은 '시간'을 대하는 사고방식이 근본적으로 다르다. 그리고 이는 '노는 일'에 크게 영향을 미친다.

가끔 '놀기'와 '일하기' 둘 다 잘하는 사람과 만나면 멋지고 부럽다 못해 대단해 보인다. 그런 사람은 바쁜 사람보다 압도적으로 '하지 않아도 될 것' '욕구' 그리고 '자신'이 확실히 성립되어 있다고 느낀다. 매달 내야 하는 자동차 할부를 20만 엔씩이나 끌어안고 외제 차를 타며 무장하는 사람은 그 20만 엔만큼 다른 사람보다 무리해야 한다. 그렇지 않은 사람은 그런 게 없다. 있는 것은 오로지 '시간'이다. 더불어 시간이 있기에 벌어지는 일, 제안을 받아들여 놀 수 있는 일이 있다. 어른이 되면 '놀기'의 내용도 달라진다. 그렇더라도 역시 어렸을 때처럼 친구들과 아무런 이익이 되지 않는 일에 시간을 잊고 빠져서 즐길 수 있다.

물론 회식이어도 괜찮다.

나 같은 사고의 사람은 무조건 물가가 싼 곳으로
이사해야 자신을 바꿀 수 있다. d도 도쿄 본점의
일부를 드디어 이전한다. 얼마 전에 지금까지 낸
월세를 모두 더했더니 10억 엔이 넘었다. 물리적으로
도쿄라는 땅에서 손에 넣고 싶은 무언가가 있었을까
생각했다. 그런데 아무것도 없었다. 시간을 들여
유행의 언저리에 자리 잡아 인구가 많은 도시에서
물건을 팔고 소개해 왔다. 그렇게 반복해 왔던
일의 실체는 무엇이었을까? 그나저나 손님과도
놀지 못했네…….

数字で 判断しない。

숫자로 판단하지 않는다.

나는 경영을 맡아왔던 때부터 줄곧 '숫자'로
판단하지 않는 경영을 유지해 왔다. 그리고
앞으로도 그럴 생각이다.

숫자로 판단하는 일이 얼마나 난폭한지 종종 호되게
느꼈다. 그런데 세상은 그렇게 경영하는 사람이
대부분이다. 적자를 내면 안 된다는 사실도 잘 안다.
그렇더라도 숫자로 판단하기 쉬운 사람들에게
말하고 싶다. 숫자로 하는 판단이 잘못된 결과를
가져오는 일도 많다고 말이다. 이런 내 극단적 논리의
끝은 '숫자를 보지 않고, 경영이 악화해 파탄 나면
그것은 그것대로 어쩔 수 없다'는 것이다.

물론 직원들의 생활을 생각하면 이렇게 사고해선
안 된다는 걸 잘 안다. 하지만 그런 '숫자적 판단'보다
더 중요하게 여겨야 할 점은 회사를 시작했을 때
품었던 명확한 비전이다. 그리고 그 비전을 판단하는
것은 '숫자'가 아니라 '감각'이다. 왠지 모르게
경기가 좋다, 왠지 모르게 돈이 잘 벌린다,
왠지 모르게 방향성이 잘 맞는다, 왠지 모르게
지금 그것을 하는 게 좋겠다 등등.

숫자는 '정보'의 극론極論이다. 좋고 나쁨이 확실하다.

숫자의 이런 경향에서 '왠지 모르게'를 파헤칠 수도
있겠지만, 거기엔 중요한 섬세함이 존재하지 않는다.
오랫동안 숫자를 보지 않고 경영하다 보면 보통은
느끼지 못하는 '경영 상태'가 다양한 면에서 보인다.
나는 이것이 경영자가 숫자보다 중요하게 갖추어야
할 점이라고 믿는다. 도쿄의 일본민예관日本民藝館
전시품 대부분에 해설이 없듯이 말이다.

정보로, 나아가 숫자로 판단하지 않고 '감각'을
날카롭게 연마한다. 하루의 매출을 만들어준 '상품'에
집착하지 않고 진정으로 생활자에게 제안하고 싶은
상품을 즐겁고 자연스럽게 소개한다. 그 결과 매출이
형성된다. 숫자적 목표를 세우면 모든 사람이
숫자만 주목한다. 그 결과 단가가 높고 잘 팔리는
상품을 손님에게 권하는 가게가 된다. 그리고 그런
'목표'에 대해 삐걱거리기기 시작한다. 무엇을 위해
이 회사에 입사했는지 알 수 없어진다…….

숫자는 지속의 알기 쉬운 척도다. 하지만 지속하고
싶다고 생각하도록 하는 마음은 사실 다른 곳에 있다.
다들 알 것이다. 무슨 말을 해도 최종적으로는
'숫자'로 수렴된다. 그러므로 그렇게 되지 않는 '꿈'이

존재할 때 '숫자'를 보지 않는 경영으로 돌진해
안정적인 계단까지 오르고 싶다.
'숫자'의 사람과 '꿈'의 사람이 사이좋게 존재하면
이상적이겠지만.

챈.

지.

지역 맥주 할 때의 '지地'에 관한 이야기다. 오늘 가부키

소믈리에歌舞伎ソムリエ[7]인 오쿠다 겐타로おくだ健太郎 씨와

이야기를 나누다가 '지역극地芝居'이라는 말이 나왔다.

오쿠다 씨의 전문 영역인 가부키도 지방에 가면

신사 등을 무대로 농민이나 마을 주민이 어깨너머로

배워 수확의 기쁨을 예능으로 표현하는 세계가

있는데 거기에 '지'라는 글자가 붙어 있었다.

오쿠다 씨의 이야기를 들으며 앞으로는 더욱더

'지'의 시대가 될 거라고 생각했다.

지금 상업 시설 히카리에ヒカリエ의 d47뮤지엄에서

2022년 12월 4일부터 열릴 〈롱 라이프 디자인 2

기원하는 디자인전: 마흔일곱 개 도도부현의 민예적

현대 디자인LONG LIFE DESIGN 2 祈りのデザイン展:

47都道府県の民藝的な現代デザイン〉을 준비 중이다. 그래서

민예에 존재하는 '일상에 뿌리내린 건강한 대량생산의

모노즈쿠리에서 비롯된 작위적이지 않은 아름다움'과

이 농민 가부키가 어딘지 중첩되었다.

춤으로 생계를 꾸리지 않는 비전문가의 춤은 야구의

세계로 빗대자면 고교 야구, 동네 야구에 깃든

무언가를 떠오르게 한다. 프로 야구의 연봉과 같은

대가를 기대하지 않고 순수하게 하얀 공을 쫓아
달리는 순진무구한 마음. 구체적인 어떤 사람을
떠올리며 농기구를 개선해 가는 일에서 느껴지는
아름다움 말이다.

그러고 보니 '남자의 요리'라는 게 있었다. 일일이
전문적으로 따지지 않고 일단 즐거우면서 틀에
얽매이지 않아 조잡하지만 그럭저럭 맛있는 남자의
요리 말이다. 그것과 '지'는 닮았다. 맛을 내려고
노력은 하지만 거대한 시장은 좇지 않는다.
거기에서 어렴풋이 그 지역의 개성이 전달된다.
가공의 대상을 설정한 모노즈쿠리가 아니다.
구체적인 모노즈쿠리다.

긴자에 있는 가부키 극장 가부키좌歌舞伎座는
표를 좀처럼 구하기 어렵다. 옛날에는 별 어려움 없이
들어갔던 입석도 번호표를 배부해 호들갑스러워졌다.
즉 규모가 커지다 보니 단골을 위한 구체적인
서비스가 아니라 불특정 다수를 상대로 한 시스템이
되었다. 도시에서 가부키를 보러 가는 사람은
어떤 허세와 비슷한 면을 의외로 지녔을지 모른다.
오쿠다 씨가 찾아다니며 소개하는 농촌 가부키에

깃든 건전한 기원이나 기쁨보다, 문화적 견식을 높여
지적이고 고상한 문화인이 되고 싶어 모여든다는
허세 말이다. 혹시 나만 이렇게 느낄까?

지역 무용에는 그런 허세가 없다. 야유도 돈도
어지럽게 날아다니고 객석에서는 가져온 음식을 먹고
마신다. 그곳에는 "힘내라." "그래도 이제 꽤 잘하네."
"저 녀석, 괜찮은 거야?" 같은 양방향의 마음이
오간다. 프로가 아닌 사람이 농작의 기쁨을 춤을 통해
온몸으로 표현한다. 그런 일종의 어색하지만 온 힘을
다하는 춤에야말로 진심으로 감동하지 않을까.
마음이 지면에 뿌리를 내려 확실하게 싹을 틔운
듯한 그 지역과 깊게 연관된 본래의 모습. 이런 점을
생각하며 '지'란 참 좋다고 느꼈다.

やめたくなったら、
一度、
やめましょう。

그만두고 싶어지면

일단 그만두어보자.

다도를 배운 지 약 1년이 되었다. 그래봤자 한 달에
겨우 한두 번 수업을 받으러 다닌 정도였다.
나는 건망증이 병적으로 심해 수업 때마다 처음부터
다시 시작하는 것 같았다. 이게 어린 시절부터 있던
'학원 알레르기'를 떠올리게 해서 최근 4개월 정도는
이제 그만두어야겠다고 마음을 먹었다.
초기에는 꾸준한 연습을 위해 동료가 필요하겠다고
생각했다. 그래서 사무실 직원 다섯 명을 잘 구슬려
'D&DESIGN 다도부'를 결성했다. 그 결과, 나는
전국을 누비다 보니 엄청나게 뒤처져 이제는 도저히
따라잡을 수 없는 지경까지 이르렀다. 더는 함께
배우지 못할 상황이 된 것이다.
그런데 얼마 전 '오랜만에 다시 해보면 어때요?' 하고
제안을 받아 모두 함께 일정을 조정하고 날짜를
정해 오랜만에 다실에 갔다. 드디어 다다미에 정좌를
하고 한 사람씩 농차濃茶를 달였다. 그러는 동안
어라, 작법이 조금씩 기억나는 게 느껴졌다.
완전히 잊은 줄 알았는데. 이게 바로 그거구나 싶었다.
그렇다. 몸에 익어 있었던 것이다.

어떤 일이든 '그만두고 싶다'는 생각이 들면
'그만둘 때'까지 그 마음이 이어진다. 다른 사람들도
마찬가지겠지만, 이번의 나도 그만두어야겠다고
생각해 마음이 이미 떠난 상태였다. 이것도 영향을
미쳤을 것이다. 마음속으로 일단락을 짓고 새로워진
상태에서 차를 달여 내다가 '아!' 하고 깨달았다.
지속한다는 건 이렇게 사소한 것일 수도 있겠구나,
하는 생각도 들었다.

젊었을 때 원하던 직장이나 가게에서 일하게 되면
하루하루가 말도 못할 정도로 즐거웠다.
하지만 몇 개월이 지나 익숙해지고 매일 현실에
부딪히며 안 좋은 기억도 하나둘 생기다 보면
'그만두고 싶다'는 마음이 들기 시작했다.
한 번 그런 마음이 들면 이제는 '그만두고 싶어서
안달이 나는' 상태가 된다. 다들 경험한 적 있을
것이다. 그때는 '일단 그만두는' 수밖에 없다.
그만둔다는 경험을 하지 않으면 그만두고 싶지
않다든지 그만두지 않는 편이 나았다는
경험도 할 수 없다.

나는 다도를 통해 '그만두고 싶다'에서 '그만두었다'는
상태를 경험했기 때문에 '지속할 수도 있겠다'는
경험을 얻었다고 지금은 생각한다.

素敵な暮らしをしている人は、
必要なモノを
今すぐ買わないという「我慢」がある。

멋있는 생활을 영위하는 사람은

필요한 물건을 지금 바로 사지 않는 '인내심'을 지녔다.

요즘 고향에 자주 왕래하며 생활한다. 내가 매장에
직접 서는 가게를 고향에 내서 일하기 때문이다.
가게는 인구 2만 5,000명 정도가 생활하는 아이치현
지타군知多郡 아구이초阿久比町라는 마을에 있다.
그런 작은 마을에 대형 상업 시설인 아피타アピタ가
있다. 본래 마을에는 거대한 방직공장이 있었는데
산업이 후퇴하면서 도산해 그 대지에 이 상업 시설이
탄생했다. 마을의 산업이 괴멸했다는 점만으로도
큰 사건인데 그 넓은 대지 면적 덕분에 작은 마을에는
꿈도 꿀 수 없는 상업 시설이 생겼다는 게 아구이초
마을 주민에게는 또 다른 큰 사건이었다.

나는 대형 상업 시설을 별로 좋아하지 않아 막연하게
일부러 피해 왔다. 그런데 마을에서 생활하는 동안
어찌 되었든 생활용품이 필요해 처음 들어갔다가
깜짝 놀랐다. 없는 것 없이 다 갖추어져 있었다.
가게는 이곳 하나면 충분하겠다는 생각조차 들었다.
그리고 이렇게 '마을의 질'이 형성되겠구나 싶었다.
동시에 '내 생활의 질'도 말이다.

정신없이 바쁘게 살아가는 일상에서 필요에 따라
쇼핑하러 간다. 디자인이나 질감 등 일일이 신경 써서

고르고 싶지만, 시간을 우선시해 눈을 질끈 감고 산다.
편리한 사용성만 우선시된 적당한 가격의
생활 도구가 점점 집안에 자리를 잡기 시작하면
자신이 이상으로 삼았던 생활로부터 멀어진다.
그리고 그런 물건들로 이루어진 생활이 완성되어
간다. 거기에는 '이상을 실현하기 위한 인내'가 없다.

인내할 수 없는 일상생활……(웃음). 즉 다른 사람이
동경하는 멋있고 깊이 있는 생활자는 사고 싶거나
필요할 때 인내한다. 나는 그렇게 생각한다.
임시방편으로 구입한 물건은 이상적인 물건이
손에 들어오면 불필요해져 눈앞에서 지워버리고
싶어진다. 그런 물건들이 재활용센터에, 폐기물
처리장에 모여 '(아직 충분히) 사용할 수 있는
물건이라는 쓰레기'가 된다.
여담이지만, 시골에 살면 라이프 스타일 브랜드
무인양품無印良品은 천국처럼 느껴진다(웃음).
디자인이 존재한다. 생활의 기준을 제안해 준다…….
그렇지 않은 물건보다 훨씬 더 신경 써서 만들어진
(만들어졌을) 것에서 구원받는다. 임시방편인

듯하면서 그렇지 않은 듯한 기분으로 만들어준다.
하지만 실은 이런 생활을 원하던 게 아니었다고
몇 년 지나 깨닫는다. 이런 일이 반복된다.
멋있는 생활을 영위하는 사람은 필요한 물건을
지금 바로 사지 않는 '인내심'을 지녔다.

メジャーの手前。

메이저가 되기 바로 직전.

내 가게는 '메이저가 되기 바로 직전'의 위치에서 맴돌았으면 좋겠다고 늘 생각한다. 그럼 이런 질문이 날아올 듯하다. '메이저는 무엇인가?' 나는 역시 '성립되어 있는 것'이라고 생각한다. 비즈니스로 성립되려면 할 일이 많다. 사회적으로 영향력이 있는 규모라면 늘 그 정당성을 성실하게 보고하고 모든 일을 명확하게 경영해야 한다. 이것이 메이저라고 본다. 그리고 우리는 그렇지 않은 상태를 의식해 거기에 머무른다. 여기서 더 나아가면 자칫 메이저가 될지도 모른다고 생각하면서 말이다. 회사를 설립한 2000년부터 '샘플링 퍼니처SAMPLING FURNITURE'[8]를 만들어왔다. 그 대표 제품 가운데 '멍키 스툴モンキースツール'이 있다. 혼다에서 나오는 멍키라는 이름의 오토바이 안장을 활용한 의자다. 처음에는 폐기된 안장을 들여와 만들었는데, 중고 안장에 결함이 있던가 품절이 되었던가 해서 쓸 수 없게 되었기에 옆집 혼다 이륜 매장에서 정식으로 새 순정 부품을 주문해 만들었다. 혼다에서 매입했으니 이 시점에서 불법은 아니었다. 그러던 어느 날 서면 통보를 받았다.

혼다기연공업주식회사本田技研工業株式会社에서
보낸 '멍키의 오토바이 안장으로 만든 의자 판매를
중단해달라'는 내용의 서면이었다. 이것이 내가
말하는 메이저가 되기 바로 직전이다(웃음).
이 일을 계기로 바로 멍키 스툴은 제작을 중단했고
판매도 안 한다. 혼다라는 세계 기업이 우리 같은
작고 작은 가게가 하는 일을 거슬려했다. 이런 감각을
좋아한다. 이런 단계에 오기 전까지 제품을 공급받을
수 있었다는 말은 '잘은 모르겠지만, 양도 적고
재미있으니까 괜찮겠지.' 하는 혼다의 판단이 어딘가
있었을 것이다. 그런 관계도 좋아한다.
지금까지 몇 차례 비슷한 일이 있었다.
무인양품에도 혼나 그만둔 적이 있다. 다양한 회사의
물건을 가지고 '메이저가 되기 바로 직전'이니까
용서해 주겠지 하는 감각으로 해왔다. 그리고 가끔
"당신들이 물어보니까 대답할 수밖에 없을 뿐이야."
같은 말을 하는 속 깊은 어른도 있었다. 해도 되냐고
물어보면 당연히 안 된다고 할 수밖에 없지,
그게 사회 기업이니까, 이런 뜻이다. 즉 뭘 물어봐,
그냥 해버려, 이런 말이다.

어른이니까 하면 안 되는 일이라는 건 잘 안다.
하지만 그 상대를 존경해 일단 해본다. 그리고
지적받으면 사과하고 그만둔다. 이런 일이 허용되는
크기와 존재감의 브랜드로 있고 싶다.

何を褒めてもらいたいか。

무엇을 칭찬받고 싶은가?

어떤 회사든 '칭찬받고 싶은 점'이 있다.
그것이 '저렴한 가격'뿐이라면 좀 씁쓸하겠지만,
품질이 좋다든지 직원이 활기가 넘친다든지
디자인이 세련되었다든지 다양할 것이다.
칭찬받고 싶은 일이란 세심하게 신경 쓰는 부분이다.
몸 담은 회사에 대해 고민하고 그 회사를 사회나
외부 사람들에게 소개하며 훌륭하다는 소리를 듣고
싶다. 열심히 하는(칭찬해 주었으면 하는) 일이
칭찬받으면 그것만큼 기쁜 일도 없다.
세상에는 자기만의 기준이 강해 '나는 다른 사람과
다르다'라는 의식이 높은 사람이 있다. 그런 사람을
보면 나는 초면이어도 "이상한 아저씨네요." 하고
말한다. 그럼 반드시 후훗 웃는다. 그 사람에게
이상하다는 표현은 최고의 칭찬이다. 이런 부분이
기업에도 존재한다면 바로 '인간적인 면'일 것이다.
나는 기업은 반드시 인간적인 면이 필요하다고
생각한다. 사장이 재미없는 회사는 무슨 일을 해도
재미없고, 사장이 재미있는 회사는 직원을 통해
밖으로 알려진다.

자주 칭찬받는 점이 있다면 그것은 틀림없이
그 회사의 매력 포인트다. 그 점을 소중히 여기고
일상을 영위하면 역시 건강하다고 생각한다.

도쿄에 있는 돈가스 가게 '돈키とんき'는 뭐니 뭐니 해도
팀워크가 훌륭하다. 나이 차이가 나는 주방 직원들의
연대가 참 흥미롭다. 마치 축구 시합을 보는 듯하다.
그리고 맛있다. 물론 이 '맛있다'는 그 연대가
'맛있게 느끼게 한다'는 점도 있다. 주방 모습을 보고
우리는 기분이 좋아지고 고양되어 '여기에서
또 먹고 싶다'고 생각한다.
맛있는 요리나 가게는 많다. 그저 맛만 있는 가게는
그보다 맛있는 요리에 쉽게 패한다. 맛있다, 싸다,
질이 좋다, 청결하다 등 노력하면 얻을 수 있는 일과
더불어 '칭찬받고 싶은 점'이 꼭 필요하다.

동일한 가구 잡화점이라도 직원이 정보를
잘 숙지했다는 점만으로는 칭찬받기 어렵다.
여기에 손님 응대가 싹싹하다든지 정중하다는 점이
조합되어 전체 인상을 형성한다.

이렇게 생각하며 우리의 가게를 떠올려보면
역시 '제품 구성이 특이하다'는 소리를 듣고 싶다.
여기에 직원의 손님 응대가 좋다는 말도 덧붙여지면
더할 나위 없다. 이렇게 객관적으로 경영 등
나에 관해 적어 본다. 내 경우에는 이 두 가지가
D&DEPARTMENT를 만든다.

活躍している人たちは、
「動物的」な感覚が
極端に研ぎ澄まされている。

활약하는 사람은

동물적 감각이 극단적으로

단련되어 있다.

앞으로 점점 더 설명을 제대로 하기 어려운 일이
늘어날 거라고 예상한다. 그 이유는 이것이야말로
제대로 설명하기 어렵다(웃음). 그런데 어렴풋이
느끼지 않는가? 세상은 의외로 설명이 잘되지 않는
일이 있고 그런 것도 괜찮다며 허용한다.
나는 줄곧 스스로를 '운명론자'라고 말해 왔다.
우연 등은 거의 없다. 뭐든지 나에게 일어나는
모든 일은 내가 끌어당기거나 나도 모르는 사이에
그렇게 되도록 만들었다고 생각하며 살아왔다.
인간 세상에서는 나 같은 사람을 기분파라든지
쉽게 질리는 성격이라든지 우유부단하다고 말한다.
뭐, 실제로도 그렇다. 그렇게 이런저런 일을 지금까지
흐름과 관계없이 그때그때 느끼고 판단(제멋대로?)해
왔다. 그래서 지금이 있다고 생각한다.
무슨 일이 일어날 때마다 동물적으로 피해 왔을
것이다. 그 대신 돈으로 가치를 매길 수 없는
무언가를 얻어왔을 것이다. 깊이 생각하고 결정해
왔다기보다는 느끼는 대로 살아왔다. 이렇게
감각적으로 생활해 왔다는 사실을 최근에 잊고
있었다. 게을리했음을 깨달았다.

전통 가면 음악극 배우 노가쿠시能楽師
야스다 노보루安田登 씨가 진행하는 '민요를 배우는
모임唄を習いの会'에 다닐 때 들은 이야기다.
과거에는 돌이 말도 하고 눈도 깜빡였으며 웃는
목소리로 사람을 위협하고 적도 물리쳤다고
한다(극에서 정의의 편이 반드시 웃으며 등장하는
이유도 여기에서 유래했다).
한밤중에 한 곳을 응시하고 열심히 냄새를 맡기
위해 노력한다. 생활에 어떤 기운을 끌어오고
시계를 보지 않고 시간을 읽으며 숲과 대화한다.
활약하는 사람들은 이런 '동물적' 감각이 극단적으로
발달해 있다고 생각한다. 이는 신체 능력 같은
차원이 아니다. 무언가를 '내다보는 힘'이다.
이 힘은 나에게도 아직 조금 남아 있다.

회사를 시작했을 때 나는 숫자를 거의 보지 않았다.
그보다 일하는 직원이나 손님을 보고 회사가 지금
어떤 상태인지 파악했다. 이 일은 누구나 할 수 있다.
가령 왠지 모르겠는데 분위기가 안 좋다는 느낌을
받으면 매출은 상승세니까 괜찮을 거라고 볼지

상황은 좋아도 무언가를 개선하라는 뜻이라고
볼지 판단한다. 그러니 무언가 인간 세상에 재미가
없어지면 자신에게 이렇게 되뇐다. '동물로 돌아가자.'

참고로 나는 교정 교열 같은 글 수정을 싫어한다.
틀린 글자조차도 그 시간에 나라는 사람 안에서
나온 기세다. 내가 전할 것은 '기세'지 정확한
원고나 글자가 아니다. 이 이야기를 하면 길어지니
언젠가 다시 이야기하겠다.
여러분도 가끔은 동물로 돌아갑시다.

東京では
人の名前を覚えないのに……。

도쿄에서는

사람 이름을 외우지 못하는데….

아파트를 빌려 살 만큼 오키나와를 좋아하게 되었다.
이 사실은 기회가 있을 때마다 종종 써왔다.
내용에서 좀 벗어나는 이야기를 해보자.
나는 오랫동안 도쿄에서 생활했기 때문일까?
허리 통증으로 고생하는 일이 늘어났다. 그래서 아는
사람 소개로 세이타이整体[9] 시술 치료를 받게 되었다.
흥미로웠던 건 그곳의 시술 선생님 반 이상이
오키나와 출신이었다는 사실이다. 내 담당인
린짱 선생님도 고향이 오키나와였다. 그렇게 깨닫자
문득 이 세이타이 시술소에 무언가 신비스러운
분위기, 기운이 흐른다고 느꼈다.
감동한 섬은 그런 시술사분들이 환자의 이름을
정확하게 다 외웠다는 점이다. 시술소에 들어오는
환자를 발견하면 "○○ 씨, 안녕하세요!"라고
큰 소리로 인사한다. 복창하듯이 다 같이 환자의
이름을 입 밖으로 내면서 서로 알려주고 함께 외웠다.
나는 사람의 이름을 거의 기억하지 못한다.
이렇게 말하면 "나가오카 씨는 다른 사람보다
만나는 사람이 훨씬 많으니 어쩔 수 없지요."라고
이야기한다. 그런데 나는 이 세이타이 시술소에

다니며 한 가지 중요한 점을 떠올렸다.

바로 내가 있는 장소에 대한 인식이다. 지금 내가 속한
회사나 가게 등에 뿌리를 내려야겠다고 생각하는가,
아닌가? 내 장소라는 의식 말이다. 자신이 그 장소에,
회사에, 가게에 일정 기간 머문다고 생각하면
그곳을 찾는 사람에 관한 관심은 달라지기 마련이다.
그리고 이 같은 의식을 지닌 사람들이 그곳에
마치 기다리듯 존재하면 거기에 다니는 나 같은
사람 안에 '내가 돌아갈 장소'라는 마음이 샘솟는다.
나는 긴 시간 오키나와를 오가면서 그런 마음을
접했다. 그리고 나도 그런 마음이 되어 갔다.
신기하게도 이름을 외우지 못하는 내가 오키나와
사람들의 이름을 외울 수 있었다.
그 지역에 있다. 그 장소에 있다. 그 가게에
변함없이 있다. 그것이 지역, 장소, 가게의 편안함을
형성한다. 이 세이타이 시술소에는 그런 편안함이
있었다. 그리고 거기에서 일하는 반 이상의 오키나와
사람들은 역시 다른 곳에서는 느낄 수 없는 분위기를
자아냈다. 나에게 이곳은 '오키나와'였다.
오키나와는 작은 섬이다. 그래서 '거기에 있다'

'지금 오키나와에 있다'는 의식이 땅으로 연결된
다른 곳보다도 강할 것이다. 훨씬 더 작은 섬을
방문하면 '드디어 왔다!'라는 강한 의식과
매우 멀리 왔다는 감각이 동시에 든다. 그런 곳에서
생활하게 되면 머릿속에 그 지역에 뿌리를 내리는
이미지가 떠오른다. 그리고 '여기에서 제대로
살아보자'고 결심하고 그 지역과 사람에게 관심이
증폭되어 이름을 기억하고, 사람을 부르고 싶어진다.

あなたの ちょっとユニークな思考による

買い物の1つ1つが、

ユニークな まちづくりの第一歩。

당신의 약간 독특한 생각으로 고른

물건 하나하나가 특색 있는 동네 만들기의 첫걸음이다.

코로나19 팬데믹의 영향이 커서 동네에 오랫동안
자리 잡았던 가게들이 문을 닫을 위기에 처해
있다고 한다. 대형 유명 기업이 도산하고 지방 노포
호텔이 폐업하는 등 지금까지 변함없이 있던 곳들이
사라진다. 이런 일에 이렇게까지 싱숭생숭한
마음이 드는 시대도 또 없을 것이다. 그리고 생각한다.
불현듯이랄까, 생각해 보면 그렇게 오랫동안
한자리에서 묵묵히 자리를 지켰던 가게 하나하나가
그 지역과 동네의 개성을 만들고 키워왔다.

도쿄의 동쪽으로 옮겨가 살고 싶다는 마음이 들기
시작했다. 이는 오모테산도表参道처럼 변화가 빠른,
마치 이벤트 행사장 같은 지역에서 생활하며 생긴
위화감에서 비롯되었다고 생각한다. 젊었을 때는
끊임없이 새로운 가게가 생겼다가 사라지는 상태가
재미있고 즐거웠다. 다음에는 어떤 가게가 생길까
기대했을 정도다. 이주할 생각에는 폐업이나 변화가
즐거울 나이가 지났다는 점도 영향을 주었을 것이다.
물론 변화는 흥미롭다. 하지만 역시 맛있는 가게 등이
오랫동안 한곳에 자리하면서 서서히 그 지역의

개성을 만들어내고 그 가게, 그 지역에 어울리는
사람들이 이주해 오면 한층 더 지역의 특성이
강해진다. 그런 상황에 반응해 다시 개성 있는 상점이
늘어난다. 즉 다음 시대의 개성 있는 성장을 위해
열심히 노력하는 상점을 모두 함께 돕고 키우는 일이
그 지역을 만들어가는 일로 연결된다.
나가노현長野県 마쓰모토松本 같은 지역만 보아도
그런 '점' 같은 상점을 점차 늘려나가 '면'이 되어
개성을 만들어간다고 느낀다.

내 가게의 지방 진출을 염두에 둘 때, 혼자 개척자
기분으로 주변과 관계없이 진출할 수도 있다.
하지만 열심히 하는 '점' 같은 가게 근처에 매장을
내서 재미있는 '면'을 목표로 하는 앞으로의
미래 예상도를 그려보아도 좋다.
그러니 물건을 살 때는 상점가에 있는 개성 있는
가게에서 사자. 당신의 약간 독특한 생각으로 고른
물건 하나하나가 특색 있는 동네 만들기의
첫걸음이 될 것이다.

7万円のパンツ。

7만 엔짜리 바지.

나는 옷을 1년에 두 번 정도 한꺼번에 산다.
어느 정도 예산이 정해져 있고, 이제 나이도 들어서
형태보다는 색 정도로만 모험한다. 가격은 보지
않는다. 가격을 보면 가격이라는 현실로 사는 셈이
되기 때문이다. 옷을 자주 사지는 않지만,
살 때 과감하게 산다(웃음).
이번에는 다섯 벌을 샀다. 그중 여성 의류였지만
나도 입을 수 있는 하얀색 바지가 마음에 들었다.
가격은 보지 않았다. 어느 정도 예상되기도 해서
그대로 계산대로 가지고 갔다. 총금액을 확인하고
쇼핑 완료. 집에 가서 바로 입어보았다.
그런데 그 하얀 바지가 얼마였는지 궁금해서
검색했다가 깜짝 놀랐다. 7만 엔이었다.
만듦새는 아주 별로라고 할까, 질 좋고 고급스러운
느낌은 전혀 들지 않았다. '이런 옷을 찾아왔다!'
그저 이런 생각만 강하게 들었다. 물론 가격을
보지 않았으니 살 수 있었다고도 할 수 있다.
언뜻 보면 비싸 봐야 2만 엔 정도 할까. 허리는 벨트가
아니라 피융 하고 소리가 날 듯한 고무로 되어 있었다.
체육복 같은 느낌이었다. 그런데 이날 나는 꽤 충격을

받았달까, 정확히는 '감동'했다. 이런 옷을 이 가격에
파는 꼼데가르송의 가와쿠보 레이 씨에게 말이다.
가게를 경영하니 내 매장에서 팔리는 물건과
팔리지 않는 물건이 있다는 사실은 잘 안다.
아무리 롱 라이프 디자인에 부합하는 조명 기구라
하더라도 가격이 비싸면 우리 가게에서는 아직
잘 팔리지 않는다. 사람은 '사야만 하는 장소'를
잘 감지하기 때문이다. 간단하게 말하면
'브랜드의 세계관'이나 '전문 지식을 지닌 접객'이
없으면 비싼 것은 사지 않는다. 가령 우리 가게에서
60만 엔짜리 롤렉스 시계는 팔리지 않는다.
광고를 한다. 패션쇼를 할 장소를 신중하게 고른다.
주제를 정하고 모델을 선정해 옷을 만든다.
판매 공간의 위치와 인테리어, 고객 응대 방식,
쇼핑백 등 모든 세계관이 하나로 수렴된다. 그제야
브랜드의 매력이 모습을 드러낸다. 그리고 그 매력에
걸려든 나는 아주 쉽게 7만 엔짜리 바지를 산다.

이번 경우에는 소재나 완성도가 아니라 이런 옷은
본 적이 없다는 '존재'에 반응했다. 그러니 이상한

표현이지만 나는 이 바지의 가치를 알아보았다고
할 수 있다. 일반적인 브랜드는 가격과 착용감과
소재와 유행 등의 균형을 절묘하게 잘 잡는다.
하지만 꼼데가르송에는 내가 산 듯한 그런 옷이 많다.
'소년처럼'이라는 그 이름대로 장난기를 고가에 판다.
이는 d에서도 목표로 삼는 점이다.
장난기를 비싸게 팔려면 평상시에 꽤 잘 놀고
이상한 짓을 해보지 않으면 안 된다. 그런 브랜드의
'아이 같은 마음'을 알아보고 매장에 직접 가서
더욱 세계관의 일치를 경험한 손님은 스스로 나서서
마법에 걸린다. 이것이야말로 브랜드라고
할 수 있다. 이렇게 열변을 토할 정도로 이 바지는
나에게 충격이었다.
집에서 옷을 입어보며 패션쇼를 하는 나를 보고
아내가 말했다.
"속옷 다 비치는데." ……하하하.

人はそう簡単には変わらない。
変わるとしたら
自分で気づくことだ。

사람은 그리 쉽게 변하지 않는다.

만약 변했다면 스스로 깨달았기 때문이다.

이런저런 일로 사이가 멀어졌던 《d design travel》 2대
편집장과 만났다. 그 사람이 그 가게에서 근무한다는
사실은 알았다. 그와는 정말 별의별 일이 많아 나는
화가 나 있었다. 발간이 몇 호나 늦어지고 원고가
완성되지 않아 연락이 두절되는 경우도 있었다.
동료와 분쟁을 일으키기도 했다. 참 많은 일을 겪었다.
그만둔 뒤에도 아무 일 없었다는 듯한 얼굴로
우리 앞에 나타나 아무렇지 않게 행동하는 모습을
보았다. 나는 화가 나서 다시는 눈앞에 나타나지
않았으면 좋겠다고 전했다. 정말 문제아였다.
그리고 약 4년이 지났다.

한 클라이언트가 회의 장소를 그 사람이 근무하는
카페로 지정했다. 나는 그곳에 들어가 앉았을 때부터
왠지 좌불안석이었다. 조금 지나 그를 발견했다.
그러자 그 사람은 직접 내 자리에 푸딩을 가져왔다.
"이건 가게에서 드리는 서비스입니다. 감사합니다."
이렇게 말하는 그에게 말했다. "잘 지내요?" 가게에서
드리는 서비스라니, 그런 걸 받을 이유가 분명히
없었다. 그런데도 어떻게든 표현하고 싶어 하는

그의 마음이 푸딩에서 느껴졌다. 가슴이 이상하게
뜨거워졌다. 만나길 잘했다. 많은 일이 있었지만,
역시 나는 그를 동료로서 좋아했다.
그 사람은 우리 가게를 그만둔 이후에도 역시
여러 직장을 전전하는 문제아였다. 듣고 싶지 않아도
그에 관한 소문이 들려왔다. 깊게 허리 숙여 인사하고
사라지는 그는 완전히 다른 사람이었다.
그것은 누군가에게 강한 질책을 받거나 직장에서
지도받아 나오는 모습이 아니었다. 그 사람은
자신의 모자란 점을 깨달은 것이었다.

사람은 쉽게 변하지 않는다. 만약 변한다면 그것은
단 한 가지 방법밖에 없다. 스스로 깨닫는 것이다.
자신이 알지 못하는 사이에는 변할 수 없다.
누구에게 무슨 말을 들어도 스스로 깨닫지 못하면
변하지 않는다. 그 사람은 몰라보게 변했다.
나는 그가 자기 힘으로 깨달았다는 사실이 기뻤다.
그리고 이제는 용서하기로 마음먹었다.
돌아갈 때 그 사람은 다시 나타나 깊게 머리를 숙였다.
이제 그만하면 됐어요. 고마워요. 참 잘됐네요.

デザイン し過ぎない強さ。

과하게 디자인하지 않는 강인함.

도쿄를 떠나 지내는 시간이 늘면서 디자인 관련 책은
문헌 공부를 할 때를 제외하고 별로 보지 않게 되었다.
그 대신 지방이나 시골에 옛날부터 있던 패키지
디자인 등을 많이 접하면서 소위 '디자인'되었다고
여겨지는 것과 비전문가가 디자인한 것, 전문가가
디자인한 아주 잘 만들어진 것 등 세 가지가
존재함을 깨달았다. 좀 더 자세히 쓰면, 비전문가의
디자인에도 전혀 균형이 잡히지 않아 디자인이라
할 수 없는 것과 비전문가가 디자인했어도 절묘하게
좋은 멋을 풍기는 것이 있다. 최근 이런 이유들로
'과하게 디자인하지 않기'에 관심이 향해 있다.
'과하게 디자인하지 않는다' '디자인하지 않는다'는
이야기는 상당히 오래전부터 디자이너 사이에서
화제가 되었다. 과한 디자인이라는 말은
다르게 표현하면 유행을 좇는 디자인을 말한다.
전문가인 디자이너도 이 점을 깨닫지 못하는
사람이 많다. 설명하기 어렵지만, 다듬으면
다듬을수록 무언가와 비슷해진다. 그러면 그 비슷한
무언가와 차별점이 사라져 어딘지 '비슷한 물건이
넘쳐나는' 상태가 된다.

디자이너는 역시 무의식적으로 과하게 균형을
잡아 아름답게 돋보이는 디자인을 한다. 그런 제품이
모이면 모일수록 아무래도 비슷해진다.
재미있는 세계다.
지금 한 음식점의 디자인을 맡았다. 옛날부터
사용하던 로고타이프를 재검토하고 심벌마크와
조합해 균형을 잡은 다음 상품 패키지를 디자인하는
일이다. 지금까지 사용해 온 로고타이프는 균형이
미묘하게 좋지 않았다. 하지만 너무 다듬으면
앞에서 이야기한 대로 개성이 사라진다. 어떻게
균형을 잡을지 고민 중이다.
일단 가장 먼저 한 일은 '이 가게의 인격'을 상상하는
일이다. 쉽게 말하면 일부러 장난꾸러기인가,
성실한가, 착실한가, 자유방임인가 등
표현의 폭을 정했다.
일본 술 라벨 대부분은 서예가가 쓴 붓글씨다.
서예가에게 정석대로 써달라고 하면 글씨를 잘 쓰는
중학생에게 부탁한 듯한 평범한 붓글씨가 된다.
따라서 서예가는 다루기 어려운 긴 털로 만든 붓으로
쓰거나 왼손으로 쓰기도 하고 초등학생 아들에게

대신 쓰라고도 한다. 글자면서 글자가 아닌 부분을
노린다는 말이다. 컴퓨터로 만들어내는 디자인에도
같은 이야기를 적용할 수 있다.

붓글씨의 세계에 그저 잘 쓰는 사람과 왠지 모르게
개성 있는 조형적인 글자를 쓰는 사람이 있듯이,
컴퓨터로 하는 디자인의 세계에도 비슷한 경우가
있다. 그러니 한동안 이 음식점의 글자와
고군분투하려고 한다.

ブランドとは働くみんなの
何気ない思いやりが
ペタペタと
積み重なっていった状態のこと。

브랜드란 일하는 모든 사람의 별거 아닌

마음 씀씀이가 '찰싹찰싹' 쌓인 상태를 말한다

찰싹찰싹ぺたぺた. 내가 자주 사용하는 의성어로,
'부가가치가 찰싹찰싹 붙어 쌓여갈 때 나는 소리'다.
가령 모두 함께 고기를 먹으러 갔다고 해보자.
누군가가 "이 가게, 맛있네요." 하고 말하면 그 말이
다른 사람들 안에 찰싹 하고 붙는다. 화장실에 갔을 때
점원이 친절하게 안내해 주었다면 그것도 찰싹 하고
붙는다. 화장실이 아주 청결했다면 거기에도
찰싹 하고 붙는다.

평상시의 특별하지 않은 소소한 일들은 짜잔 하는
소리와 함께 생일 케이크가 들어오는 깜짝 이벤트가
아니다. 아주 작은 배려에서 오는 얇고 얇은
형태만을 지녔다. 그렇게 가볍고 얇으면서
소소한 마음은 그 모습에 크나큰 변화는 없다.
하지만 확실히 쌓여간다. 먼지처럼 말이다.
1밀리미터도 되지 않는 배려나 알아차림이 찰싹찰싹
쌓여서 1센티미터가 되고 결국에는 10센티미터
정도의 존재감이 된다. 그 10센티미터는 처음부터
만들 수 있을 듯하면서도 결코 만들 수 없다.
이것을 만드는 방법은 그런 얇은 마음을 찰싹찰싹

쌓아가는 일이라고 생각한다. 이는 역사고 전통이며
의식이다. 또한 매일 일하는 사람들의 소소하면서도
진정성 있는 마음이다. 조금 더러워져 있다고 느끼면
스스럼없이 닦고, 아이와 함께 온 가족을 친절하게
배웅하는 마음 말이다.

나는 자주 '브랜드는 모두 함께 만드는 것'이라고
말한다. 브랜드는 외주 디자이너가 브랜딩이라면서
하는 일 같은 게 아니다. 그곳에서 일하는 한 사람
한 사람의 의식이 '찰싹찰싹' 쌓여서 대부분 완성된다.
바닥에 떨어진 쓰레기를 주울 수 있다면 그 가게는
브랜드를 향해 나아갈 수 있다. '찰싹찰싹' 하면서
쌓아가는 일은 다른 사람에게 돈을 주고
의뢰할 수 있는 일이 아니다. 그렇게 하지 못하거나
그런 의식을 지니지 않은 가게와 회사는
브랜드로 성장하지 못한다.

急げばいいってことに、
なっていませんか？

서두르면 된다는 생각에

빠져 있지 않은가?

이번에 아이치현 아구이초에서 하는 프로젝트의
숨은 주제는 '조급해하지 않기'다. 아니, 그보다는
'서두르지 않기'라고 해야겠다. 허둥대지 않겠다는
말이 아닌, 무조건 무리해서 하지 않겠다는 뜻이다.
그런데 서두르지 않기라고 정해놓고는 일을
하다 보면 정작 나와 직원들은 의미도 없이 서두른다.
사전 임시 개장도 '완성되어 있지 않아도 된다'
'준비 단계를 그대로 보여준다'고 정해놓았다.
그러니 '서두를' 필요가 없다. 하지만 서두르고 만다.
다른 나라 사람들은 '느긋함'이 기본이라 어쨌든
느긋하다. 느긋함이 전제다 보니 일을 의뢰해도
납기일까지 보내주지 않는다는 말도 가끔 듣는다.

약속한 날짜대로 한다고 하면 어느 시점에서는
반드시 서두르게 될 듯하다. 그런데 이 느긋함과
서두름의 균형 감각이 확실히 좋은 사람은
처음부터 느긋하게 제대로 한다. 그 방식이 좋다.
다시 말하면, 계획적으로 느긋하게 한다는 말이다.
아무래도 서두르는 버릇이 들면 도쿄의 택시처럼
무조건 속도를 내서 달리게 된다. 그럼 위험하다.

조금 빨리 집에서 나온다. 전날에 준비한다.
그러다 보니 'd news'도 일주일에 사흘 쉴 수 있게
되었다. 쇼핑은 사무실에 나가는 나흘 중에
꼭 처리한다. 월세가 낮으니 이와 같은 일의 방식도
가능하다. 뭐, 어디까지나 우리의 '느긋하게 의식'의
문제지만(웃음).

その土地にある

甘ったるい馴れ合いを嫌い、
よそ者を引き寄せる
文化人になりたい。

그 지역에 존재하는 끈끈한 담합을 싫어하고

외부인을 끌어들이는 문화인이 되고 싶다.

어느 지역을 가더라도 '이상한 사람'이라고 불리는
사람이 있다. 일종의 문화인을 일컫는 말이다.
그 지역에 살면서, 그 지역을 사랑하고,
그 지역 특유의 끈끈한 담합을 싫어해 다른 지역
사람들을 불러와 강한 자극을 주는 사람이다.
이웃은 신경 쓰지 않는다. 단 서로 비슷한
'문화의 주파수'를 지닌 이웃 주민과는 완벽하게
친해져 술잔을 주고받는다. 그렇게 끈끈하게
똘똘 뭉쳐 튀는 사람을 배제하는 시골 특유의 풍습을
한 사람, 또 한 사람씩 깨간다. 완전히 혼자될 고독을
각오하면서 열심히 한 사람, 한 사람 의식을 바꾸어
간다. 이것은 이것대로 용기와 행동력, 문화 의식,
비전이 없으면 할 수 없다.

최근 미디어 플랫폼 노트ノート에 「시골의 인간관계에
기죽지 말자田舎の人間関係にビビるな」라는 제목으로
짧은 글을 올렸다. 시골의 끈적끈적하고
전혀 재미없는 방식에 화가 나서 쓴 글이다.
당사자는 분명 내가 왜 화를 내는지 모르겠다며
의아해할 것이다. 내 관심은 시골의 잠재적 문화

능력의 향상에 있다. 그 지역의 풍습, 절차, 소문,
원로와의 상하 관계 등을 지켜야 나중에 결국
문제없이 잘 지낼 수 있다고 조언하는 마음은 잘 안다.
하지만 한편으로는 그러면 안 된다고도 말하고 싶다.
이런 의식을 지닌 사람을 모두 '이상한 사람'이라고
부르고, 그런 사람이 살지 못하게 되었을 때 벌어질
위기감을 아무도 모른다는 사실이 나는 섬뜩하다.

나는 '이상한 사람'이 될 것이다. 지역 사람들이
누구 하나 협력해 주지 않아도 모든 수단과 방법을
다 동원해 외부에서 협력을 끌어내고, 시도하고,
실현해 갈 것이다. 이런 각오를 품었다.
어떤 시골 마을에도 이상한 사람, 이상한 사람
예비군은 있다. 그런 사람들과 힘써 해나갈 것이다.

家賃と時間。

월세와 시간.

오키나와에 있으면 자주 친구와 술을 마시러 간다.
왜 도쿄에서는 못하는데 오키나와에서는
할 수 있을까? 곰곰이 생각해 보니 '시간'을 사용하는
방식이 다른 듯하다. 물론 내가 도쿄를 떠나 있는
사이에도 도쿄에서 일하는 직원들 덕분이다.
이른 저녁 시간에는 생활 잡화점이나 책방 등
많은 가게가 문을 닫는다. 사무실에 있지 않으므로
일하는 직원 사이에서 어쩌다가 야근하는 일도 없다.
스스로 '오늘은 이걸로 끝!' 하고 매듭을 지을 수 있다.
도쿄 같은 도시에서는 역시 동료나 사무실 상황에
영향을 받아 조금만 더 일하고 가야겠다, 하는
경우도 생긴다.

사람들이 모이는 아트 갤러리나 신제품 발표
파티 등도 이곳에는 거의 없다. 그러니 가지 않아도
된다. 밤에는 드라이브하며 해변 근처를 즐긴다.
오키나와에서 자동차는 생활필수품이지만,
사치품은 아니다. 고급 차를 타는 사람은 거의 없다.
고급 차를 타고 모여 다른 사람의 시선을
신경 쓰며 허세를 부리는 모습도 없다.

주차장은 아주 저렴하다. 바닷바람에 항상 노출되기
때문에 차는 순식간에 녹이 슨다. 파티가 없어서
묘하게 브랜드 제품을 입고 꾸밀 필요도 없다.
그 대신 평상시는 물론 격식 있는 자리에서도 입을
만한 조금 질이 좋은 셔츠 등은 잘 챙겨둔다.
월세가 낮다 보니 월세 내기에 급급한 나머지
억지로 해야 하는 일도 없다. 결국 우리는 월세에서
해방되지 않으면 시간의 여유에 도달하지 못한다.

오늘은 줄곧 아침부터 집에서 디자인 작업을
생각했다. 점심에는 소면을 삶아 먹었다. 저녁은
스테이크를 먹자고 해서 나갈 예정이다. 스테이크도
싸다. 도쿄에서 오키나와로 드나들기 시작했을
무렵 '시간을 사용하는 방법'을 몰라 마음이 이상하게
조급했다. 이곳에 있을 때 시간은 온전히 내 것이니,
내가 어떻게 쓰느냐에 따라 달라짐을 나중에
깨달았다. 월세가 낮은 곳에서는 자극이 줄어든다.
그렇지만 그만큼 시간이 생겨 생활을 의식하게 된다.
월세가 높은 도쿄에 살면 결국 다른 사람에게
'시간'을 뺏기게 된다.

情報でつくられた対話って、
なんだ？

정보로 형성된 대화란 무엇인가?

나는 세상만사를 깊게 파고드는 일을 선호하지
않는다. 싫어하는 것은 아니다. 그렇지만 그런
사람과 하는 대화는 80퍼센트 정도가 정보며
실제로 경험하지 않은 경우가 많다. 들은 적이 있다,
텔레비전에서 보았다, 인터넷에 올라와 있었다는
내용에 그 사람의 상상(이미지)을 더한다.
나에게 그런 이야기를 들려준들 전혀 기억에
남지 않는다. 이런 경우가 가끔 있었다.

오케스트라 연주를 들으러 매달 연주 홀에 간다.
연주자가 쏟아내는 음들은 물처럼 부드러워 듣다
보면 땀으로 흠뻑 젖는다. 연주가 끝난 뒤 수건으로
땀을 닦다 보면 여름날의 수영 수업 후와 비슷한
느낌이 든다. 멍하니 조용하게 생각에 빠지고
싶어진다. 아니 그보다, 생각하기 전에 '느끼고' 있다.
머릿속에 그대로 막힘없이 들어온다.
그런데 그때도 정보를 깊게 파고들고 싶어 하는
사람은 작곡가나 연주에 대해 '언어와 정보'로
이야기하고 싶어 한다. 그것이 전해지지 않으니
일부러 모차르트나 베토벤 같은 음악가가 음으로

만들었는데도 말로 변환하고 싶어 한다. 의미가 없다.
내일 미디어 아티스트 오치아이 요이치落合陽一 씨가
하는 방송에 나가 대담을 나눌 예정이다.
그는 다양한 일을 거치며 오케스트라를 '발효했다'고
해석해 연주회를 기획하려고 하는 듯해서 매우
기대 중이다. 그런데 이를 '말'로 대담하게 된다면
이야기는 좀 달라진다. 누군가의 생각을 들어보고
싶다는 마음은 있지만, 그 사람과 말이 잘 통해
서로 잘 맞을까?
물론 이왕 수락했으니 즐기고 싶다. 그렇지만 훨씬
더 (여차하면 말로 할 수 있지만) '말이 먼저가 아닌'
사람이 나타났으면 좋겠다. 일단 해서 보여주는 사람,
무조건 설명하지 않는 사람 말이다. 언제부터 세상은
설명하고 싶어 하게 되었을까?

술집 같은 곳에서도 왜 회나 고기 부위 등의
종류를 설명하고 싶어 할까? 먹고 맛있으면 그걸로
충분하지 않은가. 맛있게 먹은 생선이 무슨 생선인지
알아서 어쩔 셈인가? 그 생선을 슈퍼에서 샀을지라도
그 가게에서 먹은 감동에는 미치지 못한다.

'정보'를 먹는 게 아니다. 첫눈에 반한 여자가
무슨 일을 하는지 등 신경이 쓰일까? 얼마 전에
가이세키懷石 요리[10]를 선생님의 해설을 들으며
맛보는 교실에 다녀왔다. 아쉽게도 기억나는 것은
선생님이 재미있었다는 점뿐이다. 고마운 말이나
요리의 맛, 그리고 중요한 먹는 방법도 통째로
기억나지 않는다(웃음).

여러분은 어쩌면 정보를 소중하게 기록하거나
다른 사람에게 알려줄 수 있도록 보관할지도
모르겠다. 그런데 나는 늘 어떻게든 기억에 남은 것만
그대로 방치한 채 산다. 아마 오치아이 씨가
열변하는 내용도 머릿속에 들어오지 않을 것이다.
이건 내가 바보라서 그럴까?

一流とは。

일류란.

시즈오카静岡에 있는 우리 집은 6년 전 그 지역의
건설 회사를 통해 지었다. 대부분 마음에 들어서
사는데 목욕할 때마다 욕실에 관한 일화가 떠오른다.
우리 집 욕실은 집 전체로 보면 모서리에 있다.
다시 말해 집 전체를 지탱하는 네 모서리
기둥 가운데 하나가 욕실 모서리에 세워져 있다.
나는 비전문가지만, 이 기둥이 굳이 이 위치에
없어도 괜찮다고 지금도 생각한다.
욕실의(집 전체의) 모서리가 아닌 곳에 기둥을
두고 싶었다는 말인데 당시 건설 회사 직원들은
"그건 어려워요. 집이 기울어집니다."라고 설명했다.
두 번 정도 끈질기게 물고 늘어졌지만 들어주지
않았다. 역학적으로 기둥을 모서리가 아닌 곳에
설치하는 일은 분명 가능하다. 완성된 지금 모습처럼
욕실에서 바라다보이는 풍경을 기둥이 방해하는
일 없이 말이다.

나도 본업인 그래픽 디자인을 할 때 클라이언트가
되도록 환경에 부담이 적은 잉크나 종이로 해달라고
하면 열심히 조사해 최선을 다한다.

하지만 꾸준히 환경에 관심을 가지며 활동해 온
그것이 강점인 디자이너는 이길 수 없다.
그런 디자이너는 매일 전 세계에서 쏟아지는 다양한
환경적 그래픽 정보를 입수한다. 그러니 그들의
일과 나같이 들은풍월로 하는 일은 우리가 아무리
최선을 다해도 확실히 표현도 지식도 다르다.
세계적이라고 불리며 활약하는 사람들은 경험치가
다르니 그만큼 디자인비도 비싸다. 그렇지만
일반적으로 어렵다고 여겨지는 일에 물러서지 않고
성면으로 부딪치며 정보 네트워크를 최대한
활용해 그 '어려운 일'을 어렵지 않게 만든다.
그러니 세계에서 주목받는 법인데 '일반적, 상식적'
범주에서 디자인이나 설계를 하다 보면 아주 쉽게
이건 어려우니 안 된다는 말로 정리해 버린다.
시간도 걸리고 실패의 책임도 발생하기 때문이다.
이류 이하의 사람들은 누군가가 해결한 것을
무난하게 조합해 일하는 듯한 구석이 있다.

나는 이 일을 겪은 뒤로 "그것은 어렵겠는데요."라고
말하는 건축가나 디자이너와 만나면 이류라고

생각하게 되었다. 물론 '이류'가 나쁜 것은 아니다.
하지만 일류에는 확실한 경험치와 어려움을
해결하려는 네트워크와 정보, 함께 도전하려는
지인과 동료 그리고 열정이 있다.
지금까지 전례가 없었다면 자신이 그 일을
해결하면 된다. 그것이 오히려 사회를 진화시키고
전 세계 크리에이티브의 표현을 확장할 수 있다.
그리고 생각한다. 누구나 의욕만 있다면 삼류나
이류에서 일류를 목표로 할 수 있다.
이는 학력이나 수상 경력을 쌓아가는 일이 아니다.
'어려움'에 도전하는 일이다. 그런 마음과
행동력이 있다면 일류를 목표로 할 수 있다.
누구든지 말이다.

千利休が
「どう、冬と向き合ったのか」
知りたくなりました。

센노 리큐가 어떻게 겨울과

마주했는지 알고 싶어졌다.

영화 〈센노 리큐 혼가쿠보의 유고千利休 本覺坊遺文〉를
보았다. 센고쿠戰国 시대 다인茶人 센노 리큐千利休의
제자 혼가쿠보本覺坊가 주인공인 이야기다.
나는 이 영화를 보고 감동해 한동안 그 기분에
사로잡혀 있었다. 언제부터 어떻게 신경이 쓰였는지
알 수 없지만, 풀리지 않던 어떤 것의 대답이
이 영화에 있었다. 바로 '추위'에 관한 해석이다.
센노 리큐가 살던 시대에는 전기가 없었으니
당연히 밤은 새까맣게 어둡고 겨울은 추웠다.
추위를 견디려면 옷을 많이 껴입거나 뜨거운 목욕을
하는 수밖에 없었다. 작은 화로에 의지해 몸을
녹이거나 모닥불을 피워야 했다.
밤에는 촛불을 켜야 한다. 지금은 전기가 있으니
추우면 어떻게든 해결할 수 있다. 하지만 그 시대는
어떻게든 따뜻하거나 밝게 해주는 도구가 없었다.
센노 리큐가 살았던 시대. 나는 그 시대가 궁금했다.
세상사를 깊게 파고드는 성격이 아닌데 센노 리큐의
이야기는 물론 그 사람이 어떻게 추위와 맞섰는지
이상하게 알고 싶었다. 이 영화에는 그런 장면이
수도 없이 나온다고나 할까, 끊임없이 등장한다.

현대인인 우리는 겨울의 추위를 따뜻하게
바꿀 수 있다. 어두운 밤을 마치 환한 낮처럼 밝힐 수
있다. 그런데 이런 쾌적한 생활로 분명히 잃는 것도
있다. 이는 추위를 즐기는 마음의 여유라고 생각한다.
센노 리큐가 살았던 시대에만 해당하지 않는다.
과거에는 겨울은 춥고 밤은 어두웠다.
따뜻하게 하거나 밝혀야겠다는 발상 자체가 없었다.
만약 추울 때 난방이나 문명의 힘을 빌릴 수 있는
현대에 태어나지 않았다면, 추위를 일상으로
여기면서 어떻게든지 즐기고 거기에서 아름다움을
창조하는 풍부한 감수성을 손에 넣었을지도 모른다.

買い物は ある意味の「支援」や
「何かを育てる行為」でも あります。

쇼핑은 어떤 면에서는 지원이며

무언가를 키우는 행위다.

지금은 새 제품이든 중고든 할 것 없이 물건을
손에 넣을 방법이 많다. 많은 사람이 인터넷에서
물건을 사는 시대다. 우리가 하는 로드 숍 판매가
진정 가치가 있는지 의문이 제기되지만,
매일 그런 매장만의 가치를 스스로 모색하고
창조하는 날을 보낸다.

우리는 되도록 저렴하게 사겠다며 가격에 초점을
두고 물건을 산다. 누구나 마찬가지일 것이다.
하지만 쇼핑은 어떤 의미에서 지원이자 무언가를
성장시키는 행위다. 제조업체와 에누리 없이
계약을 맺고 상품을 정가에 판매하는 작은 로드 숍
입장에서는 그곳에서 물건을 구입하는 일이
'그 가게'를 키우고 응원하는 일로 이어진다.
똑같은 상품을 1킬로미터 더 가면 있는 쇼핑몰의
대형 체인점에서 할인 가격으로 판매한다면 보통은
거기에서 싸게 사려고 한다. 그렇게 할인 상품을
사는 일이 무엇을 키우고 응원하는 일로 연결될까?
정가여도 신념을 가지고 지역에 뿌리내린 가게에서
구입하자. 이익 추구보다 물건을 통해 그 동네에
조금이라도 풍요로운 생활을 제안하고 싶다는

바람을 가진 그 가게에서는 대기업과는 달리
포인트도 적립할 수 없고 할인된 가격으로 살 수 없다.
하지만 그곳을 통해 그 주변에서 생활하는 사람들의
의식을 바꾸는 행위는 지속시킬 수 있다.

물건은 손에 넣기만 하면 된다는 발상도 할 수 있다.
우리는 누구에게 사든지 상관없이, 싸고 빠르게
지정된 시간과 장소에서 되도록 비대면으로
사고 싶다는 시대에 산다. 하지만 물건을 사는 일은
사실 다양한 것을 키우고 응원하는 일이다.
또한 그런 의식을 지속하는 일로도 연결된다.
신념을 지닌 가게를 발견했다면 이웃 동네에서 싸게
살 수 있는 물건이라도 되도록 그곳에서 구입하자.
물건에 담긴 제조자의 마음 등을 확실하게
들을 수 있는 좋은 쇼핑(손에 넣는 방법)이 될 것이다.
대기업보다 손님 응대가 나쁘다면 혼내며 키우자.
당신에게 그곳이 그저 물건을 손에 넣는 곳이 아니라
물건의 배경까지 포함해 훌륭한 제품을 손에 넣을
수 있는 곳이라면, 그 로드 숍과의 관계 형성이 당신
자신의 성장으로도 이어질 것이다.

3つの感動。

세 가지 감동.

인간에게는 크게 세 가지 감동이 존재한다고
생각한다. 첫 번째는 지구와 자연에서 받는 감동이다.
두 번째는 인간이 창조한 것에 인간으로서 느끼는
감동이다. 참고로 그 창조의 커다란 계기는
대부분 '지구와 자연'이다. 그리고 마지막은 우리
인간 자체에 감동하는 일이다. 세 가지 모두 마음이
순수하지 않으면 일어나지 않는 현상일 것이다.
감동은 자신의 감동 센서를 연마하지 않으면
불가능하다. 일본 민예 운동을 이끌었던 야나기
무네요시처럼, 정보로 보지 않고 직감으로 보고
느껴야 한다. 정보를 아는 정도로는 기껏해야
'우와' 하는 정도의 감탄밖에 할 수 없다. 마음 깊은
곳을 뒤흔드는 감동을 느끼면 무슨 말을 해야 할지
몰라 어쩌면 흐느껴 울게 될지도 모른다.

난이도를 많이 내려서 내가 꾸준히 쓰는 메일 매거진
이야기를 해보자. 내 입으로 말하기 좀 그렇지만,
매주 느낀 점을 쓴다. 벌써 몇 년이나 되었을까?
나 스스로도 '느끼고 사고하게 하는 일'이 일어나지
않으면, 소재가 없어 곤란하다고 늘 생각하며 산다.

물론 이 메일 매거진을 계속 의식하며 살지는 않는다.
그러니 때로는 이번 주 메일 매거진은
재미없었다거나 지난주는 아주 엄청난 내용이었다는
반응을 받을 때도 있다. 이런 반응들 때문에라도
나 역시 마음을 순수하게 가질 필요가 있다.
그런데 너무 순수하면 이번에는 SNS 등에서
벌어지는 사람들과의 소통에 쉽게 상처를 입는다.
그리고 이것저것 너무 깊은 생각에 잠기게 된다.
세계를 무대로 활약하는 사람은 엄청나게 섬세한
마음과 강인한 정신, 체력 그리고 어머니 같은
사랑을 지녀야 하는구나. 이렇게 느꼈다.

明日来る友人のためにする掃除の
楽しさって あります。

내일 방문할 친구를 위해

하는 청소는 즐겁다.

얼마 전 메일 매거진 사무국의 가쓰라기
마코토葛城真 씨와 긴타니 히토미金谷仁美 씨가
시즈오카 집에 놀러 왔다.
시즈오카 집은 인접한 신토메이고속도로新東名高速道路
신후지인터체인지新富士インターチェンジ에서 한 시간
정도 걸린다. 도쿄 시부야에서라면 두 시간 정도다.
그러니 편하게 왔다 가라고 할 만한 거리가 아니라서
만약 온다면 자고 가라는 식이 된다. 그러므로 대부분
우리 집에서 묵으며 술을 마신다. 나는 기본적으로
사람을 상대하는 일이 서툴다. 그러니 내 집에 사람을
재우거나 다른 사람 집에서 자는 일은 되도록 피한다.
그런 내가 이런 마음 전혀 없이 "와요, 와!" 하며
우리 집에 와서 자고 가라고 할 만한 사람도 있구나,
하는 것을 가쓰라기 씨, 긴타니 씨와 지내며 깨달았다.
새삼스럽지만 말이다. 그게 왜 그런지, 어떤 사람을
그렇게 생각하는지 모르겠지만, 그런 사람이 있다.
두 사람이 우리 집에 오기 전날 밤. 즐겁게 청소하는
내 옆에서 피아노 연습에 집중하던 아내가 말했다.
"연말 대청소보다도 더 꼼꼼히 하네." 이건 또 뭐라고
할까, 좋은 모습을 보여주고 싶다는 마음마저

포함해 내일 올 친구들을 위한 일이었다. 이것을
하고 싶은가, 하기 싫은가? 결국에는 여기에 달려
있다고 생각했다. 행복한 청소였다.

가령 하루에 한 팀만 받는 숙소의 주인이 되었다고
해보자. 어디에 사는 누구인지 알 수 없는 손님을 위한
청소는 역시 일로서의 청소가 된다. 하지만 단골이
되어 서로를 알게 되면 달라진다. 그러고 보니
이 점에 관해 호쿠리쿠北陸 지방의 한 숙소 주인이
어딘가에 이런 글을 썼다. "손님이 우리를 별장
관리인 정도로 생각해 준다면 서로 편해진다."

앞서 했던 청소 이야기에서 이어진다.

아내가 말했다. "정기적으로 누군가 집에 묵으러
와주면 항상 정리되어 있고 좋겠네." 참 속 편한
이야기다. 그런데 실제로 언제 손님이 올지 모르는
가게에서는 청소를 아주 신경 써야 한다. 자칫하면
그저 하나의 업무로 전락해 적당히 하게 되기
때문이다. 하지만 몇 년 전부터 동경한 사람이 가게에
오는 등 나에게 닥친 일이 되는 순간, 멋있는 모습을
보여주고 싶은 데다가 그 사람을 위한 일이라는
생각에 청소 방식이 업무적이 아니게 된다.

설날을 시즈오카에서 보내고 도쿄에 있는
집으로 돌아왔다. 우리에게 맞게 잘 정돈된 집의
모습을 보고 안도의 마음이 들면서 이곳에는 손님을
부르지 못하겠다고 생각했다. 둘만 있는 공간의
편안함도 분명히 존재하기 때문이다.
그런데 나는 역시 '조금 긴장한 장소'에 있고 싶다.
왜냐하면 디자이너니까. 그런 적당한 긴장감을
만들고 유지하려면 역시 가끔 친구가 찾아오도록
해야겠다고 신년부터 생각했다.

大きな 会社に ならない。

큰 회사는 되지 않겠다.

요즘 자주 생각한 것. 지금은 큰 회사가 목표였던
경제 고도성장기 무렵과는 다르게, 작은 회사의 장점,
작은 회사라서 할 수 있는 일이 주목받는다고 느낀다.
대량생산만 보더라도 역시 이제는 그런 시대가
아니다. 많이 만들면 쓰레기도 그만큼 나온다는
의식이 확산했고, 환경이 파괴되어 나타나는
허리케인이나 이상 기후 현상 같은 구체적인 위기를
이제 가까이에서 겪는 일상을 살기 때문이다.
시간이나 수량, 사람과의 관계, 돈 등의 척도가 완전히
달라지는 중이다. 그러므로 회사 조직을 고민할 때
톡 쏘는 맛이 있는 작은 회사가 좋다고 생각한다.

내 회사는 아르바이트까지 포함해 약 100명이
근무한다. 이 이상 커지면 모두 모여 무슨 일을
도모할 때 버스 대여나 숙박비의 지출이 많아져 다른
사람과 결속을 다질 기회를 가질 수 없다.
지금 내 디자인 회사는 나를 포함해 다섯 명이다.
겨우겨우 한 차에 다 탈 수 있다. 내 입장에서는
이상적인 규모다. 식당으로 저녁을 먹으러 가도
한 테이블에 둘러앉을 수 있다. 의사소통 면에서도

누가 무슨 일을 하는지 책상을 들여다보지 않아도
어느 정도 파악된다. 이렇게 작은 규모라서
할 수 있는 일을 생활과 일에 강약을 주면서 한다.
내년에도 더욱 그렇게 될 것이다.

시부야에 다시 문을 연 쇼핑몰 파르코PARCO의
지하 식당가가 매장마다 영업일을 정해 따로따로
휴무일을 갖는 등 가능한 방식을 도입한다고 한다.
큰 쇼핑몰의 역할과 작은 임대 매장의 현실을
조합한 이런 방식이 지금과 잘 어울린다고 생각해
호감이 생겼다. 어딘지 더 나은 시대를 향해
간다는 생각이 들지 않는가.

掃除は 人に よっては
「作業」と感じる人もいるでしょう。
しかし、
「ブランドをつくり込む行為」とも考えられる。

청소는 사람에 따라 '작업'이라고 느끼는 이도 있을 것이다.

하지만 '브랜드를 완성하는 행위'라고도 볼 수 있다.

나는 늘 이렇게 생각한다. 매장 안에 쓰레기가
떨어져 있으면 그 브랜드의 가치는 500엔 정도
떨어진다고. 이런 생각도 종종 한다. 호텔에 묵었는데
누군가의 머리카락이 침대 베개 등에 떨어져 있다면
이곳에서 자기 싫다는 마음이 들기 마련이라고.
그 호텔이 하루에 5,000엔 하는 비즈니스호텔이라면
1,000엔 정도는 손실이다. 만약 그것이 하룻밤에
10만 엔짜리 호텔이라면 어쩌면 30만 엔 정도
손실일지 모른다. 계산식이 제멋대로지만,
겨우 쓰레기가 그냥 쓰레기가 아니라는 말이다.
d news aichi agui는 아침에 한 시간 동안 청소한다.
솔직히 한 시간으로는 부족하다. 영업시간에도
생각이 나면 걸레로 훔치거나 창문을 닦는다.
얼마 전에 패션 디자이너 미나가와 아키라皆川明 씨의
권유로 모리오카盛岡에서 열리는 '기타노크래프트페어
北のクラフトフェア'의 심사를 맡게 되어 페어 당일
모리오카를 방문했다. 그때 토크 이벤트에 등단해
질문을 받았다. 자신의 제품에 가격을 매기는
일에 관한 내용이었다.
"매장에서 가격을 말하면 비싸다고 합니다.

가격을 내리는 게 맞을까요?"

내가 대답하지는 않았지만, 내 대답은 이렇다.

"만든 제품에 자신이 있다면 그 이외의 나머지는
수준 높은 의식으로 정돈해야 합니다. 이번에 손님이
그런 이야기를 한 데는 제품을 보고 그 이외의
환경과 무의식적으로 비교해 나온 결과는 아닐까요?"

그 이외의 나머지란 바닥에 떨어진 쓰레기이거나
대충 만든 집기 혹은 그때 입었던 옷, 매장과 잘
어울리지 않는 음악, 어쩌면 손님 응대일 수도 있다.
나도 가게를 경영하니 내가 준비한 환경(매장)과
맞지 않는 가격대의 상품이 있다는 사실은
충분히 숙지하고 있다.

가령 d news aichi agui에는 10만 엔 가까이하는
Y 체어가 진열되어 있다. 그렇지만 이런 의자는
대부분 전문점에서 살 것이다. 그런 고가의 상품은
사고 싶은 마음이 들게 하는 가게에서
사고 싶기 때문이다. 반대로 말하면 그런 의자가
잘 팔리는 가게란 그 의자 이외의 환경에 납득할
만한 요소가 있다는 말이 된다. 그곳에는 분명
쓰레기 따위는 떨어져 있지 않다.

나는 d news가 10엔의 제품도 10만 엔의 제품도
똑같이 팔리는 가게로 존재하기를 바란다.
그러려면 반드시 그렇게 될 만한 환경이 필수다.
가게에는 반드시 잘 팔리는 특정 가격대가 있다.
20대를 겨냥해 편집하는 패션문화 잡지처럼 말이다.
유독 반응이 좋은 가격대의 물건을 중심에 놓고
그와 관련된 고가품도 있다고 구성하면 무난하다.
하지만 d news는 아이에서 어르신까지 겨냥하므로
다양한 감각, 환경이 필요하다. 그것을 한마디로
정의하면 '보편적'이 될 것이다.
가령 인기 있는 그림책을 보면 보편적이라는
느낌이 든다. 아기도 어른도 받아들인다.
거기에는 '독특한 세계관'이 있다. d news가
의식하는 점이 바로 이것이다.
쓰레기 같은 물건도 10만 엔짜리 의자도 똑같이
진열장에 놓고 둘 다 잘 팔기 위해서는 그 이외의
요소가 당연히 중요하다. 그것은 세련됨이거나
순수함이거나 웃음이다. 동시에 청결이거나
결과적으로 제대로 된 만듦새도 된다.
이를 위해서는 먼저 청소해야 한다. 더러우면

애초에 거기까지 다다르지 못한다. 깨끗하게 해두는
일은 기본 중의 기본이다. 청소는 사람에 따라서는
'작업'이라고 느끼겠지만, '브랜드를 완성하는
행위'라고도 볼 수 있다. 구석구석 잘 된 청소야말로
그 가게나 회사의 기초적인 인상을 완성한다.
앞에서 이야기한 질문으로 되돌아가 보자.
"매장에서 가격을 말하면 비싸다는 이야기를
듣습니다. 가격을 내리는 게 나을까요?"
'그 가격'과 어울리도록 구석구석 신경을 쓴다.
물론 철저하게 청결을 유지한다. 그렇게 하다 보면
이곳에서 사도 좋다, 이곳에서 사는 게 좋겠다,
여기에서 사고 싶다, 여기에서 물건을 사면 기쁘다고
생각하기 시작한다. 사람들에게 비싸다는
인상을 준 이유는, 그 모노즈쿠리에 싼 티가 나지
않는다는 전제로 말하자면 그 물건 이외에서
싼 티가 느껴진다는 말이다.
브랜드라고 느끼거나 불리는 물건은 장소나
환경에 '브랜드 의식'이 있다. 그리고 '청소'에도
브랜드 의식이 담긴다. 청소를 일이라고만 생각하는
아르바이트는 월급이 오르지 않거나 정직원으로

승격하지 못하는 원인이 자신의 청소에 있다고
의식할 수 없는 사람이다. 일하는 가게가 더러우면
의식이 낮은 무던한 손님을 불러들인다. 의식이 높은
손님은 애초에 그곳에 발길을 하지 않거나 두 번 이상
가지 않는다. 가게는 어쩌면 폐업의 위기에 처하게
될지 모른다. 그렇게 되어도 그런 아르바이트는
자기 탓이라고 생각하지 않고 생각하지도 못한다.
아무리 술자리라고 해도 자기가 몸담은 회사의
험담을 하면 그것은 당연히 자신에게도 영향을
미친다. 그런 험담을 쏟아내고 싶은 곳에서 그 사람은
일하는 셈이다. 그러니 결과적으로 무언가가
나아질 리 없다. 그런 별거 아닌 듯 보이는 험담은
바닥에 떨어진 쓰레기와 똑같다.
알면서도 자기 가게의, 회사의, 직장의 쓰레기를
줍지 못하고 줍지 않는 일은 회사 밖에서 자기 회사의
험담을 하는 것과 다름없다.

이야기를 처음으로 되돌려보자.
청소하는 최대의 묘미는 '보이지 않는 장소를
깨끗하게 하는 일'이라고 나는 생각한다. 그것은

결과적으로 '마음'이 깨끗해지는 일이다.

그 누구도 알아채지 못한 곳을 깨끗하게 청소했을 때

그것이 자신에게 얼마나 큰 영향을 끼치는지

잠시 생각해 보기 바란다.

청소는 일단 시작하면 끝도 없다. 그렇더라도

확실하게 한 군데 한 군데 해가자. 카페라면 테이블과

의자를 하나하나 확실하게 치우면서 청소한다.

상점이라면 되도록 집기를 움직여 청소한다.

그렇게 하기 어렵다면 정기적으로 청소하는 날을

정해 꼭 깨끗하게 하자. 가능하다면 물걸레

청소로 말이다. 혹은 물걸레 청소를 하는 듯한

마음가짐으로 청소를 하자.

걸레는 자주 깨끗한 물로 헹군다. 더러워진

상태에서 더러운 물로 헹구면 더러워진 채로

닦는 꼴이 된다. 결과적으로 물걸레질한 곳은

조금씩 더러워지기 마련이다.

마지막으로 자신에게 끼치는 영향에 관해서도 쓰고

싶다. 먼저 청소는 일이 아니라는 마음을

지니지 않으면 언제까지나 귀찮은 행위밖에 되지

않는다. 하지만 한 곳 한 곳 깨끗하게 하는 청소가

자신의 인생을 정돈하고 마음을 닦아주는 일이라고
생각하면 그 가게, 직장, 회사가 취급하는 상품이나
만든 물건들의 가치에 영향을 주고 팔리기 시작해
결과적으로 당신을 행복으로 이끈다.
참고로 나는 카페 바닥 부근을 청소하기 좋아한다.
바닥 언저리의 테이블 연결부위나 의자 다리가
더러워져 있으면 어수선한 기분이 든다.
그런 곳만 깨끗해도 좋은 가게라고 생각한다.
그런 보이지 않는 곳을 매일 닦는 청소는 공이
많이 드는 일이기 때문이다.
테이블 위는 물론이고 바닥도 청소하자.

地球人の
デザイナー。

지구인으로서의 디자이너.

뉴욕 파슨스스쿨오브디자인Parsons School of Design에서
롱 라이프 디자인 수업을 해달라는 의뢰를 받아
줌으로 강의를 하나 하게 되었다. 평소처럼
이야기하자 싶어 슬라이드를 정리하다 생각했다.
디자인은 이미 '자본주의사회'의 것에서 '환경 파괴된
지구'의 것이라고 인식하지 않으면 큰일이라고
말이다. 아직도 디자인을 업계에서의 가치로
평가하거나 유명한 디자이너가 참가했다는 등의
유행으로 논한다. 그런데 이제 그럴 여유가 없다.

디자이너는 앞으로 많이 필요 없다. 직업으로
디자인을 하려면 지구의 위기를 짊어진다는 발상을
기본으로 삼아야 한다. 즉 인간으로서 인간을 위해
디자인하는 시대에서, 지구인이라는 의식을 지니고
지구와 상의하면서 세상을 생각하는 시대가 되었다.
그런 관점에서 롱 라이프 디자인을 바라보면
역시 기본적으로는 이제 물건을 만들지 않아야 한다.
특히 싸게 만들어 싸게 파는 물건은 더 이상
만들면 안 된다.

내가 자연스럽게 '민예' '기원'이라는 주제어에
이끌리고 다다른 데는 이유가 있을 것이다.
요즘 서점에 놓인 지구 위기에 관한 책만 보아도
'이런 상황에서 디자인하다니, 디자이너는 무엇을
해야 하는가' 고민스럽기 때문이다. 분명 일본이
아닌 해외에서 이런 의뢰가 없었다면 나나 디자인을
구체적으로 내려다보며 생각해 보지 않았을 것이다.
그리고 상당히 늦었지만, 다음 주제가 보이기
시작했다. 경제 발전을 이루지 않고 자연을 파괴하지
않는 디자인은 무엇인지 고민해 보려고 한다.

つまり「人」を通じて
「実感」するんでしょうね。

즉 사람을 통해 실감한다.

규슈九州 고쿠라小倉에서 작은 숙소에 묵은 적이 있다.
뭐라고 할까, 현대판 비즈니스호텔이랄까,
젊은 층을 겨냥한 저렴한 숙소랄까, 그런 느낌의
간결한 숙소였다. 디자인에도 이것저것 신경을
썼지만, 빈말로라도 감각이 좋다고는 할 수 없었다.
다만 작은 프런트에서부터 이루어진 응대에서
처음부터 무언가가 느껴졌다.
나는 늘 바닥재나 방에 있는 비품, 어메니티의
그래픽 등에 눈이 가는데 상당히 저렴해 보였다.
나 같은 손님은 분명 싫겠지만, 평상시와 같이
내 멋대로 채점해 보니 45점 정도였다.
방에는 작은 카드가 놓여 있었다. 그것도 감각이
좋다고는 할 수 없었지만, 손글씨로 메시지가 적혀
있었다. 그 메시지를 적은 사람의 기운이 전해지는
순간, 이 작은 호텔에서 인격이 느껴져 갑자기
다 받아들였다. '아, 이런 곳이군요. 알겠습니다.' 하고
말이다. 처음에는 이게 뭐야, 정도로 무언가를 찾는다.
다들 그럴 것이다. 찾는 것은 '누군가의 기운'이다.
그다음으로 그 사람의 인격을 찾는다. 그것을
발견하면 모두 그 사람의 인격에서 비롯되었다면서

하나하나 헤아려간다. 프런트의 접객이라든지
1층에 있는 카페의 응대라든지.
반대로 철저하게 사람이 느껴지지 않도록 하는
서비스도 있다. 어설프게 보여주느니 매뉴얼대로
해달라면서 종업원을 로봇화해 성가신 문제가
발생하지 않도록 한다.

이 호텔에 있던 겨우 한 장의 손글씨 카드에서
나는 인격을 발견해 그 캐릭터를 상상하기 시작했다.
다시 말해 좋은 호텔일지도 모르겠다고 생각했다.
좋은 호텔이나 가게는 이 점을 의식한다.
사람이 이용하는 곳이니 사람으로서 대응하려고
한다. 주인의 인격을 그대로 보여주는 호텔이나
가게도 있다. 그런 면을 느껴주었으면 좋겠다고
직원들도 생각한다. 그런 '사람'이라서 할 수 있는
대화가 있으며 거기에 모든 것이 있다. 이런 사고를
기초로 한다. '아, 나는 사람을 찾았구나.'

오키나와에 가면 왠지 좁은 섬 안에서 모두 다
연결되어 있는 듯한 느낌을 받는다.

그래서 나도 모르게 옆에 있는 사람에게 말을 건다.
그런 일 없는가? 섬에서, 오키나와라는 장소에서
사람을 느꼈다는 말이다. 모르는 사람에게 말을
걸어도 괜찮은 곳이라고 느끼게 해준다. 왜 그럴까?
반대로 도쿄에는 그런 게 없다. 그래서 나는
도쿄 동쪽을 번질나게 드나든다고 생각한다.
무심한 듯 챙겨주는, 멋진 츤데레ッンデレ 같은
레스토랑에서 즐기는 맛있는 식사도 좋다. 그렇지만
역시 사람 냄새가 나는 장소에 가끔 가고 싶다.
지저분해도 맛있는 술집은 '사람'이 흠뻑 느껴지는
곳이라고 생각한다.

손글씨 카드 따위 없어도 크게 문제없다. 하지만
써 두었다. 특별하지 않지만, 그것에 반응한 나는
이 호텔이 가정한 손님 범주에 들어갔다고 하겠다.
사람은 살아가면서 역시 살아 있다는 반응을
느끼고 싶어 한다. 거기에는 두 종류가 있다.
타인에게서 느끼는가? 스스로 느끼는가?
즉 사람을 통해 실감한다.

地元のことは、
その地元でしか、
考えられないと思います。

지역의 일은

그 지역에서만 생각할 수 있다.

오키나와에 머물며 도쿄에서 가져온 일을 하려고
해도 결국 집중하지 못한다. 오늘은 그런 이야기다.
처리라는 관점으로 일한다면 확실하게 결론지으며
집중해서 할 수 있다. 하지만 의뢰한 회사나 내 가게를
진심으로 고민할 때는 역시 메일이나 줌 회의로는
어렵다. 한계가 있다. 이처럼 도쿄의 일은 도쿄에서,
그리고 오키나와의 일은 오키나와에서 하는 게
가장 낫다고 아구이초에 와서 아구이초의 일을
매일 하며 생각했다. 아구이의 일은 도쿄에서도
생각할 수 있지만, 생각하지 않는 편이 낫다.
역시 그 지역에 있으면 상상을 훨씬 더 초월하는
힘을 얻는다. 자연환경에서 수확한 먹거리,
대화, 동료, 일어나는 일 모두가 그 지역다운 힘이기에
더욱 기운을 받는다. 어디에서든지 할 수 있는
시대지만, 어디에서든 할 수 없다. 그것이
기본이라고 생각한다.

아구이에 있으면서 아구이의 일을 마치고 가볍게
모두 함께 술을 마시러 간다. 술집에서 옆에
앉는 타인도 그 지역 주변의 무언가를 짊어졌다.

아구이에는 롯폰기六本木에 있을 법한 사람도
아사쿠사에 있을 법한 사람도 없다. 그러니 당연히
아구이만의 분위기가 형성된다. 이국의 땅을 방문해
일할 때 그 지역에 없는 속도감이나 감각은
버리고 가는 게 좋다. 가져가야 할 것은 그 지역이
원하는 발전에 대한 고집과 신념이다. 다른 지역의
방식으로는 순조롭게 진행되지 않을 것이다.

얼마 전 오키나와에 리조트 호텔을 만들려는
사람과 이야기를 나누었다. 그 사람의 머릿속에는
'오키나와 사람들을 활성화하지 않으면
고령자가 늘어 쇠퇴해 간다'는 전제가 깔려 있었다.
어쩌면 오키나와에서 오랫동안 산 사람들은
'활성화'라는 것을 전혀 원하지 않을지 모른다.
또한 외부인인 그 사람은 오키나와에 관해
아무리 설명해도 도무지 이해할 수 없을 것이다.
처음부터 그 지역에서 태어나 밖으로 뛰쳐나갔다가
어른이 되어 돌아온 사람을 찾아내 그 사람들이
하고 싶은 일을 돕는 것, 그 정도가 한계 아닐까
싶기도 하다.

아구이는 어디를 가든 평화롭고 한가하다.
이런 부분은 바꾸면 안 된다. 그것은 이곳에서
자란 나라서 알 수 있다고 생각한다.

オーナーの存在。

オ너의 존재.

이번에 《d design travel》의 중국 황산黃山호 제작을
위한 취재처 조사를 겸해 호텔 몇 군데서 묵었다.
그중 역사 깊은 마을의 연못 근처에 있는 호텔이
마음에 들었다. 이유는 오너의 태도 때문이었다.
체크인을 마치자 여성 오너는 프런트에서 자신이
이 지역을 좋아하게 된 이유를 들려주었다.
그리고 마을 사람과 관계를 맺고 지금의 대지를
매입하게 된 경위를 설명하며 주변을 안내했다.
안내는 도중에 주민이 말을 걸 때마다 중단되었는데,
그 목소리는 그녀가 얼마나 마을 주민에게
신뢰받는 존재인지 느껴질 정도로 자연스러웠다.
독촉하지 않고 느긋했다.
중간중간 주전부리도 즐기면서 둘러보다가 한 거대한
역사적 건조물 앞에 다다랐다. 그러자 경비원이
말했다. "기다렸어요. 늦었으니까 얼른 들어가세요."
아무래도 안으로 들어갈 예약을 해둔 모양이었다.
약속 시간을 조금 넘기고 입장해 안에는 아무도
없었다. 매우 특별한 환대를 느꼈다.
호텔까지 오너와 함께 천천히 이야기하며 돌아왔는데
식사 시간도 세심하게 챙겨주었다.

줄곧 아동복 브랜드를 경영해 온 오너는 꿈꾸었던
호텔 경영자가 된 지금까지 끝도 없었던 배움과
개선의 날들을 즐겁게 이야기해 주었다.
그 대화 도중에 우리 직원이 "역시 여성 경영자가
운영하는 호텔은 편안하네요."라고 말했다.
그러자 '세상의 호텔은 대부분 남성적이다'라는
의견이 나왔다. 이런 이야기를 듣다가 지금은 사라진
도치기현栃木県 나스那須에 있던 '니키클럽二期倶楽部'[11]과
무언가 통하는 면이 있다고 느꼈다. 이 호텔의 환대나
방의 수건 배치, 욕조 주변의 모습 등이 남성적
관점이 아니었다는 말이다. 무엇보다 접객에서는
어머니 같은 애정이 느껴졌으며 모든 비품, 서비스,
장치에서도 오너가 느껴졌다.

연못 한가운데 큰 나무가 있었는데 그 아래에
대가족이 커다란 테이블을 둘러싸고 앉아 있었다.
나중에 별거 아닌 이야기를 나누다 물었다.
"저 대가족은 어디에서 왔나요?" 그러자 이런
대답이 돌아왔다. "저 사람들은 모두 따로따로 온
손님이에요." 이것도 그녀가 스스럼없이 사람을

대하는 방식으로 완성된 공감 커뮤니티였다.
방은 솔직히 완벽하지 않았다. 청소가 잘 되어 있지
않거나 지적하고 싶은 부분도 있었다. 하지만 오너를
떠올리면 그런 점은 대수롭지 않았다. 오히려 스스로
나서서 청소하는 나를 발견하고 살짝 웃음이 나왔다.

나중에 들었는데 우리 직원이 마을 사람에게
안 좋은 태도를 보여 오너가 주의를 주었다고 한다.
즉 손님에게 설교한 셈이다. 아마 설교 같은
느낌은 들지 않았겠지만, 이는 매우 용기와 애정이
필요한 일이다. 이 마을에는 좋은 손님이 방문했으면
좋겠다, 이런 마음에서였을까? 매우 감동했다.
그런 낌새가 전혀 느껴지지 않도록 행동하던
오너의 모습까지 포함해서 말이다.
좋은 호텔은 그 지역에 애정을 지닌 오너를 통해
만들어지는 면이 크다. 좋은 경험이었다.

デザイン → 民藝 → 自然（地球・環境）→ 農業。

디자인→민예→자연(지구환경)→농업.

사단법인 도야마현서부관광사富山県西部観光社의
수익 사업을 담당하는 '㈜미즈토타쿠미水と匠'의
운영자 하야시구치 사리林口砂里 씨와 도야마현
난토시南砺市를 둘러보게 되었다. 처음에 d news를
도야마의 논 풍경만 펼쳐지는 장소에 만들고 싶어
그런 곳을 물색해 준 분과 모두 함께하는 견학이었다.
견학 후에 하야시구치 씨가 말했다. "일부러 여기까지
오셨으니 내일 시간 괜찮으시면 농가도 둘러보시지
않을래요?" 옛날의 나라면(성가실 것 같으니)
이런 제안에 "괜찮아요." 하고 거절했을 것이다.
그런데 하야시구치 씨는 내가 민예에 본격적으로
관심을 두게 된 계기를 만들어준 사람이었고 그의
제안에는 늘 무언가가 있었기에 따라가기로 했다.

내 이야기를 좀 해보자. 나는 열여덟에서
서른다섯까지는 이른바 클라이언트나 기업의 의뢰를
받아 일하는 그래픽 디자이너였다. 서른다섯 무렵
이런 의문이 들었다. '건축에는 국가 자격이 있는데
왜 그래픽 디자이너에게는 없을까?' 그러면서 '나라는
디자이너'보다 '사회와 디자이너'에 관심이 생겼다.

동시에 굿디자인상 등에도 흥미가 생겨 '디자인이란
결국 유행과 한 쌍으로 소비되는 상징이구나'라고
점차 느끼게 되었다. 그래서 일단 이미 세상에 나와
있는 오랫동안 사용된 물건을 '디자인의 정답'이라고
보고 나 나름대로 공부해 보자며 롱 라이프 디자인을
주제로 D&DEPARTMENT PROJECT를 시작했다.
마흔일곱이 되었을 때 생각했다. 전통 공예야말로
디자인이라고 불러야 마땅하지 않을까. 그래서
백화점 마쓰야긴자松屋銀座에 전시 〈DESIGN BUSSAN
NIPPON〉[12]을 기획하고, 시부야 히카리에에
d47뮤지엄을 시작해 전통 공예는 디자인이라고
알렸다. 그 결과 마흔일곱 개 도도부현에서 오랫동안
이어온 개성만을 디자인의 관점으로 소개하는
잡지 《d design travel》을 창간했다(현재 스물아홉 개
도도부현이 완성되었고 열여덟 개 지역이 남았다).[13]
그렇게 점점 지역의 풍토 등을 바탕으로 탄생한
전통 물건에 깊은 관심을 가졌을 무렵, 도야마에서
열린 '민예하기학교民藝夏季学校'에 참가해 하야시구치
사리 씨와 인연을 맺었다. 이때 민예에 관해 줄곧
잘못 알았음을 깨닫고 엄청난 충격을 받아 민예의

미래에 흥미를 지니게 되었다.

당시는 지속 가능성이나 자연환경 등 국가 지속
가능 발전 목표Sustainable Development Goals, SDGs 등을
기업이 도입하던 무렵이었다. 또한 모두 '선禪'과
'마음 챙김mindfulness'을 뒤죽박죽으로 이해하던
시절이었다(선은 모든 욕구를 버리지만, 마음 챙김은
욕구를 조절한다). 민예를 향한 관심은 사실
'마음의 아름다움'를 향한 관심이지 않을까 생각했다.
민예 운동은 절에서 탄생한 '종교 미학'이다.
종종 '기능미'라는 표현으로 변환되는데 이는 산입
디자이너 야나기 소리柳宗理로부터 비롯된 표현
방식이다. "마음이 아름답지 않으면 아름다운 물건은
만들어내지 못하며, 아름답다고 느낄 수도 없다."
민예 운동의 창시자인 야나기 무네요시는
자신의 책에서 이렇게 말했다. "현대사회에서는
이제 아름다운 물건을 만드는 일은 어렵다."
이는 창작 환경에 관한 이야기며, 창작자의 정신적
환경에 관한 이야기다.
창작자가 중심이 되어 도심에서 벗어나 자연환경이
풍성한 곳으로 거점을 옮긴다. 그리고 새롭게

생각한다. 그 지역에서 나오는 재료로 만들어
그곳으로 사람들의 발길을 유도해 소유하게 하자.
지역에 와서 손에 쥘 수 있도록 해 운송을 통한 에너지
낭비를 하지 않게 한다는 사고다. 우리는 '주문 판매'
등으로 물건을 옮기기 위해 에너지를 사용하는데
이것도 사회적으로 오래가지 못할 것이다.
최근 나는 오키나와에 자주 가서 생활하는데
오키나와의 술 아와모리泡盛는 오키나와에서
마시니까 맛있다는 걸 실제로 느꼈다. 아와모리처럼
특징이 있는 상품은 역시 그 산지의 다양한 사정과
환경에 의해 발상이 이루어지고 만들어진다.
'그 토지에서 나온 것은 그 토지에 가서 즐긴다.'
이런 사고가 맞다고 할까, 이상적이다. 특별한 물건을
멀리에서 주문해 특별하게 맛보는 일을 부정하는
것은 아니다. 하지만 그런 사고가 결국 '환경 부하'를
일으킨다. 이런 생각을 하던 시점에 하야시구치 씨를
통해 난토시에서 거의 완벽하게 자연 재배로 농사를
짓는 젊은이들과 만나 현장을 견학하러 갔다.
물은 농업용수를 사용하지 않고 차로 10분 정도
가면 나오는 샘물을 매일 퍼 올렸다.

비료는 조하나별원城端別院 젠토쿠절善德寺의 낙엽을
끈기 있게 긁어모으는 등 다양한 방법으로 주변
재료를 끌어모아 만들었다. 이는 훌륭한 순환이었다.
특히 '절의 낙엽'이라는 점이 마음을 찡하게 울렸다.
나는 이 지역에 d news를 만들고, 이들 활동에
참가할 수 있는 숙소를 조성해야겠다고 생각했다.
그리고 부동산 물건을 물색해 찾아냈다.
눈이 많이 오고 곰이 나온다는 말에 무서워 망설이자
하야시구치 씨가 말했다. "곰은 어디에서든 나와요.
모두 아무렇지 않게 곰 탓으로 돌리는데 곰의 생활도
생각해야죠. 곰이 인간의 생활권에 나타나지
않아도 될 숲을 만들어주면 해결되는 일이에요."
제대로 된 자연환경으로 되돌려 마을에 수익을
가져다준다는 면에서 농업과 임업은 매우 중요하며
모든 일과도 연결된다는 걸 배웠다.

元気な人。

활기 있는 사람.

'무언가를 시작할 때' 어떤 용기나 기세가
필요한 순간이 있다. 1997년 혼고산초메本郷三丁目에
회사를 설립했을 때도 아트디렉터 히시카와
세이이치菱川勢一 씨와 이노 게이코飯野圭子 씨가
곁에 있어서 결국 셋이 회사를 차릴 수 있었다.
나는 그런 역할은 전혀 할 수 없지만, 용기나 기세가
있는 사람의 필요성은 매우 잘 안다.
더 깊게 파고들면, 활기가 있는 회사에 사람은
모이기 마련이다. 아무리 실적이 좋은 회사라도
활기가 사라진 회사라면 사람은 있기 싫은 법이다.
일을 잘하고 못하고를 떠나서 이상하게 활기찬
사람이 있다. 사람뿐 아니다. 마을에, 현에,
나라에 활기찬 기업이 있으면 그 활기가 주변으로
전해지고 확산한다.

d news aichi agui의 시작에는 팀 아이치라는
'활기찬 팀'의 존재가 있다. 무언가 안 좋은 일이
일어나면 "모두 함께 힘을 내요. 어떻게든 될 거야.
어떻게든 해낼 거야!" 하고 격려했다. 그 덕분에
지금 프로젝트가 순조롭게 진행된다.

내가 예전에 했던 일 가운데도 있었다. 일본의
원점 상품을 모은 브랜드 '60VISION'을 생각했을 때
가리모쿠가구주식회사カリモク家具株式会社의
야마다 이쿠지山田郁二 씨가 그런 사람이었다.
야마다 씨는 아주 성실한 사람이고, 가리모쿠가구도
무척이나 성실한 회사다. 어찌 되든 앞을 향해
집착 같은 집념을 무조건적으로 불태우며 '해봅시다!'
하고 함께 나아가 주었다.

그 이후 나는 무슨 일을 할 때마다
'활기가 넘치는 사람'을 옆에 두려고 노력한다.
FM 교토 알파스테이션의 정규 방송에도 갓쓰 씨와
아리코 씨라는 활기찬 두 사람이 있고, 상품부에는
시게마쓰重松 씨가 있으며, D&DESIGN에는
다카하시 게이코高橋惠子 씨가 있다. 또한
일본필하모니교향악단日本フィルハーモニー交響楽団과의
스터디 모임에서 탄생해 다양한 사람이 모인
d일본필모임d日本フィルの会에는 야마기시山岸 씨,
가와다 마이川田舞 씨가 있다.
이는 나에게만 해당하는 이야기가 아니다.

역시 언제든지 '활기'는 중요하다. "힘내요!" 하고
말해주는 사람은 실은 아주 아주 아주 소중하다.
정말 그렇다.

想造力。

상상력.

아이치현 아구이초의 프로젝트를 진행하면서
옆 동네에서 토지 활용 제안을 받았다. 그 제안이
머릿속에서 순식간에 그림으로 그려져 일일이
어떤 동료가 적합할지, 어떻게 실현하면 좋을지
떠올리며 궁리하기 시작했다.
나는 옛날부터 이런 '망상'을 좋아했다. 이에 대해
사기다, 속임수다, 허튼소리 한다, 절대 하기 어렵다,
불가능하다 등 뭐라고 하든 아무렇지도 않다.
별소리를 다 들어도 그다지 신경 쓰지 않는다.
할 수 있다는 생각밖에 하지 못한다.
나는 이 상상력을 언제든지 염두에 둔다.
요즘은 그것, 즉 '상상력이 약해지는 공포'가
신경 쓰인다. 쉽게 말해 어쩌면 못 할지도 모르겠다는
생각이 조금씩 들기 시작했다. 이렇게 되면 내가
나를 부정하는 셈이 된다. 내 안에 또 다른 반대자인
방해꾼을 만들어서 일일이 그 방해꾼과 대화하며
이야기의 정밀도를 높여가야만 한다.
아주 성가신 현실이다.

이것이 가장 두드러지는 것이 '기획서'를 쓸 때다.

나는 최근 몇 년 동안 기획은 해도 기획서는 만들지
않았다. 내 아이디어를 문장으로 써서 전하는 일 따위
절대 하고 싶지 않아 그렇게 해 오지 않았다.
기획서 따위 쓰지 않아도 문제없이 기획이 진행되는
상태로 만들 수 있어야 어른이라고 생각했다.
이것도 일종의 망상이다.
사장인 마쓰조에松添는 무언가 프로젝트의 씨앗을
받아오면 나에게 그림을 그리라고 한다. 최근 나의
타협안, 즉 기획서는 쓰지 않지만(기획서는 쓰고 싶은
사람, 쓸 수 있는 사람에게 맡긴다), '기획서 같은 것'을
의식해 배치도 등으로 만든다. 지금은 나에게 이런
그림이 '떠오르는지' 여부가 중요하다. 마쓰조에는
나더러 뭔가 점쟁이처럼, 오키나와로 치면 류쿠의
무당 격인 '유타그夕'가 된 것처럼 '이런 이야기가
있습니다. 이런 건물입니다. 평면도는 이것입니다.' 등
재미있는 일을 떠올려내서 그림으로 그려보라고
요구한다. 그러면 나는 그 배치도와 건물을
머릿속에 넣는다. 거기에 내가 서서 뭔가 재미있는
일을 생각한다. 이걸 할 수 없게 된 듯하다.
정말 큰 문제다.

최근 내 관심은 내 상상력이 왜 떨어졌느냐다.
반대로 말하면 지금의 젊은이들처럼 끊임없이
넘쳐나는 발상을 하기 위해서는 어떻게 해야
하느냐에 온통 관심이 가 있다. 뭔가 지리멸렬하지만,
이게 최근 내 상태다.

無償の思いは、
欲の果てに現れる。
そんな気がします。

무상의 마음은 욕구의 마지막에서야

모습을 드러낸다. 그런 것 같다.

직원과 함께 회사에 있다 보면 직장을 대하는
마음도 참 여러 가지라고 느낀다. 근무하는 회사
자체를 좋아하는 사람이 있는가 하면, 그 회사에서
주어진 업무 카테고리를 좋아하는 사람도 있다.
돈이 되면 어떤 일이든 상관없다는 사람도 있고,
이 시간에서 이 시간까지 이 요일에만 일하겠다며
조건을 걸고 근무하는 사람도 있다. "돈은 필요
없습니다, 여기에서 일하게 해주십시오." 이렇게
말하는 사람과도 가끔 만난다. 그런데 결국 그런
사람도 일하면서 보게 되는 것은 전 직장과 크게
다를 바가 없다. 어떤 일이나 회사든, 다 거기서
거기다. 돈은 필요 없지는 않지만(웃음).
어떤 텔레비전 방송에서 한 회사에서 아르바이트하는
사람에게 그만두지 않은 이유에 관해 묻는 장면이
있었다. 그 사람이 말한 이유는 이거였다.
"함께 일하는 사람이 좋았으니까." 극단적으로 말하면,
그만두지 않는 이유가 직종이나 월급, 시간 등의
조건이 아니었다. 즐거웠던 것이다.
나도 여러 직종에서 아르바이트나 직원으로
일한 경험을 거쳐 결과적으로 자영업의 길을 택했다.

내 경우에는 이 일을 좋아한다는 마음에 앞서,
내가 원하는 대로 일하고 싶었다. 그리고 생각한다.
일에는 굳건한 뿌리가 있는 편이 낫다고. 내 회사를
차리겠다는 것이어도 좋고, 지구를 구하고 싶다는
것도 괜찮다. 반드시 빼놓고 생각할 수 없는 요소를
항상 의식해야 한다. 그게 없는 사람은 먼저 굳건한
뿌리를 찾기 위해 일한다. 직장 성격에 따라
다르겠지만, 그런 의식은 늘 상사나 회사에 알리면
좋다. 전부 여기에 해당하지 않더라도, 나는 내가
마련한 직장에서는 그렇게 생각한다.
애초에 얄팍한 애사 정신 등을 들이밀어도 곤란하다.
그런 겉과 속을 손님에게 들키는 일은 더욱 위험하다.
단, 이런 사람들도 '무상의 사랑'까지는 아니어도
이 일이라면 전력을 다해 시간을 아끼지 않고
할 수 있는 일과 만날 수 있다. 일이라는 힘든
루틴 속에서 어느 날 갑자기 불쑥 찾아오는 그런
행복과 만나면 이 순간을 위해 지금까지 살아왔다는
생각조차 들게 마련이다. 행복은 괴로움 안에
있다. 무상의 마음은 욕구의 마지막에서야 모습을
드러낸다. 그런 것 같다.

プレゼンテーション。

프레젠테이션.

도쿄 오쿠사와奧沢에 있는 D&DEPARTMENT의
구석 자리에서 벗어나 법인으로 독립하고자,
동경하는 도쿄의 동쪽 히가시칸다로 사무실을
옮겨 본격적으로 디자인 작업을 하기로 결심했다.
그리고 그 첫 번째 큰 프로젝트를 진행하고 있다.
교토에 있는 한 노포의 브랜딩이다.
나는 브랜딩 일 의뢰를 받아들일 때는 반드시
'브랜드 북'을 만든 후에 시작한다. 간단하게
말하면 리서치다.
해당 클라이언트의 업계 동향 및 목표인 경쟁
상대와의 위치 관계 등을 주제어로 만들어
먼저 "당신이 목표로 삼을 곳은 이런 회사네요." 하고
간추린다. 그다음 "그렇게 되고 싶다면 당신 회사다운
이런 주제어는 어떤가요?" 하고 정리해 간다.
여기에 이르기까지 빨라야 3개월이 걸린다.

그런 뒤 다음으로 매장을 만든다면, 패키지를
만든다면 하면서 주제어를 바탕으로 이미지 사진을
사용해 콜라주 한다. 이것이 또 정말 어렵다.
이 작업에 시간을 들여 진행하다 보면 70쪽에 이르는

책이 완성된다. 이것이 브랜드 북이다. 이 브랜드 북을
만들어두면 가령 우리 말고 다른 디자인 회사에
디자인을 의뢰할 때 이 책을 건네면서 "우리는 이런
회사이므로 잘 부탁합니다." 하고 전한다.
그럼 그 회사다운 브랜드 표현이 흔들리지 않고
이어진다. 물론 이후에도 그 브랜드의 성장에 쭉
우리가 힘을 보탤 수 있다면 가장 좋겠지만.

또 하나 브랜딩 일을 받는 조건이 있다.
그것은 이미 거래 관계에 있는 회사어야 한다는
점이다. 간단하게 말하면 D&DEPARTMENT에서
상품 등을 판매하는 회사로 한정한다는 이야기다.
그렇지 않으면 나도 '내 일'처럼 진행하기 어렵다.
그 회사의 성공이 우리 매장의 매출과도
연결된다는 관계가 없으면 바빠졌을 때 아무것도
해주지 못하게 되어 모처럼 시간과 비용을
들여 한 브랜딩이 중간에 흐지부지되고 만다.
가령 오랫동안 관계를 맺어온 가리모쿠가구의
'가리모쿠60'[14] 등은 판매도 하지만, 상품 개발도
꾸준히 함께한다.

본론으로 들어가기 전 주절주절 많은 이야기를 했다.
그런데 사실 브랜딩에서 중요한 점은 적극적인
꿈이다. 꿈을 그리고 공유한 뒤 그 상징으로서
로고타이프나 디자인 표현을 만들어내지 않으면
의미가 없다. 말로는 참 쉬워도 그리 간단하지 않다.
상대와 어느 정도 비슷한 열정으로 끓어오르면서
모든 일을 그 열기로 판단해야 한다. 게다가 어느
정도 궤도에 오르기 전까지 그 열기가 꺼지지 않도록
끊임없이 불을 지펴야 한다. 이렇게 하려면
나의 정신 상태도 매우 중요하다.
이런 적극성은 브랜드 혼자서는 일정하게 유지하지
못한다. 따라서 우리 같은 외부 님이 함께 달린다.
이 말은 우리 자신이 안정된 열정을 품고 계속
끓어올라야 한다는 뜻이다. 대충 "뭐, 괜찮은데요."
"해봅시다."라고 하지 않는 일이 얼마나 어려운지
오랜만의 프레젠테이션에서 절실하게 느꼈다.

常連さんの店。

단골손님의 가게.

친구와 드나드는 가게가 있다. 코로나19 확산으로
비롯된 영업 제한 때문에 보통은 휴업하는 듯했다.
그런데 전화로 물어보니 미리 연락을 주면
가게 문을 연다고 했다. 물론 내가 누구인지 안다는
관계성이 구축되어 있어 가능한 일이다.
이런 방식, 좋다고 생각했다.
가게도 솔직히 영업 이익이 없어 곤란한 상태였다.
나라나 현에서는 음식점을 영업 제한 대상으로
지정했다. 물론 이것은 지켜야 한다. 그렇다고 계속
이 상태가 지속되면 경영 파탄이 되고 만다.
나는 기본적으로 나라나 지역에서 발령된 명령은
따르고 협력해 감염을 막아 모두 함께 종식을 향해
가야 한다고 생각한다.
그런데 현실이라는 게 있다. 그러니 아는 관계를 통한
'단골 영업'이 좋다고 생각한다. 미안한데 이쪽 자리로
옮겨서 조금 떨어져 앉을래요? 너무 큰소리로 떠들지
마세요, 손 꼼꼼히 씻으세요, 이거 잘 소독했으니 써도
괜찮아요, 만약에 신경 쓰이면 이 알코올 티슈 쓰세요,
다들 화장실 갈 때는 손잡이 등 잘 닦아주세요.
이런 말을 편하게 할 수 있는 단골 영업 말이다.

손님도 가게 주인도 모두 그 가게가 지속되기를
바란다. 그 가게를 좋아하는 나나 다른 사람들도
감염되어서도, 감염시켜서도 안 된다고 생각한다.
이런 마음이라면 가게는 영업할 수 있지 않겠는가?
물론 전문가는 그렇게 쉬운 일이 아니라고 할지
모른다. 코로나19 확산을 억제하고 해결하기 위한
일이지만, 현실도 존재한다. 거기에 '관계성'이 있다면
'협력'이 생겨난다. 코로나19를 막는 가장 쉬운 방법은
집에서 나오지 않는 일이다. 그렇지만 그 가게도
사라지지 않고 꾸준히 있었으면 하는 곳이다.
가게도 그런 손님을 믿어야 할 수 있다.
그 손님이라면 가게를 계속 유지하기 위한 일이라고
이해해 주는 관계 말이다. 어디까지나 신중해야
하지만, 이것도 바이러스를 통해 깨닫고 배운 점이다.

「モ/」には、
それを取り巻く「まわり」が
あります。

'물건'에는 그것을 둘러싼 '주변'이 있다.

우리가 디자인이라고 부르며 생활에서 사용하는
많은 도구와 구조에는 '물건'을 둘러싼 다양한 '주변'이
있다. 자동차라면 자동차 산업의 지금 그리고 미래다.
또한 배기가스나 소음 등 지구환경도 고려하고
때로는 염려해야 한다. 타고 싶은 차종이 정해지면
같은 차종을 타는 사람이나 그 차를 즐기는 동료가
궁금해지고 내 생활이 어떻게 바뀔지 더욱 기대한다.

굿디자인상을 수상한 제품이나 활동에도
그것을 둘러싼 '주변'이 있으며, 꾸준히 성숙해지는
생활자나 물건을 만들어내는 제조사가 있다.
그리고 디자이너에게 있어서 이제 물건은 디자인이
훌륭하다, 기능적으로 아름답다, 재활용 소재를
사용해 환경을 생각했다는 등의 디자인 관점을
진화시킬 필요가 있다.
그중 '롱라이프디자인상ロングライフデザイン賞'은
매우 소중하고 중요한 상이다. 이 상은 일정 기간
제조되어 꾸준히 판매가 이루어졌을 뿐 아니라,
그 주변이 존재함으로써 오랫동안 지속되어 모두에게
지지받는 물건에 주어진다. 그러니 앞으로는

더욱 그 주변이 존재하는 물건을 향한 의식이
중요하다고 알려주는 동시에 디자인은 이런 종합적
사고와 매력, 이를 늘 지지해주는 사람들의 마음 등을
빼놓으면 안 된다고 깨닫게 한다.

이번에 산업디자인진흥회産業デザイン振興会의
의뢰로 롱 라이프 디자인 상품을 판매하는
D&DEPARTMENT가 이 상에 관한 전시를 맡게
되었다. 우리는 '20년 이상 지속해 온 물건에는
그것을 둘러싼 디자인 이외의 소중한 주변이 있다'는
사물의 주변에 관한 사고를 전시에 적용했다. 더불어
지금 그리고 미래의 디자인을 대하는 사고방식을
이번에 수상한 훌륭한 롱 라이프 디자인들과 함께
다시 생각하는 전시가 되도록 구성했다.
롱 라이프 디자인이 되려면 물건의 '주변'도
디자인의 중요한 일부가 되어야 한다. 이 점을 다시
생각하기를 바란다.

店長の本当の仕事。

점장이 진짜 해야 할 일.

교토의 한 호텔에서 일어난 일이다. 이제 막 개업해서
그런지 얼핏 보기에도 모든 것이 생소해 직원
대응이 일일이 다 늦었다. 그렇지만 '어쩔 수 없지.
내년에 d 호텔이 완성되면 이런 초보 느낌을
적나라하게 보일 테니까⋯⋯.' 하고 참았다.
이때 가장 많이 신경이 쓰인 점은 직원의 표정이었다.
누구 하나 웃는 사람이 없었다. 분명 긴장해서
미소를 지을 여유 따위는 없었을 것이다.
이 호텔은 디자인도 좋고 고상하고 설비나
입지도 훌륭했다. 일 때문에 교토로 부른 분이 마련해
준 호텔인데 그분의 감각도 충분히 전해졌다. 생각이
복잡했던 이유는 그분의 인품(정말 훌륭하다)과
마련해 준 이 호텔이 일치하지 않았기 때문이다.
그리고 생각했다. 만약 그분과 호텔이 일치했다면
이번 교토 일 등을 포함해 아주 훌륭한 체류가
되었을 것이다. 모두 하나의 선으로 연결된다.
그리고 이렇게도 생각했다. 직원이 호텔 관련 연수를
받고 (아마도) 갑자기 현장에 투입되었다면 이런
호텔을 고안해 운영해야겠다고 결정한 오너나
매니저가 직원과 손님 사이에 있는 기간이 필요하다.

직원은 손님과 오너와의 소통 방식을 보고
'자신이 일하는 호텔의 성격'을 파악하는 편이 좋다는
말이다. 즉 긴장 상태에서는 어떤 개성으로 응대하면
좋은지 알 수 없다. 그러므로 웃어도 되는지조차
판단하기 어렵다. 그런 본보기가 없었으니까.

나는 고양이를 좋아해 집에서도 기른다.
반려동물 숍에서 데려왔는데 곁을 잘 주려고
하지 않는다. 한편 지방의 섬 등을 여행하다 보면
사람에게 거리낌 없이 다가와 몸을 문지르는
길고양이와 만날 때가 있다. 그러면 이렇게 살가운
고양이가 집에 있었으면 좋겠다고 늘 제멋대로
생각한다. 이런 말을 아내에게 했더니 이렇게 말했다.
"길고양이는 어렸을 때 인간과 어미 고양이가
관계를 맺는 모습을 보았으니, 인간은 착하다는 걸
아는 거지."
이 이야기를 앞서 언급한 호텔에서 묵을 때 떠올렸다.
새끼 고양이인 직원은 손님인 인간과 어떻게
교류하면 좋을지 어미 고양이인 오너의 모습을
본 적이 없었다.

점장이나 오너의 할 일은 '손님을 대하는 방법'을
먼저 철저하게 보여주는 일이다. 나도 되도록(잘은
못하고 있지만) 매장에 있을 때는 손님에게 말을
걸려고 노력한다. 그리고 가능하면 직원에게
그 모습을 보이려고 한다. 어느 정도 친절하면 될지,
손님을 어떻게 얼마나 환대하면 좋을지 본보기가
되도록 말이다.

文化拠点。

문화 거점.

지금 도쿄 본사와 본점의 이전 부지를 물색 중이다.
그래서 좋은 장소가 있다면 알려달라고 전국에 있는
사람들에게 말해두었더니 많은 정보가 들어왔다.
동시에 이제는 어디든 다 괜찮겠다는 생각도 든다.
그래서 이미 그 지역에 중요한 장소가 된 문화 거점과
같은 가게가 왜 그곳에 있는지, 만약 다른 지역에서
옮겨왔다면 어디에 중점을 두고 그곳으로
이전했는지 궁금해지기 시작했다.
내가 앞에서 쓴 '문화 거점'이란 '주인'이 해당 지역에
사는 것과 더불어 그곳의 '건축'이 흥미롭고 식사나 차,
쇼핑을 할 만한 곳이 있고 기획전, 판매회 등 갤러리
요소가 갖추어진 곳이다. 더불어 주변에는 멀리에서
일부러 방문할 만한 장소가 있으면서 옛날부터
그곳에 산업과 산지가 존재하는 곳이다.
문화인은 그런 장소에 옛날부터 옮겨가 살았다.
그리고 이를 안 젊은이들이 이주해 문화권을
형성했다. 이번 이전에는 이미 문화 거점이 된
곳에서도 상당히 많은 의뢰가 들어왔다.
비슷한 업태나 사람이 있는 장소에 이제 와서
뚜벅뚜벅 들어갈 수는 없다. 그래서 새로우면서

아무것도 없는 장소를 찾으려고 한다. 그러다 보니
어떤 점을 갖추면 문화 거점이 되는지 궁금해졌다.
애초에 포인트는 크게 보면 어떤 재료를 얻을 수 있는
'산지'면서 생활하기 편한 풍습이 있는 '피서지' 같은
곳이다. 주로 예술가나 재계인사가 별장을 두고
거점 생활을 한 지역 부근에서 이런 흐름이 나타났다.
혹은 '옛 산업의 유통 거점' 즉 옛날 도로나
역참 마을로 번성해 편리했던 곳도 들 수 있다.
물론 이런 점들은 이제 과거의 일이 되었고,
현대의 논리로 문화 거점이 될 장소도 있을 것이다.
그 점이 무엇일지 고민한다.
교통 측면에서도 새로운 도로가 생기고 신칸센도
개통했으며 물류 또한 발전했다. 기술이 진화하면서
어디에서든지 일할 수 있게 되었다. 이런 상황에서
나타날 '새롭고 쾌적한 장소'의 이상적인 형태를
말한다. 직원도 이주해야 하니 일하는 사람들도
쾌적하고 행복하고 즐겁다고 생각할 만한 장소여야
한다. 그렇다고 늘 여름이 이어지는 장소는
아니더라도 어떤 긴장감을 느끼고 쾌적하다고
여길 만한 장소다.

요즘은 이 문제가 주요 구성원이 합의하고 함께
견학해 정할 일이 아니라는 데까지 생각이 미친다.
대표 한 사람이 '여기'라고 딱 정하면 되지 않을까?
팀 구성원이 한 사람도 살지 않는 전혀 모르는
장소를 검토할 때는 반드시 팀 인원수만큼의
온도 차가 생기기 마련이다.
나는 우리만의 부지와 재단장 건물만 매력적이라면
어디든 괜찮다. 주변이 주택가이든 뭐든 상관없다.
세계관이 형성되면 사람들은 찾아온다.
아직 조금 더 물색해 봐야겠지만 역시 '건물'이 지닌
힘은 대단하다고 생각한다. 그 건물이 그 지역에
있는 이유야말로 어쩌면 손님을 불러 모으는
힘일지 모른다.

自分の買い物は
どこへ。

내 쇼핑은 어디를 향하게 될 것인가.

아버지에게 나가오카 집안의 묘지 열쇠를
물려받았다. 할아버지가 '묘지는 교토에 아파트
타입으로 만들고 싶다'고 하셔서 사들인 묘지였다.
아들인 아버지가 물려받았다가 내 차례가 되었다.
절에서는 권리를 수용하는 조건 중 하나로
다음에 물려받을 사람을 정해야 한다고 했다.
그런데 나는 아이가 없다 보니 '나가오카'는 내 대에서
끝나는 셈이었다. 그러자 갑자기 '아, 이런 거구나.'
하면서 현실로 다가왔다. 분명 교토에서 몇백 년이나
대물림을 해오며 노포를 운영하는 사람들이 보면
물려받지 않으면 사라지는데 괜찮냐, 처음부터
이렇게 될 걸 몰랐냐, 하면서 깜짝 놀랄 것이다.

뭐, 나가오카의 대가 끊어지는 일을 그다지 심각하게
생각한 적이 없었다. 그래서 지금 같은 상황이 되었다.
여기에서 또 하나 깨달은 점이 있다. 내가 가진
물건들이 누구의 소유가 되느냐는 점이다.
대량의 책, 수집하기 시작한 레코드판,
시즈오카의 집, 무리해서 얼마 전에 산 라이카 카메라,
그래픽 디자이너 가메쿠라 유사쿠亀倉雄策 씨에게

물려받은 책상, 좋아하는 차 등등. 집처럼 가격이 분명한 것은 대충 알아서 팔겠지 하면서 앞날이 그려진다. 하지만 자잘한 것 즉 세상이 말하는 가치보다는 내 마음에 든 물건들의 행방은 어떻게 될까? 물론 남은 가족인 아내가 중고 매입 판매 회사 북오프ブックオフ 같은 곳의 매입 서비스를 이용해 거의 공짜로 처분할 것이다. 문제는 지금 이를 깨달은 이후 앞으로 물건을 어떻게 살 것이냐는 점이다. 회사를 만들어 롱 라이프 디자인을 알려가는 입장에서 생각해 본다. 우리가 물건을 사는 최종 목적지가 '나의 사망 후 처분이나 양도'라면 물건은 다음과 같이 크게 나눌 수 있다.

1. 사회적으로 가치가 있기에 대를 이어 물려주거나 매각할 수 있는 물건.
2. 나에게는 가치가 있어 친족 등이 소중히 간직해 줄 물건.
3. 별로 추억이 없어 재활용센터에 매입을 의뢰할 물건.
4. 가치를 몰라 버려지는 물건.

즉 죽으면 아무것도 가져가지 못하므로 물려주거나
팔거나 버린다. 이렇게 생각하면 물건을
사는 일을 주저하게 된다. 그렇다면 누군가에게
물려주어 오랫동안 남을 물건을 사는 편이 좋고
이상적이다. 동시에 와인이나 이름 있는 술처럼 먹고
마시고 모두 함께 행복한 시간을 만드는 소비도
매력적이다. 여행도 그럴지 모른다. 이렇게 생각하다
보니 물건을 사는 일로 세상이 조금 나아진다면
참 행복하겠다는 마음이 들었다.
어쨌든 죽으면 천국에 아무것도 가지고 갈 수 없다.
그리고 가족이나 소중한 사람, 많은 친구와 지인에게
적어도 자신이 영향을 끼친 사회는 남길 수 있다는
사실도 분명하다.

이것은 남길 수 있을까, 누가 가져가려나, 하면서
일일이 따져가며 물건을 사는 일은 내키지 않는다.
그렇지만 어찌 되었든 죽으면 남는다. 그것이
쓰레기가 된다면 남기고 갈 지구환경을 조금은
더럽히는 셈이며, 남겨서 활용된 결과 훌륭한 것이
많이 탄생했다면 물건을 잘 산 셈이 된다.

応援する。

無理なく自然に

応援するって

どういう応援なのでしょう。

응원한다.

억지스럽지 않은 자연스러운 응원은 어떤 응원일까.

오키나와 류큐 무용琉球舞踊[15]을 보여준 니시하마
가나메西浜夏南海 씨에게 매료되었다. 그래서
이번에 오키나와 체류 기간에 지인과 친구를
불러 다시 가나메 씨의 춤을 감상하는 모임을 열었다.
열아홉 살인 가나메 씨는 집안 사정으로
부모님 대신 집안을 돌보며 춤의 길을 걷는다.
그는 한 사람에게라도 더 류큐의 전통 무용을
보여주고 싶다는 생각을 지녔다. 그에 반해
가나메 씨가 스승으로 모시는 선생님은 그 분야에서
매우 엄격한 사고를 지녀 사람들 앞에서
춤을 출 때는 허가가 필요했다.
이것은 이것대로 어쩔 수 없는 일이다. 선생님에게도
전통을 지킨다는 의식이 당연히 있다.
이런 점을 타협하지 못해 가나메 씨는 스승의 곁을
떠나 오키나와의 호텔에 취직해 무용 공연을 하면서
호텔 업무를 소화해 나갔다. 그런데 그곳에서도
이런저런 일이 있어 들어간 지 얼마 안 된 직장을
떠나야 할지 고민 중이었다. 자기가 직접 공연을
꾸리며 무용을 일로 삼을지 아니면 무용을 자유롭게
보여주면서 제대로 생계를 꾸려나갈 다른 직장을

찾을지 말이다. 그런 시점에 이번 무용 감상회가
열렸다. 이번 모임은 나를 비롯해 오키나와의
조개껍데기로 액세서리를 제작하고 판매하는 회사
가이노와かいのわ의 마코토マコト 씨, 준코純子 씨가
기획했다. 여기에 식사와 음향, 조명 등 협력자가
더해져 무용 감상회는 무사히 성공적으로 끝났다.

나는 가나메 씨를 인생의 분기점이라는 절묘한
시점에 만났다. 그가 현재 푹 빠진 류큐 무용.
가정환경에 이미 그런 요소가 조금 존재했기 때문에
어렸을 때부터 자연스럽게 그 영향을 받으며
쑥쑥 자랐다. 크리스마스에 산타에게 부탁한 선물이
프로가 무용에 사용하는 북이었다고 한다.
"평범한 아이들처럼 아이용 북이었으면 큰돈이
들어가지 않았을 텐데 말이죠." 어머니는 웃으면서
이렇게 말하며 할 수 있는 한 최대한 해주었다고 했다.

여러분이 생각했으면 하는 점은 당연히 내가 지금
직면한 문제다. 그것은 '어떻게 응원할 것인가'라는
점이다.

그런 분기점에 일본필하모니교향악단 연주자이자
오키나와 출신인 이나미 무쓰미伊波睦 씨도
도쿄에서 관객으로 참가했다. 이나미 씨는 나에게
"너무 과하게 응원하면 오히려 망칠 수도 있으니
신중히 생각하세요."라고 조언했다. 처음에 이 말을
들었을 때는 솔직히 화가 났다. '전력을 다해
응원하려고 했는데 그런 부정적인 말을 하다니.'
하지만 준코 씨와 마코토 씨도 같은 점을 염려했다.
"가나메는 아직 열아홉 살이에요. 고등학교를 이제 막
졸업했죠. 그의 인생은 그조차도 아직 몰라요.
진짜 무용의 길을 걸을지 자신조차 확신하지 못하죠."
나 같은 주변 사람들은 '후원회' 등을 만들어
그를 도우려 하지만, 그것이 오히려 무거운 짐이
된다는 말이었다. 앞서 이야기한 이나미 씨의
조언도 같은 맥락이었다.

이 내용을 가나메 씨가 읽으면 어떻게 생각할까?
마음대로 자기 이야기를 농담 반 진담 반으로 쓰다니
곤란한데, 하고 생각할지 모른다. 하지만 이렇게
쓸 걸 그도 안다. 그만큼 자기 상황과 우리 같은

어른의 성원을 거짓 없이 받아들였다. 문제는
그의 어머니나 아버지처럼 그에게 저절로 샘솟는
관심을 어떻게 하면 '자연스러운 응원'으로 연결 지어
무용으로 생계를 꾸리도록 조용히 이끌어주며
돕느냐는 점이다.

問題は
「真面目か真面目じゃないか」
というところにあるのです。

문제는 성실하냐,

그렇지 않냐에 달려 있다.

늘 생각하는 일이니 어쩌면 전에도 비슷한 내용을
썼을지도 모르겠다. 그렇다면 양해해 주기를 바란다.
나는 사람에게는 성실한 사람과 성실하지 않은 사람,
불성실한 사람이 있다고 늘 생각한다.

성실하지 않은 사람이란 불성실하지도 않은 사람을
말한다. 나는 이 어중간한 가운데 항목에 해당한다고
스스로 깨닫는다. 내가 보아도 대단한 사람은 모두
결국에는 성실하다.

나는 졸리면 그러면 안 된다는 걸 알면서도 잔다.
성실한 사람은 자지 않는다. 거기에는 계획대로,
예정대로라는 성실함이 존재한다.

세계를 무대로 활약하는 사람이란 제대로 잘하는
사람이다. 즉 천재는 차치하더라도, 제대로 성실하게
할 수 있냐에 달려 있다고 본다.

성실한 사람은 어떤 일을 쌓아갈 때도 성실하게
고민한다. 기분 내키는 대로 사방팔방으로 가지
않는다. 또한 갔다 하더라도 안다. 그렇다고 느낀다.

저 사람처럼 되고 싶다. 이렇게 생각한다면
그 사람의 모습을 관찰하기 전에 자신이 성실한

사람인지 확인하는 편이 낫다. 왜 이런 생각을 하냐면,
나도 한때 다양한 사람을 경쟁자로 삼으며 인생을
열심히 살았다. 하지만 따라갈 수 없었다.
그 이유가 무엇인지 곰곰이 생각하다 여기에 이르러
사는 방식을 완전히 바꾸었다. 나는 성실하지
않으니까 성실한 쪽은 어려우니 그렇지 않은 방법을
고안하자고 말이다.

얼마 전 서점에서 도쿄대학식 어쩌고저쩌고하는
책을 발견해 책장을 훌훌 넘겨보았다. 이런 나도
도쿄대학교에 들어갔다, 하는 식의 책이었는데
그 책의 대전제는 '공부 방법에 달려 있다'였다.
나는 생각했다. 이 책도 어쨌든 편향되어 있으니
여기에 실린 대로 해도 도쿄대학교에는 물론 들어갈
수 없다. 왜일까? 답은 간단하다. 문제는 성실한지
성실하지 않은지에 달려 있기 때문이다. 즉 성실하지
않은 나 같은 인간은 아무리 이런 책을 따라 하려 해도
애초에 끝까지 성실함을 유지하지 못한다(웃음).
그러니 성실하게 할 수 없는 사람은 그럼에도
할 수 있는 일을 찾아보자. 지금 바로 얼른.

その人がいる。

그 사람이 있다.

지금 같은 세상을 사는 데는 어느 정도 시대를
읽는 일이 필요하다. 그렇지 않으면 생활을 꾸려가고
장사하기에 상당히 힘들다. 시대를 읽는다는 말은
물론 옛날부터 있었다. 그런데 기술이 발달하면서
시대가 매일 극적으로 변화하니 장사꾼은 물론
생활자도 시대의 흐름을 읽어야만 한다.
당연히 시대의 흐름을 의식해 정보와 사람에게서
거리를 둔다는 시골 생활도 하나의 선택지가 된다.
'편리'한 시대에서 '안심'하는 시대. 그리고 '실감'하는
시대로 되어갈 때는 역시 '사람'이라고 절실히 느낀다.

얼마 전, 개인전[16] 때문에 가나가와에 갔다가 점심을
먹으러 예약을 잡기 어려운 스시집에 따라가게
되었다. 먼저 눈에 띈 점은 사람의 배치라고나 할까,
매장 레이아웃에 '사람'을 향한 배려와 의식이 드러나
있었다. 도쿄 동쪽의 유명 식당 신스케新介도 그렇다.
좌석이 모두 가게 주인을 향한다. 마치 스타디움
같다. 그런데 잘 생각해 보면 좋은 가게는 스타디움
형식으로 된 곳이 많다. 누가 주연이고 누가 조연인지
알 수 있다. 그리고 대부분은 카운터석이다.

가끔 카운터 형식인데도 주연이 누구인지
알 수 없는 가게가 있다. 그런 가게는 그냥 단순히
카운터가 있는 가게다. 이름 있는 가게에서
느끼는 설렘은 느낄 수 없다.
좋은 가게는 손님도 주인도 직원도 이를 자각했다.
그렇기에 아티스트 콘서트처럼 설렌다.
이 가나자와의 가게에서도 두근거림을 느꼈다.

'맛있다'란 식재료를 마련하고 준비하는 일이 반이며,
나머지 반의 '맛있다'는 사람에게서 전해지는
시즐sizzle[17]이라고 생각한다. 그 사람의 의식이
매장 레이아웃이나 벽에 걸린 것 등에 녹아들어
세세한 풍경을 만든다. 이는 그 가게 주인이
거의 전부라는 말이다. 주인의 기술, 태도, 손님에게
건네는 하나하나가 '맛있다'의 대부분을 형성한다.
그렇게 되면 그 사람이 사라졌을 때 가게는
그냥 맛집이 된다. 오감이 만족되어 비로소
'정말로 맛있다'는 말이 저절로 나왔다면, 그건
역시 '가게 주인'의 존재가 크다고 생각한다.
그 스시집 카운터에는 주인을 중심으로 양옆에

두 명씩 배치되어 각자 일을 빠릿빠릿하게 소화했다.
그리고 누가 보아도 그가, 그리고 불리는
사람이 '오른팔'이었고, 나중에 주인 대신에 가운데서
스시를 만들던 이는 분명 아들이었다. 오른팔인
그가 가게 주인에게 보이는 배려와 수완은
손님으로서 보기에도 기분이 좋았다. 가게 주인을
존경하는 마음이 손님인 우리에게도 전해져
흐뭇한 마음에 응원하고 싶어졌다.
일방적으로 상사다, 사장이다 하는 건 얼마든지
할 수 있지만, 상사를 대하는 부하의 행동거지를
보고 둘의 관계가 건강하다고 손님이 느끼는 일만큼
멋있는 일은 없다. 거기에는 부하를 키운다는
애정과 의식이 있으며 키움을 받는다는 감사가 있다.

사람을 따르는 일은 훌륭한 풍경을 자아낸다.
그 스시집에는 이런 점이 느껴지는 융숭한
풍경이 있었다. 또 한 번 가고 싶다. '정말로 맛있다'를
오감으로 다시 느끼고 싶다. 그리고 나도 그렇게
될 수 있다면 좋겠다. 아직 많이 노력해야 한다.

清潔と機能と
美意識。

청결과 기능과 미의식.

d를 한국이나 중국에 전개할 수 있는 바탕에는 일본을 감각적으로 이해하면서 그 지역에서 일본어가 가능한 사람의 존재가 크다. 그 한 사람이 중국인 여성인데, 나는 개인적으로도 많은 영향을 받는다.

그녀에게 크게 영향을 받은 점은 '정돈'이다. 중국차 작법에 관심이 있던 무렵 딱 한 번 그 중국인 여성의 집에서 차를 마신 적이 있었다. 여성의 집에 들어가는 일은 긴장하기 마련인데(웃음) 그 긴장을 뛰어넘을 만큼 눈이 닿는 곳 모두 정돈되어 있었다. 이는 그저 단순한 정돈이 아니었다. 거기에는 세 요소가 있다고 나는 느꼈다.

첫 번째는 청결감이다. 실제로 청소가 구석구석 되어 있었는지는 몰라도 그렇게 느낄 요소가 있었다. 청소한 뒤 청결하다고 느껴지도록 신경을 썼다는 말이다. 우리는 음식점 등에서 청소가 미흡한 모습을 가끔 발견한다. 테이블이나 의자를 놓여 있던 자리에서 하나하나 치우고 대걸레질하거나 청소기를 미는 일은 경험에 비춰보아도 정말 힘들다. 하지만 그렇게 꼼꼼하게 하지 않으면 손님에게

그 가게의 가치는 순식간에 하락한다. 그 정도밖에
안 되는 가게라고 인식하게 된다는 말이다.

우리 집 이야기를 해보자. 목욕하다 배수구의 뚜껑
속이 신경 쓰여 열어보면 머리카락이 쌓여 있을 때가
있다. 그것을 깨끗하게 청소한 뒤의 개운한 기분.
이는 청소를 한 사람만이 알 수 있는 '눈에 띄지
않는 곳의 청결'에 관한 이야기인데, 중국인 여성의
집에서는 내가 청소하지 않았는데도 그런 개운함이
느껴졌다. 즉 다른 청결한 모습에서 그녀의 청결감이
나에게 전해졌고, 보는 것마다 다 그렇게 보여
저절로 안도감이 샘솟았다.

다음으로 '기능성'이다. 그 집은 잡지에 나오는
디스플레이 같은 세계를 단순히 그저 따라 한 게
아니었다. 그녀의 생활에 효과적으로 기능하는
정돈이 그 공간에 있었다. 말로 전하기 좀 어렵지만,
물건마다 거기에 자리한 이유가 있었고 그 모습이
조금 특별해 보여 그게 다시 호감으로 이어졌다.
생활 공간이니 물건들은 합리적, 기능적으로
배치되어 있었다. 거기에 군더더기가 없었다.

그 느낌을 나는 전혀 따라 할 수 없겠다고 생각했다.

마지막은 '미의식'이다. 조그마한 화병에 작은 가지가
꽂혀 있거나 강에서 주워 온 듯한 자그마한 돌이
놓여 있었다. 기능성과 청소를 철저하게 유지하면서
생활에 삶을 위한 매일의 마음을 곁들이는
인간으로서의 작은 수고였다.
이는 아름답게 지내고 싶다는 욕구지만, 남다른
수고기도 하다. 그 상태만이라면 단순한 생활의
한 장면인데 거기에 그림이나 엽서, 생화나 물,
아름다운 그릇이 놓여 완성된다. 이는 장소를 활용해
경영하는 모든 사람이 참고할 이야기라고 생각한다.

매장에서 이 세 가지를 의식하면 자신들의 공간에
맞는 손님을 불러올 수 있다. 나는 프랜차이즈 가게
등을 방문했을 때 그 가게의 모습에서 이 글에
쓴 내용들이 느껴지면 자주 이렇게 전한다.
"애정이 담겨 있군요." 많은 것은 이런 사람의 의식을
통해 '아름다운 것'으로 탈바꿈한다. 그저 한 권의 책,
그저 하나의 다완이더라도 말이다.

僕のすべてのものは
誰のもの。

나의 모든 것은 누구의 것인가.

아버지가 돌아가신 뒤 '사람은 죽는구나.' 하고
요즘 실감한다. 동시에 나는 물건을 아주 좋아하기
때문에 내가 사 모은 물건들이 어떻게 될지 생각하게
되었다. 젊었을 때는 물론 그런 생각 따위 한 적도
없었다. 내 물건은 당연히 내 것이었다.
끊임없이 원하는 물건을 손에 넣고 내 생활 안에
즐겁게 늘려 갔다. 원하는 물건이 손에 들어온다.
그 정도로밖에 여기지 않았다.
그런데 죽을 때는 아무것도 가져갈 수 없다.
그뿐 아니라 죽어서 사라지면 '남기고 가게' 된다.
거기엔 남겨진 가족이 팔 만한 가치가 있는 것뿐
아니라, 오직 나만 그 가치를 알 수 있는 미묘한
물건도 많다. 아버지가 돌아가신 일을 계기로
이 문제를 현실적으로 생각하고 알게 되었다.
이 시점으로 내 인생을 바라본 적이 없으므로 앞으로
일일이 '이거 내가 죽으면 어떻게 될까?' 생각하면서
물건을 사게 될 듯하다. 뭐, 좋은 일일지도 모른다.
내 아버지는 저축한 돈도 없었고 취미도 없었다.
그 결과 아무것도 물려받을 게 없었기에, 남겨줘서
고맙다거나 곤란한 것도 없었다. 굳이 무엇을

남겼는지 꼽아보자면, 나와 여동생이다. 그뿐이다.
흠, 대단하다. 특히 재산을 남기지 않는 인생의 방식도
좋아 보였다. 그렇기 때문에 분쟁은커녕, 아무 일도
일어나지 않았다. 어쩌면 아버지에게는 남긴다는
발상조차 없었을지 모른다.

나에게는 어느 정도 나만의 신념이 있어 직접
사서 모은 물건이나 집, 회사가 있다. 하지만 아버지가
살아온 인생을 보고 더 단순하고 담백하게 인생을
사는 방법을 실천해야겠다고 생각했다. 이제부터라도
충분히 가능하다. 그리고 죽음이 실제로 내 일이라고
여겨지는 지금 생각한다. 인생이란 무엇인가?

형태가 있고 없음과 관계없이 '가치가 있는 물건'을
남길 수 있는 '내 인생'은 멋있다고 생각한다. 그리고
나는 물건을 파는 일을 하니 물건을 '물건 이상'으로
팔아야 한다고도 느낀다. 그러지 않으면 사는
행위로 물건만 늘어날 뿐이다. 물건을 통해 가치가
남는다. 가치가 계승되는 일은 좋은 일이다.

회사는 내가 죽으면 사라질 거라고 상상할 때도 있다.
그렇지만 지금 있는 모두와 '남기고 싶은 회사'로
만들어가도 좋겠다고 새삼 생각한다. 앞으로의

시대에, 다음 세대에게, 아이들에게 남기고 싶은 가치,
남길 가치가 있는 것, 물건을 사는 일이 과연 무엇인지
드디어 생각하기 시작했다.

待ちきれない
経年変化。

진득하게 기다리지 못하는 경년 변화.

히로시마의 섬유 산지로 강연을 다녀왔다. 모처럼의
방문이어서 남은 시간 동안 산지를 잠시 안내받았다.
그곳에서 평상시에 청바지를 입다가 찢어지고
색이 빠지고 해지는 시간의 경과, 오래 입은 느낌,
이른바 청바지의 대미지, 크러시 등을 처음부터
인공적으로 만드는 청바지 가공 현장을 견학했다.
나는 자연스러운 경년 변화를 즐기고 싶다는 주의다.
그런데 수요가 있어 시장이 형성된 셈이니 산지에서
이러면 안 된다고는 말할 수 없다. 이 '가공' 덕분에
다들 청바지를 세련된 물건으로 사서 입는다.
그러니 괜찮다. 괜찮다고 할까, 어쩔 수 없다. 내가
롱 라이프 디자인이라고 말하는 '시간'의 관점에서
말한다면 역시 부자연스러운 일임에는 틀림없다.
즉 '경년 변화'가 패션화되어 '소비'된다.
물론 진짜 세련되게 옷을 잘 입는 사람은 진정한
경년 변화를 즐길 것이다. 그런 모습을 동경하고
멋있다고 생각한 사람이 자신도 가지고 싶어 해 바로
헤져서 찢어진 청바지를 원하고 또 만든다. 그걸로
산지의 경제가 현실적으로 돌아간다.

가구의 세계에도 새비 도장[18] 같은 '앤티크 가공'이
있다. 요즘은 자동차에도 있고 홈 센터에 가면 경년
변화가 느껴지도록 만든 플라스틱 화분 등도 있다.
이때 역시 주목할 점은 '사람이 사용하지 않은
새 제품의 중고화USED'다. '새 제품의 중고화'라니,
무언가 어감이 이상하다. 나는 웃을 수 없지만.
안심하고 오래된 물건을 사고, 혹은 사고 싶어 한다.
청결하게 썩은 느낌. 사람이 사용한 흔적이 느껴지지
않는 사람의 흔적. 이런 생각이 들게 하는 데는
분명 '아는 사람이 오래 입은 느낌'이 있을 것이다.
즉 지금 바로 시간을 들인 듯한 상태를 원한다,
누군지 모르는 사람이 사용한 게 아닌 중고를
원한다는 수요가 높아졌다는 말이다. 건축의 세계에
사용감이 느껴지는 벽돌이 있다. 경년 변화된
느낌이 드는 벽지도 있다. 이 시장의 미래가
어떻게 되어갈지는 정말 모르겠다.
앞으로는 점점 '진정한 사물'을 향한 수요가 높아질
거라고 예상한다. 그러니 '진짜로 경년 변화한 물건'의
시장이 열릴 것이다.

良い。

좋은 것.

모두 '좋은 것'을 가졌다. 이는 각자 가치관을 기르고
키워가는 세월에 따라 저마다 다르다.
D&DEPARTMENT(이하 d)도 하나의 브랜드지만,
두 종류의 '좋은 것'이 있다. 그리고 분명 일하는
직원은 물론 임원조차 곤란해한다(고 생각한다).
식품에서 이 두 가지를 말한다면 첫 번째는
무농약 혹은 저농약, 오가닉으로 첨가물 등이
들어가지 않은 식품이다. 이쪽의 가치 기준은
'좋은식품만들기모임良い食品づくりの会' 등에 가입해
의외로 열심히 활동한다. 시부야 히카리에 8층에
있는 d47 식당 등 d의 음식점이 맛있다고 소문이 났다.
이는 특별히 몸에 건강한 조미료로 조리하기
때문이다. 더불어 식품 생산자와 좋은 관계를 맺어
건강한 제철 식재료를 확보하고, 지역에 계승된
식문화를 그대로 이어받아 아낌없이 조리하며,
업무용으로 거의 쓰지 않는 옻칠 그릇이나 도자기를
사용하는 이 모든 일에서 비롯된다. 이것이 첫 번째다.
또 하나는 다들 아시겠지만, 다양한 첨가물이 들어간
옛날부터 먹어온 익숙한 맛의 식품이다. 오키나와의
인스턴트라면 '오키코라멘オキコラーメン' 등으로

대표된다. 어린 시절의 추억이 떠올라 가끔 엄청나게
먹고 싶어지면서 즐겁고 간편하게 구입할 수 있는
것이다. 이것이 두 종류의 '좋은 것'이다.

2020년 봄, 가나가와에서 활동하는 유리 작가
쓰지 가즈미辻和美 씨의 갤러리에서 경년 변화한
플라스틱을 모은 개인전 〈nagaoka kenmei plastics〉를
열어 상상 이상의 반응을 얻었다. 이것도 내 안에
있는 B면의 좋은 점이다. 애초에 그렇게 도움을
많이 받았으면서 갑자기 '안 좋은 것'으로 취급하는
플라스틱을 어떻게든 해결하고 싶어 기획했다.
어떻게든 해결하고 싶은 점이란, 편리하게 사용하고
버리는 물건으로 만든 것은 인간이며 버리는 것도
인간이라는 점이다. 그렇다면 플라스틱이 나쁜 게
아니니 인간이 플라스틱을 대하는 마음을 바꾸어야
한다고 생각했다. 다들 이것 보시라, 플라스틱도
도자기나 가죽 제품, 청바지처럼 경년 변화하며
평생 물건으로 즐길 수 있다, 그런데 이런 의식은
당신의 생각에 달려 있다, 이렇게 질문을 던졌다.
물론 플라스틱 제품에 숨어 있는 미세한 무언가가
인체에 들어와 몸 안에 축적되면 이러쿵저러쿵……,

하면서 제품과 인체의 관계에 관해 이야기하자면
끝이 없다. 그런데 플라스틱과 식품 첨가물은
내 머릿속에서는 거의 같은 종류다. 인간의 사정이란
정말 갖다 붙이기 나름이라 그저 즐겁고 건강하게
일상을 보내는 일이 중요하다.

첨가물이 많이 들어간 음식을 매일 먹는 정말
좋은 사람이 있다. 마음이 맑아 함께 있어도 기분
좋은 사람. 인간을 지나치게 생물, 동물로 인식하면서
인체에 끼치는 영향 등 비즈니스 관점으로 호소하는
식품업계에만 해당하는 이야기가 아니다.

결국은 '그 사람'이 중요하며 재료는 그다음이다.
d 안에는 그런 '세상의 좋은 것'과 '나가오카적인
좋은 것'이 섞여 있다. 컵 누들이 왜 나빠?
플라스틱도 좋아할 수 있다고! 하는 나의
'좋은 것'이 어렴풋이 d 전체에 모순을 자아내
결국 '정겨운 회사'라는 사풍으로 남아 있다.

'좋은 것'은 파고들다 보면 전쟁이나 살생으로
이어진다. 그래서 생각한다. 앞에서 쓴 내용을 말이다.
담배를 죽을 때까지 피운 사람의 사인을 '담배'라고
적는 일은 의학적으로는 타당할 것이다. 하지만 그

사람이 느낀 만족감과 대비하기는 어렵다. 과거에
위대한 문화인이 많았던 이유 가운데 하나는 해를
끼친다고 알려진 흡연 문화의 공적이 크다고 나는
생각한다. 그렇다고 출장을 갔는데 비즈니스호텔에서
흡연 객실만 남았다고 한다면 묵지 않겠지만(웃음).
'좋은 것'은 사람의 수만큼 있어도 좋다. 사회적으로
안온한 '좋은 것'과 공존하는 평화로움도 의식해 간다.
이런 이유로 내가 살아 있는 동안에는 컵 누들과
플라스틱은 '좋은 것'이다.

1人でも
大きな印象を
変えられる。

단 한 사람이라도

인상을 완전히 바꿀 수 있다.

지난번에 신토메이고속도로에서 속도를 위반했다.
앞에 달리는 차가 너무 느려서 추월한 순간에
벌어졌다. 이유가 어찌 되었든 법정 속도를
위반했으니 내 잘못이다. 그리고 교통법규 위반
통지서를 받았다. 범칙금 납부 기간이 한 달 정도
되겠지 싶었는데 열흘 이내여서 얼렁뚱땅하는 사이에
기간을 넘기고 말았다. 벌벌 떨며 경찰서에 전화했다.
범칙 통고 센터로 연결되자 S씨라는 밝고 기품 있는
여성 담당자가 정확하게 설명해 주었다.
나처럼 기간을 넘긴 사람은 한 달에서 두 달 후에
다시 새로운 통지서를 발송하는 절차를 밟는다고
한다. 게다가 이제부터 우편 발송이 이루어지므로
원하는 주소로 보내준다고 했다. 단순하지만 나는
이 전화 한 통으로 경찰에 관한 인상이 꽤 바뀌었다.
물론 수많은 의혹도 있겠지만, 수많은 노력도 있다.
경찰에 복잡한 심경을 지닌 사람도 있을 것이다.
그것은 그것이고 여기에서 쓰고 싶은 내용은
이 연배 있는 여성의 전화로 경찰에 품었던 나의
인상이 달라졌다는 사실이다.

경찰 이야기는 이 정도로 해두자. 우리는 수많은
일, 사물, 사람 등에 '인상'을 지닌다. 만난 적은커녕
이야기 한마디도 나누어본 적 없는 유명인에게조차
그 사람의 인상을 상당히 고집스럽게 일방적으로
단정 짓는다. 저 사람은 틀림없이 이런 사람이야,
저 브랜드는 뭔가 마음에 안 들어, 이런 식으로
말이다. 하지만 대부분은 내가, 당신이, 제멋대로
생각한 인상이다. 그리고 그런 일, 물건의 당사자는
당신과 연관되어 있을 가능성도 있다.
가령 유명 브랜드에서 당신이 일한다거나 모두가
사용하는 가전을 디자인한다거나 말이다.

당신도 나도 마찬가지다. 무언가를 짊어진 일이나
물건과 관련된 나의 행동과 약간의 발언이
모두가 제멋대로 거기에 품는 인상을 크게 바꿀 수
있다. 물론 안 좋은 쪽으로도 말이다. 해외여행을
갔을 때 혹은 일본에 온 외국인 관광객에게
친절하게 대하면 그 외국인은 일본에 좋은 인상을
지니게 될 것이다. 우리의 작은 행동이 엄청나게 큰
'고정관념이나 인상'을 순식간에 바꿀 수 있다.

自分 は なんなの ォ。

나는 어떤 사람인가.

여러분도 '나는 어떤 사람인가' 하고 생각한 적이
있을 것이다. 가령 디자이너로 일하면서
그 디자이너가 신경 쓰이고 저 디자인이 신경 쓰여
견딜 수 없다. 요리하는 사람도 옷을 만드는
사람도 저 옷이, 저 식당이 신경 쓰여서 견딜 수 없다.
나도 그런 마음이 들 때가 있었다.
그리고 거기에서(어디까지나 내 고민의 세계에서)
벗어나는 방법을 찾아냈다. 바로 '나만의 호칭을
만든다'는 것이다.

나는 10년 전부터 '디자인 활동가'라고 자신을
소개해 왔다. 당시 아내는 부끄러우니까 하지 말라고
자주 이야기했다(웃음). 이는 나는 그 디자이너가
아니다, 나는 세상이 말하는 디자이너가 아니라는
표명이었다.
디자인 활동가라는 호칭을 떠올리고 내 안에서
디자인 활동가가 무엇인지 생각하자 '그 디자이너'가
사라졌다. 동시에 디자인 활동가는 내가 어떻게
하냐에 따라 멋있게도 멋없게도 될 수 있다고
깨달았다. 디자이너라고 자신을 소개하면 많은

디자이너 틈에서 경쟁하고 거기에 뒤섞여 주장을
펼칠 수 있다. 그런데 디자인 활동가라고 내거는
사람은 분명 나 혼자밖에 없을 테니 일단 처음 들으면
'그게 뭐야?' 하고 생각하기 마련이다.

지금 같은 시대만큼 자신을 잃기 쉽고, 알지 못하게
되고, 나답게 존재하기 어려운 세상도 없다.
그러므로 더욱 사람에게는 한 사람, 한 사람 이름이
있다고 생각한다. 나는 나가오카 겐메이지,
세계적인 그래픽 디자이너 다나카 잇코田中一光가
아니다. 단순한 사실이지만, 나는 이런 생각으로
수많은 일을 돌파했다고 지금은 어렴풋이 느낀다.
개성이 아니라 개인차. 재능이 없어도 괜찮다.
그리고 당연히 인간은 같은 사람이 한 사람도 없다.
모두 달라도 되고 모두 다르다. 따라서 이 사실을
더 강하게 의식할수록 자신이 이 세상에 태어나
살아간다는 사실을 긍정할 수 있다고 생각한다.

笑顔.

웃는 얼굴.

얼마 전 열린 일본필하모니교향악단 공연에
d일본필모임 구성원들과 함께 다녀왔다. 공연 후반
무대에 등장한 바이올린 연주자 다케자와 교코竹澤恭子
씨가 웃는 모습이 멀리 떨어진 내 자리에서도
느껴졌다. 그 모습을 보면서 웃는 얼굴이 지닌 힘은
대단하다고 깨달았다. 그리고 저렇게 엄청난
연주를 하면서 멋있게 웃는 모습을 보일 수 있다니
참 훌륭하다고도 생각했다.

세계를 무대로 활약하는 탭 댄서 구마가이
가즈노리熊谷和徳 씨도 춤을 추면서 몇 번이나 얼굴
가득 웃음을 짓는다. 춤을 추는 일이 정말 즐겁고
좋아 어쩔 줄 모르겠다는 모습이다. 전통 만담
공연가인 라쿠고가落語家 야나기야 가로쿠柳家花緑 씨도
'웃음은 건강에 좋다'고 말했다. 노가쿠시인 야스다
노보루 씨는 '옛날에는 웃음으로 사람을 위협할 수
있었다'고 했다. 영웅이 주인공인 SF 시리즈에서
월광가면月光仮面이나 가면라이더仮面ライダー 같은 영웅
캐릭터가 웃으며 등장하는 것도 여기에서 유래했다고
한다. 그러고 보니 미토코몬水戸黄門[19]도 웃으면서

나온다. 이야기가 꽤 탈선했지만 웃음이란,
웃는 얼굴이란 정말 대단하다.

나는 잡지 등 취재를 받을 때 사진 촬영으로
다양한 컷을 찍는다. 그런데 대부분 최종적으로
선택되는 사진은 얼굴을 잔뜩 구겨서 웃는 사진이다.
내 웃는 얼굴도 주변 사람에게 어떤 영향을 준다면,
물론 나에게 한정된 이야기는 아니어도 웃는 얼굴은
사람의 생활에서 참 중요하다고 재확인했다.
웃음은, 웃는 얼굴은 부정적인 요소가 하나도 없다.
얼마 전에 만난 영화감독 가와세 나오미河瀨直美 씨도
웃는 모습이 멋있었다. 웃는 얼굴을 보일 수 있다는
이야기는 여유가 있다는 말이며 웃음을 짓는 일은
여유를 의식하는 일이다. 모두를 향한 감사, 평화를
생각하는 마음에 가깝다. 즐겁게 평온하게 해 가자,
서두르지 않아도 된다고 말해주는 듯한, 말하는 듯한
행위다. 새삼스럽지만 '웃는 얼굴'은 참 좋다.

して あげたい。

해주고 싶다.

'어떤 일이든 그 사람에게 무언가 해주고 싶다고
생각하면 되지 않을까?' 오키나와에 체류한 지
19일이 지난 오늘 아침에 눈을 뜨면서 무언가에
홀린 듯 이렇게 생각했다. 이는 분명 게으름뱅이인
내가 앞으로 건강하게 살아갈 비결이라고 생각했다.
그리고 모든 일을 내 일처럼 받아들이기로 했다.
오키나와의 공동 매점에서 배운 것은 실로 엄청났다.
그리고 마지막에 들른 공동 매점의 경영자로부터
'도시 사람이나 대학교수 등은 공동 매점을
너무 미화한다'는 지적을 받고 깜짝 놀랐다.
격렬하게 공감했다. 어떤 의미에서는 나에게 하는
이야기라고도 자각했다.

가게는 본래 자신을 위해 한다기보다 누군가를 위해,
그 사람을 위해, 사회를 위해, 모두를 위해 꾸려가야
건강하다. 그리고 이는 '지속'을 의미한다.
자연환경과의 관계나 동네·지역과의 관계, 그리고
일하는 자신을 포함한 직원의 지속. 거기에 무리가
있어서는 꾸준히 해나갈 수 없다. 영업시간도 정기
휴무일도 취급하는 물건이나 교류 등도

이런 점에서부터 생각해야 한다. 근처에 살면서
그 장소를 이용하는 사람들의 '이해, 협력'이
없으면 지속될 수 없다.

무엇이든지 '가게 주인' 탓만 하면 버티지 못한다.
합리적이라며 옆 동네에 있는 쇼핑몰에 차를 타고
주말에 식재료를 대량으로 사러 가는 사람들도
이번 기회에 생각해 보기 바란다. 그 장보기는
당신이 사는 지역의 밑거름이 되는가?
한 가게에 모여 다양하게 교류하며 동네를 키워간다.
그 장소의 지속을 위해 되도록 주민도 그곳에서
돈을 쓴다. 행정도 전기세 정도는 지원해 준다.
가게는 '그 지역'에 중요한 '장소'라고 생각했다.
거기에는 '이 지역 모두를 위해 해주고 싶다'는 마음이
없으면 지속될 수 없다. 장을 보러 오는 사람도
손님으로서가 아니라 참가자로서 내가 사는 동네를
좋게 만들고 싶다고 생각하며 이용하고 쇼핑하고
차를 마시면 그 동네는 서서히 좋은 동네가 된다.
'공동 매점'은 그런 장소며 d news도 그런 곳으로
만들고 싶다.

富なんて、見せびらかすものじゃない、となった時、
面白い状態が
つくられていくんでしょうね。

부 따위 과시할 만한 게 아니라고 여기는 순간,

재미있는 상태가 만들어진다.

브라질 상파울루에 갔던 직원이 해준 이야기가 흥미로웠으므로 소개하겠다. 고급 제품을 몸에 지닌 사람은 공격받고 살해당하기 때문에 모두 비싼 물건은 전혀 몸에 지니지 않는다는 이야기다. 물론 고급 차도 다니지 않고 브랜드 제품을 파는 가게도 없다고 한다. 이 이야기를 듣고 보니 브랜드 제품을 뻔히 다 보이도록 몸에 지니고 다니는 일은 '과시하는' 셈이라고 새삼 깨달았다.

상파울루에서는 누구나 다 알도록 몸에 걸치면 살해당하니 검소하게 생활한다. 극단적이지만 무언가 그런 모습이 좋다고 느꼈다.

지금 중국은 빈부 격차가 심하고 거리에도 고급 차가 종종 달린다. 하지만 아직 일본처럼 품위가 없거나 그렇지는 않다고 생각한다. 일본, 특히 도쿄처럼 거리에 고급 스포츠카 람보르기니나 페라리가 아무렇지 않게 달리지 않는다. 이것이야말로 부의 과시다.

와인은 본래 파스타와 함께 마시는 자양 강장제 같은 '식품'이었다고 한다. 그런데 언젠가부터

장소 상관없이 식食의 세계에서 부와 관련된 술로
변화되었다. 인간의 욕구란 참 불가사의하다고
생각한다. 그런데 부를 과시하면 살해당하는 나라가
있어 부를 숨기고 생활하다니.
살해당하고 싶지 않다는 이유도 있겠지만, 부 따위
과시할 만한 게 아니라고 여기는 순간, 재미있는
상태가 만들어지는 듯하다. 누구나 알만한 물품이
아니라 어떤 면을 통해 '품위'를 드러내는 무언가.
아, 이거 교토적인데(웃음).

時間の質。

시간의 질.

중국차를 좋아하는 친구가 흥미로운 것을
보여주었다. 유리 재질의 판을 두고 접시라고 했다.
또 한 종류 다른 작가의 그릇도 보여주었다.
그것은 작은 접시 같았다. 그런데 테두리 마감이나
장식이 없어 어딘지 빈약해 보였다. 그 친구에게는
이 '빈약함'이야말로 중국차를 즐기는 시간에
빼놓을 수 없는 아이템이었다.
아무리 그래도 처음에 보여준 판 같은 그릇은
유리판을 그저 잘라놓았다고밖에 할 수 없는
정도였다. 물론 양갱을 잘라서 놓는 등 작은 접시로
활용할 수 있을 것이다. 그런데 이 접시 또한 이것대로
'빈약함'을 지녔다. 놀란 점은 이 판 같은 접시를
만드는 이가 도야마의 인기 유리 공예 작가
피터 아이비Peter Ivy 씨라는 점이었다. 그리고 이 접시가
5,000엔 이상 나간다는 사실에도 놀랐다.
중국차를 마실 때 사용하는 물건 가운데 월등히
자유도가 높은 물건이 몇 가지 있다. 극단적으로
말해 고르고 정한다는 센노 리큐의 '미타테見立て'처럼
사용만 가능하다면 그게 무엇이든 다 허용된다.
그렇지만 역시 차를 마시는 작은 그릇이나 차를

따르는 숙우, 찻주전자 같은 도구는 차의 맛,
색과도 관련된다. 따라서 결국에는 그 소재나
따르는 기능성 등이 요구되며 대부분 정해져 있다.
하지만 그 이외의 도구는 이 세상에 있는 물건 중에서
마음껏 보고 정하면 된다. 그 점이 흥미롭다.
그리고 그렇게 정한 것에 '빈약함'이라는 감각은
매우 잘 어울린다고 느꼈다.

중국차 이야기에서 잠시 벗어나지만, 우리는 물건이
지닌 존재감으로 시간을 만들어낸다고 할 수 있다.
분위기 말이다. 프랑스의 크리스털 공예품
브랜드 바카라Baccarat에서 나온 고급 컷글라스로
위스키를 마시면 그 시간의 품격이 올라간다는
기분이 든다. 그와 마찬가지로 테이블에 깔린
식탁보나 장식된 꽃 등으로 머무는 공간과 시간의
질이 완성된다. 그 중국차를 대접해 준 친구를 통해
이런 감각과 시간을 만드는 법, 자신만의 소신을
지닌 재미를 느꼈다. 그리고 시간의 질을 추구하는
중국인의 사고에 감탄했다.

유명 브랜드의 컵과 소서로 마시는 커피도 괜찮지만,
거기에 무언가 자신과 손님의 관계 속에서

'고르고 고른 것을 통한 환대'를 더한다. 그 물건에
이야기를 더해가며 '소재'를 고른다. 흠, 엄청난데.
옛 일본인이 추구했을 법한 세계인데, 지금의
젊은 일본인에게 이런 감성이 있을까? 타인에게
잘 설명할 수 없는 사물을 소중한 차 시간에 사용하는
미타테의 감각. 멋있다.

不自由な
季節を持つ。

자유롭지 않은 계절을 기다린다.

본사 이전 후보지 물색은 아직 난항 속에 있다.
하지만 한 곳 한 곳, 한 사람 한 사람 신중하게 만난다.
그렇게 지난번에는 나가노長野에 갔다. 나름 피하던
'눈'이 내리는 지역이다. 이날 향한 곳은 비교적
눈이 적게 내리는 지역이라고 미리 들었다. 그렇지만
현지 근처에 있는 홈 센터 입구에 '눈 치우기용 삽'이
몇 종류나 가득 걸려 있었다. 역시 그 부분에
민감했기 때문에 바로 눈에 들어왔다.
사장인 마쓰조에는 무조건 추운 곳은 싫다고 했다.
차를 쓸 때마다 일일이 시간을 들여서 눈 치우기를
하는 생활은 경험한 적이 없어 그 자유롭지 못함이
무섭다는 게 이유였다.

시부야 히카리에 8층 d47뮤지엄에서 열리는 전시
〈롱 라이프 디자인 2 기원하는 디자인전: 마흔일곱 개
도도부현의 민예적 현대 디자인〉은 공영방송 NHK의
취재로 두 번에 걸쳐 방송되는 등 사회에 조금은
건강한 모노즈쿠리에 관해 생각할 계기를 마련했다.
그리고 이 기획, 수집, 전시를 하며 생각한 점이 있다.
그것은 '북쪽의 모노즈쿠리, 남쪽의 모노즈쿠리'에

관한 점이다. 대충 뭉뚱그려서 말하면 '자유롭지
못한 계절이 있는 지역의 모노즈쿠리와 그렇지 않은
지역의 모노즈쿠리'라는 것과 지금 이전 부지를
생각하며 느끼는 것이 있다.
즉 '눈'이다. 동시에 이상하게 들리겠지만,
왜 그런 자유롭지 못한 곳에서 (일부러) 생활하는
사람이 있는가? 물론 눈이 많이 내리는 지역에서
나고 자란 사람은 당연한 일이니 고민조차 하지 않을
것이다. 하지만 눈 때문에 힘든 경험을 해야 하는
계절이 없는 지역은 얼마든지 있다. 왜 그곳으로
옮겨 살지 않는가? 눈이 내리는 계절이 없으면
수입도 달라진다. 가령 농가 등은 이런 점을 어떻게
생각할까? 쓰면서도 답은 보인다.

합리적으로 생각하지 않는다. 이게 답이다.
나고 자란 지역을 좋아한다. 그리고 눈이 내리지 않는
지역에서는 절대로 느낄 수 없는 감동이나 느긋한
시간의 흐름이 있기 때문이다. 그 증거로 북쪽의
모노즈쿠리는 아주 치밀해 시간도 오래 걸린다.
천천히 깊게 사고하고 생각해 정성스럽게 완성한다.

물론 남쪽의 모노즈쿠리가 그렇지 않다는 말은
아니다. 나는 '눈이 쌓이는 자유롭지 못한 계절'을 지닌
지역 사람들의 사고를 조금, 아니 꽤 동경한다.
거기에는 물리적으로 자유롭지 못하고 자신이 어떻게
손쓰지 못하는 환경을 받아들였기에 가능한 창작의
발상과 표현이 있다. 일본과 달리 북유럽이나 백야의
나라 모노즈쿠리에는 '색'을 향한 엄청난 집착과
발상이 있듯이 말이다.

오랫동안 살며 생활한 도쿄는 잘 생각해 보면
과하게 쾌적하다. 물론 돌발적인 천재지변에는
아주 약하지만, 쾌적함이 늘 균형 있게 확보되어
있어 경제의 중심으로 기능한다. 그러니까 그 덕분에
가능한 일을 향해 돌진한다. 쉬지 않고 말이다.
강제적 휴식이 있는 눈 덮인 땅에서 창작하면
어떻게 될까? 본점을 이전해 그곳에 줄곧 머물며
창작 활동을 하면 어떤 생활이 있고, 어떤 발상이
생겨날까? 도쿄에 있다면 존재하지 않았을
'시간'이 서서히 모습을 드러낼까? 그런 자유롭지
못함이 어쩌면 엄청난 자유를 줄 듯한 느낌도 든다.

リアルと
世界観 。

리얼과 세계관.

인스타그램에는 아주 가끔 피드를 올린다.
다른 사람의 피드를 보면 사생활의 한 장면을 담은
'리얼파'와 일관되게 통일된 인상을 전하는
'세계관파'가 있는 듯하다. 나는 어느 쪽이냐 하면
'오늘의 저녁 반주' 등 그때그때 상황에 따라 올리니
일관성이 없다. 어쩌면 다들 눈치를 챘을 것이다.
따라서 세계관을 고려하며 사진의 아름다움까지
의식한 세계관파의 인스타그램은 동경의 대상이며
목표이다. 그런데 아쉽게도 왠지 할 수 없다(웃음).
나 자신에게 관심이 많은 건지 아닌지, 다른 것에
관심이 많은 건지 아닌지 알 수 없다. 다시 말하면
뒤죽박죽인 셈인데 이게 즉 '나'라고 생각한다.
세계관을 관철할 수 없다. 좌절하면 칠칠치 못한 나의
모습도 솔직하게 다 보여준다. 졸리면 졸린 것처럼
하고, 피곤하면 피곤하다고 말한다.

이래서는 사람들에게 굳건한 세계관 따위는 만들어
보여줄 수 없다. 최근 '오늘밤의 저녁 반주'라는
제목으로 인스타에 올렸다. 같은 제목으로 사흘 동안
꾸준히 올린 적은 이번이 처음이다. 이 사실에

나 자신도 놀랐다. 앞서 쓴 세계관 만들기의
입구가 보이는 듯한 느낌도 들었다. 아주 느슨한
반주의 모습이지만, 세 번 이어졌으니 이것이
'나'일지도 모른다.

아름다운 건축 사진도 아니고 완벽한 요리의
세계관도 아니다. 게으르고 속수무책인 데다가
꾸민 흔적도 일절 없고 긴장감은 전혀 찾아볼 수 없다.
이제 막 목욕을 마친, 취침 전 정돈되지 않은
나가오카 겐메이의 시간을 담은 '저녁 반주'(거의
혼자). 이런 점을 스스로 발견해 놀랐다. 그런데 실은
'오, 이것이 나의 세계다.' 하며 히죽히죽 웃고 있다.

日常の中にあるものに
「気づく」ほうが、
何倍も楽しい。

일상에 있는 것을

'발견하는' 편이 몇 배나 즐겁다.

한 친구가 "이제 디자인된 장소나 비일상에 지쳤다"고
말했다(웃음). 그보다도 일상 안에 있는 것에서
'발견하는' 편이 몇 배나 즐겁다고도 했다.
나는 디자인 업계에 있으므로 기회가 있을 때마다
디자인이라는 안경을 쓰고 모든 것을 본다.
그런데 이는 애초에 앞에서 나온 친구의 말을
빌리면 피곤한 일이다.

가나가와현에 있는 숙박할 수 있는 출판사
마나즈루출판真鶴出版은 동네 걷기를 하는 독특한
출판사라고 할까, 숙소다. 누구나 깜짝 놀랄 만한
관광지가 아닌 진짜 자신들이 사는 동네를 안내한다.
그곳에서 묵은 사람들은 그 세심함에 저절로
감동해 '눈에 띄지는 않아도 일상에 있는 것에서
관광을 발견하는' 기쁨이 그들 안에 샘솟는다.
그 덕분에 연간 약 500명이 이곳에 묵었고
지금까지 총 50명이 이주를 실행했다.
나도 마나즈루출판에 묵었는데 그 요금 상세 내역에
감동했다. 마련된 방을 보면 하룻밤에 2만 엔이라는
가격은 비싼 감이 든다. 그런데 명세서를 보면

숙박비는 5,000엔이다. 나머지는 시설 사용료로
설정되어 있다. 즉 동네에 있는 출판사에 묵는다는
가치, 이 동네에 이 출판사가 필요하다고 느끼도록
한 것에 대한 보답이다. 이 비용을 지불하면 어쩐지
이 마을을 응원하는 듯한 기분이 든다.
그리고 또 하나 있다. 마나즈루출판 사람들은
역시 이 마을에서 생활하는 주민이다. 그들과 지내며
그들이 꾸준히 벌이는 재미있는 일에 참가한
기분이 들었고 거기에서 가치를 느꼈다.

평소에 보지 못하고 지나치던 것을 갑자기
보라고 한들 보이지 않는다. 거기에는 역시 천천히
그런 시선을 가질 수 있도록 도와주는 도움닫기 같은
시간과 설득력 있게 함께해 주는 사람이 필요하다.
그렇게 일상의 소소한 것에서 아름다움과 소중함을
얻는 일은 귀중하다. 충실하게 살지 않으면
할 수 없으며 발견해 낼 수 없다.

ずっと
そこにいるから
できること。

늘 그곳에 있기 때문에 할 수 있는 것.

네 곳에서 거점 생활을 하면서 이곳저곳 강연에
불려 가고, 출장으로 새로운 매장을 참관하거나
확인한다. 그러다 보면 나는 결국 일본과
아시아 곳곳을 돌아다닌다. 이런 상황을 젊었을 때는
인생의 훈장처럼 여겼다. 나 꽤 '활약'하는데, 하는
식으로 우쭐거리듯이 스스로에게 되뇌기도 했다.
수많은 사람과 만나고 다양한 장소에서 프로젝트를
진행하는 일이 세계를 돌아다니며 활약하는
건축가와 비슷해 보여 이렇게 사는 게 훌륭한
일이라고 줄곧 생각했다.
지금 고향 아구이초에 있는 매장에 서 있으면
이곳에 자리 잡지 못한 자신이, 출장이나 다른 곳의
일 때문에 아구이초를 비우는 일이 늘어난
자신이 이렇게 생각한다. '잠깐만, 여기에 없을 때
잃는 게 더 많지 않아?' 이제야 겨우 이런 생각이
들기 시작했다. 물론 다거점 생활을 실행했기에
깨달은 점이다.

한곳에 진득하게 있는 대표적인 사람은 바bar의
주인이다. 늘 한 곳에 있기에 오히려 분주히 일하는

사람들에게 마음의 버팀목이 된다. 바로 횃대라고
할 수 있다. 늘 그 동네에 있으니 찾아와 오랫동안
이야기하고 상담한다. 늘 그곳에 있으니 그 사람을
통해 문화적인 일이 찾아오고 모인다. 아니, 만약
그렇다면 열심히 움직이는 사람도 중요하다. 그런
사람이 있어 세상만사에 '움직임'이 생기며 그들의
무대로서 한곳에 머무는 사람과 장소가 존재한다.
둘 다 소중하다. 둘 다 존재하지 않으면 세상에는
정적이 흐른다. 배가 있어 항구가 있듯이,
회사원이 있어 바가 있다.

내가 한곳에 진득하게 머물지 못하기 때문에
징징대는 내용을 썼을 수도 있다. 어쩌면 그런
나이일지도 모른다. 하지만 무언가 '가만히' 있는 것,
장소, 사람에게 요즘 더 사랑스러움을 느낀다.
애니메이션 〈알프스 소녀 하이디アルプスの少女ハイジ〉에
나오는 할아버지처럼 가끔 마을로 내려간다.
그런 정도의 차분함을 지닌 어른을 동경한다.

哲学.

철학.

나에게 무슨 일이 일어났을 때 최종적으로
마음을 의지할 곳은 종교적이어도 좋겠다는 이야기를
쓴 적이 있다. 즉 '흔들림이 없는 것'이다.
그것이 만약 '돈'이라면 돈이 다 떨어졌을 때 당황할
것이다. 만약 그것이 '물건'이라면 잃어버리거나
오염되거나 떨어뜨리거나 상처가 생기는 일과
가능성에만 신경을 쓸지 모른다.

이 이야기를 '회사'에 적용해 보자. 만약 당신이 일하는
회사에 '철학'이 없고 그 축이 '돈 벌어들이기'라면
어떻겠는가? 경기가 좋아 월급이 올라 돈을 많이
받으면 처음에는 기분이 좋을 것이다.
하지만 불경기가 되어 월급이 줄거나 밀리면
무엇이 그 회사에서 일할 이유가 되겠는가?
그런 돈과는 다른 가치, 그곳에서 일할 진정한
이유야말로 철학이라고 생각한다.
철학을 느낄 수 있다면 월급이 조금 적더라도
일하는 보람을 찾을 수 있다. 웬만한 일은 그 '철학'이
구해준다. 좋은 기업에는 흔들림 없이 굳건하면서
무슨 일이 생겼을 때 되돌아갈 수 있는 '철학'이 있다.

지인에게 자기 회사를 설명할 때 유명한 상품이
있다든지 좋은 위치에 매장이 있다고밖에 내세울 수
없다면 무언가 아쉬울 것이다.

아무리 작아도, 아무리 볼품없어도 다른 사람에게
자랑할 철학이 있으면 그곳에 소속되어
일하는 자신에게도 굳건한 철학이 흐른다.
기업이나 집단에는 역시 '철학'이 중심에, 척추처럼
존재했으면 좋겠다.

コンセプトな食べもの。

콘셉트가 있는 음식.

기획자로서 다양한 기획을 해왔다. 상업 시설이나
음식, 점포, 이른바 기업 브랜딩 등이다. 먹거리로
무언가 소중한 일을 전하는 상품을 기획한다면
그 최종 결말은 결국 '맛있는' 음식이 되어야 한다.
그렇지 않으면 지속하지 못한다.

전하려는 콘셉트에 매우 공감한다. 그것을 음식으로
표현한다. 가령 수제 맥주로 생각해 보자. 처음에는
콘셉트에 공감해 다소 금액이 비싸도 축하금의
명목으로 모두 구입한다. 하지만 극단적으로
말하자면, 편의점에서 파는 삿포로나 기린 맥주
정도의 맛이 없으면 지속되지 못한다.

콘셉트를 무언가로 전한다. 이 역시 지속하는 일이
중요하다. 지속한다는 말은 음식으로 따지면 맛있고
저렴한 가격으로 손쉽게 살 수 있는 것이다.
맛있지도 않은데 비싸고 좀처럼 구하기 어렵다면
메시지를 전하는 초기에는 팔려도 지속되기 어렵다.

최근 그런 상품과 만났다. 콘셉트는 훌륭했다.
그런데 한 입 먹은 순간 '이건 무슨 맛이지?' 하는
생각이 들었다. 물론 콘셉트도 전해 들었고

시각적인 설명도 들었기 때문에 내 머릿속에 정보는
떠오른다. 그러니 내 감상은 그 배경을 떠올리면서
'음, 이런 맛이구나. 맛있을지도 모르고 설명으로
들은 맛이 느껴지는 것도 같네.' 하는 정도였다.
그리고 이렇게도 생각했다. 나한테 사겠냐고
묻는다면 사지 않겠다고 말이다. 역시 맛있지 않은
음식을 먹는 일은 한 번으로 족하다.

이는 식품에만 국한된 이야기가 아니다. 가구나
게스트 룸 등에도 적용할 수 있다. 일본의 임업을
어떻게든 활성화하겠다는 콘셉트로 탄생한 목제
가구더라도 저렴하고 무엇보다 착석감이 좋지 않으면
구입하지 않는다. 동네 풍경을 보존하는 활동으로
숙박을 위한 게스트 룸을 만들었는데 비즈니스호텔
이하라면 다시 묵으러 오지 않아 지속될 수 없다.
어떤 시대든 젊은이가 주축이 되어 문제 제기에
힘쓰는 일은 참 훌륭하다. 그 나머지, 맛있다면서 다시
먹고 싶어지는 '품질'은 우리 같은 나이의 경험자가
만들어내면 된다고 생각한다. 새로운 발상이나
도전도 기본적인 품질이 확립되어 있지 않으면 다시

찾아주지 않는다. 나도 기획자로서 항상 자신이
무언가에 콘셉트를 부여할 때 그 내용물의 질이
선행되지 않으면 안 된다고 생각한다.

내 주방에는 선물로 받은 꿀이 대량으로 쌓여 있다.
아마 나와 비슷한 상황에 있는 사람도 많겠지 싶다.
꿀벌에게 이야기를 부여한다. 그렇게 완성된 꿀은
수요를 훨씬 뛰어넘어 포화한 듯하다.
전하고 만들 때는 지속과 소비를 확실하게 머릿속에
그리지 않으면 쓰레기가 된다.

1人1人の
投げ銭で
世の中が良くなっていけば いいよね。

한 사람 한 사람이 건네는 돈으로

세상이 나아지면 좋겠다.

상당히 자잘한 수준의 이야기다. 아이치현에 있는
내 아파트는 경제 고도성장기에 지어진
오래된 집이라 얇은 알루미늄 새시가 설치되어 있다.
단열에 대한 의식이 낮았던 시대에 건축되어
여름에는 덥고 겨울에는 춥다. 그렇지만 나는
이 건물의 느낌을 좋아한다. 좁은 거실에 에어컨은
달았지만(처음에는 없었다), 다른 방에는 냉난방
기구 따위 없다. 특히 겨울인 지금 현관에서 들어오는
웃풍 때문에 고생 중이다.
그렇기는 해도 거실 문을 닫으면 거실은 따뜻하다.
그런데 현관에 따로 석유난로를 두었다.
늘 나를 따뜻하게 해주지는 않지만, 화장실에 갈 때
복도가 따뜻해 쾌적하다. 이게 낭비라는 말은 잠시
접어두고, 다만 나는 이 난로의 따뜻함을 느낄 때마다
내 일뿐 아니라 타인의 일도 내 일이라고 여기면
연결되고 확장될 거라고 마음에 그린다.

가령 나는 일본필하모니교향악단이라는
오케스트라를 응원한다. 이 응원은 결과적으로
나 혼자서는 불가능한 '일본의 문화 향상'으로

연결된다. 물론 그렇다고 엄청난 지원을 하지는
않지만, 내 돈이 내가 연주를 들으러 간다는
틀을 초월해 오케스트라를 지원하는 데 도움이 된다.
그러면 세상이 조금은 따뜻해진다.
이것을 내 허름한 아파트 복도에 있는 난로를
볼 때마다 생각한다. 따뜻하고 쾌적한 거실에서
나와도 따뜻하다. 그런 일은 일본은 물론 세계
어디에나 있다. 지금 크라우드 펀딩으로 진행하는
재단장 공사도 그런 의미가 있다.
더 나은 사회를 바라며 내 돈을 사용한다.
그렇게 탄생하는 '쾌적함'으로, 한 사람 한 사람이
건네는 돈으로 나아진다면 좋겠다.

目標が ある人って
素敵ですよね。

목표가 있는 사람은 멋있다.

목표가 있는 사람은 멋있다. 그 목표가 사회 혹은 야구나 장기의 세계를 향해 있으면 자연스럽게 응원하고 싶어진다. 나는 가끔 무엇을 목표로 사는지 생각한다. 여러분에게 '나가오카 겐메이'는 무언가 구체적으로 도전하는 듯 보일지 모른다. 그렇지만 잡무에 시달리다 보면 '문득 나는 어디에 있고 목표가 무엇이었지?' 하면서 방향을 잃을 때가 있다.

이 이야기는 누구에게나 해당한다. 목표가 없는 사람은 분명히 없을 것이다. 그런데 만약 그 목표가 바로 떠오르지 않는다면 잘 생각해 보기를 바란다. "에이, 그런 큰 목표 같은 건 없어요." 이렇게 말한다면 큰 목표를 세우자. 이렇게 말하는 이유는 나도 방심하면 '평범한 잡화 가게 사장'이 되기 때문이다. 늘 내일 일만 생각하고 오늘을 살아가며 지낸다. 이것이 매일 반복되면 결국에는 그 매일의 단순한 반복이 인생이 되어버린다. 그것도 나쁘지 않다. 그렇지만 어차피 사는 인생, 목표가 있다면 더 좋다. 업계 1등이 되겠다든지 뉴욕에 매장을 내겠다든지 뭐든지 좋다. 사람은 목표를 내건 사람,

마라톤에서 말하는 선두 집단을 보고 자신도 열심히
해야겠다고 생각한다. 때로는 아무리 노력해도
그 선두에 가까이 다가갈 수 없어 좌절할 때도
있다. 그런데 끊임없이 계속 따라가기만 하더라도,
점점 차이가 벌어져 몇 바퀴 늦더라도 선두 집단을
의식하고 지속하면서 나로서 살아가는 일은
역시 중요하다. 목표는 없는 것보다 있는 편이 낫다.
그렇다는 이야기다. 이를 '꿈'이라고 표현할 수도
있을 것이다.

부끄럽지만, 나는 요즘 목표를 생각하지 않고
지낸다는 걸 깨달았다. 그러니 이렇게 글로 남긴다.
D&DEPARTMENT를 마흔일곱 개 도도부현에
만들겠다! 잡지 《d design travel》을 마흔일곱 개
도도부현 수만큼 완성하겠다! 아직 터무니없는
목표지만, 현역에서 살짝 물러나 있다 보니 만족감을
느끼지 못해 조급해져 고향인 아이치로 돌아가
내가 매장에 서는 가게를 만들겠다고 생각하기
시작했다. 그러자 무언가 '목표'가 사라져 눈앞의
일에만 의식이 향해 있는 듯했다.

2000년에 만든 가게의 목표는 '긴 시간 지속하는 물건들을 응원한다'는 것이었다. 그리고 2020년이 되어 물건을 오랫동안 소중하게 지니자는 사회적 분위기가 조성되어 간다. 아직 조금 더 걸리겠지만, 나로서는 목표를 달성 중이다. 그런 감각을 지금 느끼기 때문일지 모른다. 새로운 목표, 2000년에 생각한 목표를 한 단계 더 높일 필요가 있다.

그 목표는 아직 정리하지 못했다. 그렇지만 왠지 조금 있으면 보일 듯도 하다. 창작을 더 하고 싶다. 세계로 나가 일본의 롱 라이프 디자인을 전하고 싶다. 일본의 지방이 더 그들답게 새로운 물건을 창조할 수 있도록 돕고 싶다. 그러려면 먼저 현역으로 돌아가야 한다. 그런 체력과 기력이 과연 있을까? 결국 나는 '일본의 롱 라이프 디자인'을 완성하기 위해 살아간다.

これからは
「応援」の時代が、
ますます来ると思います。

앞으로는 점점 더

'응원'의 시대가 될 것이다.

오랫동안 인연을 맺어온 아이치의 도자기 제작사
세토혼교가마瀬戸本業窯가 크라우드 펀딩으로
'세토·모노즈쿠리와 생활의 뮤지엄세토민예관瀬戸·も
のづくりと暮らしのミュージアム瀬戸民藝館'을 만들려고 한다.
그리고 우리의 팀 아이치도 비슷하게 d news aichi
agui를 크라우드 펀딩으로 지원받아 개업을
향해 나아간다. 사람들이 응원한다고 말하면 가게를,
무언가를 시작할 수 있다는 사실에 행복해진다.
동시에 그런 기대를 짊어질 수 있다는 데서 오는
건전한 '사는 보람' '일하는 보람'을 느낀다.

세상에는 물건도 활동도 넘친다. 그리고 우리는
무엇이 필요하고 필요하지 않은지 이제 깨달았다.
그러므로 나도 크라우드 펀딩이라는 '세상의 체'로
걸러져 모두가 필요 없다고 느끼면 자금이 모이지
않고, 필요하다고 생각하면 적은 금액이라도 보태면
된다고 본다. 이것에 좋다고 생각한다.
코로나19 팬데믹으로 내 가게는 물론이고 모두
어떻게든지 살아남으려고 노력한다. 생활도 있고
직원도 있다. 하지만 일부러 냉정하게 말하면

'필요 없는 일'은 도태될 것이다. 어떻게 해서든 남기를
바란다면서 응원하고 싶은 마음이 드는 가게와
장소만이 건강하게 남을 것이다. 만약 내 가게가
망한다면 응원하고 싶은 마음이 없었다고 겸허하게
받아들이는 편이 세상에, 지구환경에 좋다고 본다.
그렇게 생각한다.

'자동판매기가 이렇게 100미터마다 있어야 할까?'
국도를 달릴 때마다 자주 생각한다. 이런 식으로
생활을 모두 함께 적극적으로 고민하고 즐겼으면
좋겠다. 앞으로는 점점 더 '응원'의 시대가 될 것이다.

掃除当番。

청소 당번.

지금까지 몇 차례 이주와 비슷하게 다거점으로
생활하고 싶어 부지를 찾거나 구입하려고 했다.
도야마현에서는 마치 그림 같은 농기구 창고를
발견해 매입을 검토했는데 도쿄의 집으로
연락이 왔다. "내일 아침, 좀 이르지만 마을 수로
청소가 있는데 오시겠어요?" 너무 갑작스러운 데다가
멀기도 하니 당연히 갈 수 없었다. 다음 날은
아침부터 도쿄에서 회의도 있었다.

오키나와에서 부지를 보러 다니던 무렵이었다.
갑자기 부지 구입은 어려우니 힘은 들더라도 일단
그 지역에 집을 빌려 생활해야겠다 싶어 찾다가
꽤 괜찮은 단독주택을 발견했다. 집주인이 나에게
내건 조건은 딱 하나였다. '정원 관리만은 신경 써서
잘 부탁드려요.' 그런데 나는 다음 날부터 다시
도쿄에 가야 한다. 다음에 이곳에는 두 달 뒤에나
올 수 있다. 이 집을 빌리고 누군가에게 정원 청소만
부탁할까도 고민했다. 그런데 이건 그런 문제가
아니라는 생각이 들면서 도야마에서
결국 창고 매입을 거절당했던 일을 떠올렸다.

지금 사는 아구이초 옆 한다시半田市에 있는
아파트에도, 오키나와의 기노만宜野湾에 있는
아파트에도 좋아하는 수목은 없다. 내가 없는 사이
말라버리기 때문이다. 이곳에 산다, 생활한다는
말은 그곳에 있다는 의미다. 매일 아침 있다,
언제나 있다. 그것으로 관계성이 생긴다.
오키나와에서 부지를 매입해 집을 지어도 이웃과의
관계는 '매일' 키워가지 않으면 도쿄에 사는 사람이
땅을 샀다는 정도밖에 되지 않는다. 이래서는 그 지역
사람들이 원하는 '지역의 발전'으로 이어지지 못한다.
그저 땅을 산다고 끝나는 문제가 아니다.
역시 그곳에서 생활하는 주민에게 도움이 되지도
않으면서 그 장소를 취득만 해서는 안 된다고
다시금 통감했다.

지역에서 토지는 소중한 '마음의 자산'이다.
돈만 보고 매매될 위기를 애써서 막고, 만약 사고 싶은
사람이 나타나면 그 토지가 더 유용하게 활용되도록
대화하면서 함께하고 싶을 것이다. 지금 나는
이런 과제를 오키나와와 아구이에서 느낀다.

文化度。

문화도.

중국에서는 지금 큰돈을 가진 사람들이 주체가 된
어떤 일이 유행한다. 과소화된 마을을 통째로
사서 천천히 여유롭게 개발하는 일이다.
왜 그렇게 하는지 물어보니 재미있는 대답이
돌아왔다. '지역의 문화도度를 높여 가치를 올린다'는
것이었다. 다음 소비를 만들려면 다음의 동경을
만들어야만 한다는 말이다. 그것을 트렌드가 아니라
'문화도'라고 표현한 점이 흥미로웠다.
돈으로 무엇이든지 살 수 있는 사람은 결국
'돈으로 손에 넣을 수 없는 것'에 돈을 쓰고 싶어진다.
이는 물건으로 행복해질 수 없음을 깨달았기에
보이는 것이며, 이를 통해 자신도 성장할 수 있다.

종종 입에 오르내리는 '지역 재생'은 문화도를
향상하는 일이라고 생각한다. 상점가 활성화로
노래자랑 대회를 한다고 문화도가 향상되지 않는다.
다소 이질적인 일이 벌어져야 그런 발돋움으로
사람들은 새롭게 성장할 수 있다.
가령 재즈 페스티벌이나 야외 발레를 한다고 하면
그곳에 다른 지역 사람들이 찾아온다.

지금 상태의 실제 자신이 아니라 발돋움해 성장한
자신을 보여주지 않으면 다음은 없다.
사람은 성장하고 싶어 한다고 생각한다. 성장이
없는 회사에 근무하면 월급이 500엔씩만 올라가는
정도의 승급밖에 없다. 성장을 제시하지 못하는
사장이 경영하는 회사라면 그만두는 편이 낫다.
돈은 없어도 문화 의식이 강하면 결과적으로 마음이
풍요로워진다. 사람은 마음이 풍요롭고 서서히
따뜻해지는 상태를 동경한다고 생각한다.

문화란 "어차피 평소에 하는 일을 조금 더 좋게
해보자는 의식과 행동이다."라고 한 박물관 관장이
말했다. 어차피 밥을 먹는다면 조금 더 나은 그릇에,
조금 더 나은 쌀로, 조금 더 나은 의자와 테이블에서
먹자는 의미일 테다. 조금 더 나은 그릇이란 뭘까,
생각하며 보거나 하는 행동이 좋다고 생각한다.
아구이에 만들 내 가게가 '아구이의 문화도를 높이는
계기'가 되었으면 좋겠다. 이를 위해서 무엇을 어떻게
판매하면 좋을까? 이 부분을 고민하려고 한다.

会社に属して
働き続けたいと
思うには。

회사에 속해 계속

일해야겠다고 생각하려면.

사람이 들고나는 계절이 아니어도 회사를 그만두는
사람이 많다. 전에도 이 메일 매거진에 '회사는
결국 어디든 다 똑같으니까 그만두어도 같은 일을
반복하게 된다'는 내용을 썼다. 지금 다니는 회사에
불만이 있고 미래를 느끼지 못해 회사를 그만두고
싶은 사람은 새로운 회사, 꿈이 있을 듯하고
즐거워 보이는 회사로 가고 싶어 하루라도 빨리
탈출해야겠다고 생각하기 시작한다.

그런데 지금 그만두려는 회사는 자신이 꿈을
느끼고 여기에 다니고 싶다면서 희망을 안고 입사한
회사다. 그런 사람은 대부분 2~3년 다니고 그만두는
일을 반복한다. 물론 제대로 느끼고 신중하게
고민해 결정한 이직도 있을 것이다. 그런데 이렇게도
말할 수 있다. 우리가 신제품에 눈이 돌아가 오랫동안
사용한 물건에 일일이 꼬투리를 잡아 버리거나
재활용센터에 내놓고 새로운 물건을 사는 행동을
취하듯이, 그 사람 안에 이런 사고가 있다고 본다.
즉 새 회사를 좋아한다는 말이다.

오랫동안 근무하는 일 자체에 관심이 적다.
흔히 말하는 오랫동안 사용하고 싶은 '물건'과

오랫동안 일하고 싶은 '회사'에는 공통점이 많다.
물건의 경우를 들어 대략 이야기해 보자. 제조사 측에
지속하겠다는 의사가 있다, 환경을 생각한다,
같은 제품을 사용하는 동료가 있다 등. 이런 식으로
열 개 정도 들 수 있다. 대충 한마디로 정리하면,
오랫동안 일하고 싶은 회사는 '사회와 연결되겠다는
의식이 있으며 언제나 생기 있는 회사'가 아닐까.

그 옛날의 혼다나 소니처럼 그 누구보다 돋보이는
캐릭터를 지닌 창업자가 이 같은 의식을 끌어가는
일이 최근에는 사라졌다. 대신 '사회의식'을 전면에
내걸고 겉으로만 '좋은 회사'인 척하는 회사가
늘었다. 창업 구성원이 회사를 일본의 정치처럼 젊은
사람들에게 양보하지 않아 문제가 되는 곳도 있다.
이야기를 되돌려보자.

'사회와 연결되겠다는 의식이 있고, 언제나 생기 있는
회사'가 되려면 역시 회사에도 상품과 비슷하게 '타깃
연령'의 설정이 필요하다. 이는 30−40대가 좋다고
생각한다. 20대는 활기가 있지만 경험이 부족하다.

50대와 60대는 안정 지향으로 향상심이 부족해
자칫하면 자기가 했던 과거의 성공 체험에 매달린다.
그렇게 생각하면, 가령 좋은 잡지와 마찬가지로
'언제까지나 타깃 연령이 유지되는 기업'으로
존재했으면 좋겠다. 30~40대는 그 연령 특유의
유연한 '동료'와의 연대와 '속마음'을 서로 나누는
기질을 지녔다. 미래를 위한 의식도 있다(물론
20대, 50대 이상이 그렇지 않다고는 할 수 없다.
나도 쉰여섯이고).
그만두고 싶다고 마음먹게 하는 회사에는 이런
'젊음과 젊음에서 오는 사고'가 약하다고 생각한다.
물론 가장 중요한 점은 '어떤 미래를 향해
가는가'라는 대표의 비전이다.

기업은 '사회에서 실현하고 싶은 꿈'을 꾸준히
실행한다. 그런 의식은 장기간에 걸쳐 이루어지며
그 비전에 공감하는 직원이 모인다. 그러면 직원
한 사람 한 사람이 자기 위치와 일터에서 '일로 모습을
바꾼 직무'로 각자 실현해 가며, 개인 삶의 보람과도
포개어 간다. 회사는 그런 하나하나를 찾아내

칭찬하고 개선하며 기업이 생각하는 거대한
미래를 향해 꾸준히 나아간다.
그리고 이런 의식을 늘 젊은 방식으로 사회와 일하는
사람들과 함께 지속해서 공유한다. 이를 게을리하는
회사에 다니는 사람들은 그곳에 자기 미래가 없다고
느끼고, 그런 의식이 있는 회사로 도망쳐 이직하고
싶어한다. 구인하는 회사는 이 같은 상태를 알기 쉽게
표면에 드러낸 셈이기도 하니 입사한 순간 입사한
사람 스스로가 비전을 느끼는 감각을 잃어간다.

회사에 너무 많은 걸 요구하는 사람은 어디에 가도
불만이 끊이지 않는다. 회사에 속한다는 말은
역시 50 대 50의 관계성이다. 그 회사가 제시하는
비전에 적극적으로 참여하는 의식이 중요하다.
그리고 회사는 적극적으로 참여하는 직원을
평가하고, 비전 있는 회사가 되도록 지속해서 꾀한다.
나는 경영하는 입장이니 경영자 측의 사고에
편향되어 있을 것이다. 또한 이 글은 내가 젊었을 때
이직을 반복했던 경험을 떠올리며 썼다.
회사와 나 사이에 '사회와 연결되는 의식'과

'사회에 제시하는 비전'이 있고, 일하는 사람도
거기에 활기차게 참여해야 한다는 사실에 과거의
나는 관심이 없었다고 되돌아보면서 말이다.

「なんのために学ぶか」って、
あらためて 大切 だ"なと、
思うのです。

'무엇을 위해 배우는가'

생각하는 일은 새삼 중요하다.

대학에 가지 않은 나는 어른이 되어 드는 생각이
참 많다. 가르치는 위치가 되었을 때도 '배우지
않았으니 가르치는 방법을 모르겠다'는 경험을 했다.
그런 영향은 아니어도 배움을 지식과 정보만을
습득하는 일이라고 착각하는 사람이 많다고 느낀다.
알고 있는 것과 할 수 있는 것은 다르다. 이렇게
생각하다 보면 과연 배움이란 무엇인지 요즘 유난히
자주 고민한다. 고등학교를 졸업하고 어른이 되어
대학에 갔다면 어쩌면 '배우는 방법'을 통한 '배움의
저편'에 관해 조금 더 깨달았을지 모른다. 무언가 하고
싶은 일이 있으니 배움이 있다. 나는 언제나 이렇게
여긴다. 그러니 늘 하고 싶은 일과 관련된 배움은
배움이라는 생각이 들지 않을 정도로 일상이 된다.
그런데 그 가지와 잎, 즉 그 깊이가 있으면 하고 싶은
일을 위한 배움에도 깊이가 생겨 전율을
느낄 정도로 점점 즐거워진다.

지식이나 정보만 지닌 사람은 역시 아쉽다.
그 사람에게 구체적으로 하고 싶은 일이 나타나면
그 배움은 영원히 성장한다. 이런 식으로 요즘에는

막연하게 '배움이란 무엇일까?'라고 생각한다.
'배움'은 적극적으로 움직이는 일이다. 안다고 내뱉는
순간, 거기에서 멈추게 되는 일도 있다.

D&DEPARTMENT를 스물두 해 동안 하다 보니
그저 단순한 판매에서 '배움이 있는 물건 제안'으로
나아간다. 여기에서 말하는 배움이란 단순히 요리를
할 수 있게 된다든지 하는 등에서 멈추지 않고
그 주변에 대한 깊이까지 배워야 한다는 것이다.
'무엇을 위해 배우는가?' 약간 지리멸렬하지만,
이 물음은 새삼 중요하다. 쉰일곱인 내가 선택한
배움의 장은 여러분이 아는 대로 '가게'다.
어른이 되어 대학에 들어가는 것도 멋있다.
그렇지만 나는 지금 매장에 나가 손님에게, 그리고
가게와 연결된 동료들로부터 많은 일을 배운다고
진심으로 느낀다. 사람은 역시 앞을 향해 나아가며
배우고 새로운 일을 표현하며 흥미를 느끼는 일이
중요하다. 나에게 가게는 그 무엇도 대신할 수 없는
학원이며 학교다.

座らない椅子。

앉지 않는 의자.

오래전부터 집에는 잘 앉지 않는 의자가 있다.
그 의자는 창가에 놓여 있기 때문에 의자에 앉아
밖을 바라본 적이 있다. 창밖으로 벚나무가 보여
풍경이 정말 좋았다. 아내는 자주 "의자를 사들이기만
하고, 이 의자도 잘 안 앉던데?"라고 말한다.
그런데 생각한다. 의자는 그래도 된다고.
그 의자가 거기에 있는 것 자체로 '의자에 앉았던
기억'이 늘 그곳에 존재한다. 따뜻한 햇살이 비추던
벚꽃의 계절, 마음에 투영된 경치와 안락함,
생활의 편안함이 늘 그곳에 존재한다고 느낀다.

잘 생각해 보니 나는 앉는 의자보다 앉지 않는 의자를
더 좋아하는 것 같다. 이는 별장과 비슷할지 모른다.
자택이라는 식탁 의자에는 늘 앉는다. 하지만 창가에
있는 의자는 한 달에 한 번 정도 앉는다.
그 의자에는 마음의 여유가 없으면 좀처럼 앉지
않는다. 무언가 기능이 있다기보다 일상에서
조금 벗어나 머리를 비우고 생활인 척하며 일상과
살짝 거리를 둔다. 그 의자에는 일상은 없지만,
앉는다는 '일상 행위'는 존재한다.

매일 앉지 않는다고 그 품질을 신경 쓰지 않아도
될까? 그렇지 않다. 정신없이 바쁜 일상의 틈새에
그 좋은 의자가 문득 머리를 스쳐, 거기에 맴도는
휴식의 질을 떠올리다 결국 힘을 낼지도 모른다.

나에게는 의자가 이런 의미라면 다른 사람에게는
자동차가, 여행이 그럴지 모른다. 없어도 된다.
그렇지만 그것이 있음으로 하루하루가 성립한다.
의자는 나에게 그런 존재다.

「ギャラリー意識のない "名ばかりのギャラリー"」
ほど みっともない ものはない。

갤러리 의식이 없는 이름뿐인 갤러리만큼

볼썽사나운 것도 없다.

갤러리에서 물건 사기와 매장에서 물건 사기는
무엇이 다를까? 일본 전국에 있는 d에는 갤러리가
함께 병설된 매장도 몇 군데 있다. 그중 갤러리라고
분명히 표기한 공간을 지닌 매장은 교토점,
서울점, 도야마점, 오키나와점이다.
먼저 처음에 확실히 말해둘 점, 적어도 d로서
의식하는 점이 있다. 갤러리 공간은 그저 물건을
팔기만 하는 장소가 되어서는 안 된다는 점이다.
갤러리는 소개하는 장이자 자신들의 의식을 표현하는
장이다. 그 결과 갤러리에서 판매가 이루어진다는
흐름이 명확하게 존재한다면 '판매장'을 겸해도
좋다고 생각한다.

단 근본적으로 '우리가 전하고 싶은 일을 표현하는
장소'라는 의식을 늘 품고 지속하며 쌓아가야만
장소에 가치가 생기고 성장해 갈 수 있다. 그리고
언젠가는 저곳에서 전시하고 싶다, 저 장소라면
참가해도 좋겠다는 일종의 동경을 품게 되는 곳을
머릿속에 그리며 기획 전시를 꾸려가야 한다.
그렇지 않으면 슈퍼의 계단 옆에 있는 전시 공간과

다를 바가 없어진다. 그럼 결국 '그 정도의 의식밖에 없는 가게'로 인식되어 가게의 가치가 떨어진다. 역시 가장 피해야 할 일은 갤러리 의식이 없는 이름뿐인 갤러리다. 이것만큼 볼썽사나운 것도 없다. 갤러리에는 꿈이 있다. 그곳에서 새로운 물건과 활동을 널리 전하고 알린다. 이런 의식을 바탕으로 갤러리라는 공간을 만드니 갤러리가 병설된 매장은 자신들은 평범한 가게가 아니라는 높은 의식을 지녔다. 그렇지 않겠는가.

전국에는 이처럼 주최자의 의식을 바탕으로 문화적으로 동경을 받는 장소가 있다. 이런 장소들도 처음에는 다른 곳들과 똑같은 출발점에 있었을 것이다. 의식을 꾸준히 성장시켜 감으로써 장소에 가치가 생기고, 무엇 하나 소홀히 하지 않는 전시를 진행하며, 카탈로그 같은 것의 사진이나 제목 짓는 방법, 문장 등 표현에 따라 특별한 존재가 되어 이윽고 문화와 의식이 있는 손님을 흡수해 간다.

도야마점의 갤러리는 한동안 판매장이 될 뻔했다.

하지만 점장을 비롯한 커뮤니티 멤버의 문화 의식을
통해 매출도 기대되는 의식 있는 갤러리로 성장했다.
교토점은 교토 지역의 특징이기도 한 제작자들의
자존심을 살려 기획을 함께 궁리했다. 개중에는
전시 기간 중 갤러리에 작업실 일부를 구성해
직접 관람자를 응대하고 설명하는 분들도 있었다.
지금 고군분투하는 곳은 오키나와점 갤러리다.
공간이 있으면 판매장으로 만들어 조금이라도 더
매출에 기여하고 싶다. 이런 마음이 드는 건 당연하다.
하지만 단순한 판매장은 어디든 넘쳐난다.
이런 상황에서 의식과 문화를 전달할 수 있다면
결국 돌고 돌아 수준 높은 고객을 끌어들일 수 있다.
힘내세요. 오키나와점!

お客さんなんなに、
期待をせ過ぎていませんか？

손님에게 너무 많은

기대를 부추기고 있지 않은가?

반년 전부터 후쿠오카福岡 하카타博多에 '에어컨 없이 쾌적함을 내세운 호텔이 있다'는 소문을 들었다. '바람'으로 냉풍, 온풍 등 실온을 조절하는 에어컨은 편리하다. 하지만 종종 건조나 실내외기의 곰팡이 등이 문제가 된다. 모터 소리도 난다. 그런데 이 호텔에는 이들 문제가 전혀 없다고 한다. 커다란 오일 히터와 함께 실내의 벽, 바닥, 천장에 쾌적한 온도를 만들어내는 독자적인 구조가 마련되어 소리도 나지 않는 데다가 따뜻하게도 시원하게도 해준다고 한다. 앞으로의 시대에 적합하다고 생각해 'd hotel'에도 적용할 수 있을까 싶어 체험하러 갔다. 호텔은 지금까지와는 다르다는, 새로운 쾌적함을 강조했다. 객실에는 『일곱 가지 약속7つの約束』이라는 책자나 오가닉 수건도 비치되어 있었다.

나는 기대감에 부풀어 있었다. 숙박비는 황금연휴 기간이어서 싱글룸이 3만 엔이었다. 저렴한 편은 아니라고 할까, 그냥 툭 까놓고 말해 비싸다. 그래도 기대되는 부분이 많아 이쨌든 체험하고 싶었다.

결론부터 말하자면, 기대가 무색할 정도로

정말 실망했다. 먼저 욕실, 화장실이 하나로 구성된
유닛 배스였다. 숙박비를 생각하면 이건 아니었다.
가구에 대나무를 사용하는 등 신경을 꽤 썼다는 건
알겠다. 그런데 그보다 이 가격이라면 1인용이라도
좋으니 소파가 있었으면 했다. 다시 말해 '편안하게'
쉴 수 있는 장소여야 하는데, 상당히 평범한
호텔이었던 것이다.

이 호텔을 경험한 뒤 호텔을 만드는 입장에서
두 가지 점이 보였다.
첫 번째는 사람은 늘 가격이 주는 기대와 현실을
비교한다는 점이다. 황금연휴 기간이라고 해도
3만 엔이다. 그 가격에 맞는 좋은 시설을 기대하기
마련이다. 그런 부분은 분명 다양한 방법으로
해결할 수 있다. 그렇지만 수건을 아무리 좋은
제품을 쓴다고 한들 유닛 배스라면 실망하게 될 수도
있겠다고 경험하고 깨달았다.

또 하나, 책자나 웹사이트 등을 통한 자체 홍보.
기대감도 역시 도가 지나치면 현실과 마주했을 때

격차가 생기는 만큼 실망으로 변모한다.
이것도 직접 겪어보고 알았다. 특수 장치로 고요한
정적을 만들어냈지만, 벽이나 바닥이 얇아 옆방의
말소리나 발소리가 너무 자주 들렸다. 에어컨 소리가
사라진 만큼 옆방 소리가 더 잘 들린다. 즉 정적을
홍보하기 전에 기본 건축 구조에서 '방음'에 신경을
쓰지 않으면 이도 저도 아닌 꼴이 된다.

시대를 앞서가는 시도는 크게 평가받아야 마땅하다.
주목받는 호텔이라는 점은 틀림없다. 하지만
기대를 너무 부추겼다고 느꼈다.
'기대'란 어렵구나, 다음 순서는 나겠네, 의식하면서.

商売を
するということ。

장사를 한다는 것.

'장사를 한다는 것은 진지하게 한다는 의미다.'
나 자신에게 자주 되뇌는 말이다. 어쩐지 가게를 하고
싶어서 그냥 한다는 것도 나는 좋아하지만,
그런 마음에는 어떻게든 되겠지 하는 생각도
자리한다. 그런데 장사는 그렇게 쉽게 볼 게 아니다.
어떻게든 되겠지 하는 마음이 반 이상이라면
그것은 꽤 높은 확률로 어떻게도 되지 않는다.
진지하게 한다는 말은 대충 어림짐작으로 한다는
말이 아니다. 무엇으로 돈을 벌고 누구에게 팔 것이며
세상과 시대는 어떤 상황인지 매일 생각하고
조사하고 경험해 확실하게 분석해야 한다.
가게가 그냥 하고 싶다는 사람은 좋아하는 물건을
매입하고 월세를 내면 형태는 갖출 수 있다.
가게 같은 상태는 누구나 만들 수 있다. 하지만 거기에
사람들이 여러 번 방문하며 성공하려면 작정하고
해야 한다. 그렇지 않으면 지속할 수 없다.

주제넘은 말을 거듭 썼지만, 모두 내 이야기다.
나도 대부분 어떻게든 되겠지 하는 생각으로
가게 같은 상태를 멋있게, 멋없게 만들어왔다.

그러다 인터넷 쇼핑 시대가 되고 젊은 사람들이
활발하게 대로변에 작은 가게들을 내기 시작하면서
내 꿈은 둘째 치고 살아남는 일 자체가 한층 더
어려워졌다고 느낀다. 그리고 생각한다.
'진지하게 한다'라는 아주 당연한 일을 지금 다시
마음속에 깊게 새겨야 한다고 말이다.

여기에서 말하는 당연한 일이란 지속할 수 있냐는
점이다. 청소하고 손님을 생각하고 신상품을 만든다.
가게의 무엇을 즐겁다고 여길까? 거기에 역시
장사의 즐거움이 없으면 지속하기 어렵다.
좋아하는 것으로 가게는 지속될 수 있다고 생각하고
싶지만, 그리 간단하지 않다.

積極的に
やっていくって なんだ？

적극적으로 한다는 것은 무엇인가?

이런 점, 사람들이 의외로 모르는 듯하다.

지금 하는 일이나 장사를 쉽게 말해 '타성에 젖어서

한다'는 이야기다. 영업한다, 근무한다고 생각하지만,

실은 적극적으로 하지 않는다. 적극적으로 해야

한다는 의식 없이 하는 경우가 많다. 대충 회사에 가서

대충 주어진 일을 소화한다는 느낌. 제조사조차

상품 개발이라는 아주 적극적인 행위를 의외로

적극적으로 하지 않는다.

'적극적으로 한다는 것은 무엇일까?'

일을 열심히 하겠다는 말에는 이 생각이 담겨야 한다.

심한 타성에 젖어 일하다 보면 일하는

자체가 일이 되어간다. 시간이 남으면 무언가

다른 가능성을 찾아야 한다. 출장지에서 업무가

끝나도 그 주변에 거래처나 거래 상품을 취급하는

점포가 있는지 조사하며 돌아다녀야 한다.

물론 이는 나 자신에게 하는 훈계다.

'게을러지고 싶다'는 마음이 드는 정도라면

그나마 다행이다. 무의식적으로 '일단 하고 있으면

열심히 하는 것과 다름없다'고 생각해 버리는

'아무것도 열심히 하지 않는 상태'가 있다는 말이다. 나는 교토의 '소소한 선물 문화'가 매우 훌륭하다고 생각한다. 그렇지 않아도 바쁜데 상대방을 생각해 그 사람이 좋아할 만한 제철 선물을 가져간다. 이 또한 일을 적극적으로 하는 한 가지 의식적인 행동이라고 생각한다. 좀처럼 할 수 없는 일이다.

時間と想い。

시간과 마음.

아이치현에 d를 만드는 일을 고민하고,
빨리 오키나와에 가고 싶다 생각하며, 시즈오카의
편안함을 날마다 되새기고, 도야마에
어쩌다 보니 자주 다니면서, 도쿄의 동쪽에
새로운 사무실을 마련했다.
그 지역에 오래 지속되는 것이 지금 매우
개인적으로도 사회적으로도 중요하다고 느낀다.
이를 한마디로 말하면 '시간과 마음'이다.

대학교 등에서 학생을 가르치며 느낀 현대 디자인
교육의 문제점은 지금까지 이 두 가지를 가르치지
않았다는 점이라고 생각한다. 디자인은 소비,
양산이 사고의 바탕에 깔려 있다. 그래서 디자이너는
자신조차 생활에서 사용하지 않을 듯한 물건을
대량으로 제작해 마치 뿌리듯이 소비하게 한다.
최근의 '민예'를 향한 관심은 그에 반발하듯이
자연 발생적으로 일어났다.

모두가 피난하듯이 도시를 떠나 시골로 가는 이유도
이 두 가지 때문이라고 나는 생각한다. 도시의 속도

안에서는 일일이 마음을 담는 일이 무척 어렵다.
애초에 돈이 전제기 때문에 월세도 매우 높다.
그런 장소 비용을 걱정하다가 일을 잔뜩 받아
소화해 간다. 거기에는 '상대를 생각하는 마음'
등은 담을 여유가 없다.
위치가 좋은 백화점 등에 입점하는 일을 향한
사고가 나쁜 뿐 아니라 많이 바뀌었다. 실행력이 좋은
젊은 사람들은 대량생산이나 돈에 대한 사고방식,
감각이 달라졌다. 그렇기에 좋은 입지에서
비싼 월세를 그대로 지불하는 일은 고려하지 않는다.
그런데도 상업 빌딩 개발 관계자는 아직도
비싼 월세를 받으려고 한다.

좋은 관계를 맺은 소규모 제작자, 전달자가 입지와는
관계없이 성공해 가고 있다. 좋은 입지라는 말은
어떤 면에서는 상대방을 생각하는 마음이라는 품이
드는 일을 생략하고 곧장 고민 없이 도달할 수 있다는
'시간'적 유효함을 강조한다. 하지만 지금은 상대를
생각하는 마음이 있는 곳에 일부러 가는 일이
즐겁고 기분 좋은 시대지 않은가.

それぞれらしく、
生きられる時代。

저마다 나답게 살아가는 시대.

우리는 경제 고도성장 시기에서 거품경제 시기를
거쳐 지금 드디어 '저마다 나답게 살아갈 수 있는
시대'를 맞이했다고 느낀다. 동경하는 외제 차를
사거나 동경하는 지역에 사무실을 차린다. 그런
위치 관계로 들어오는 일은 질도 다르고, 겉으로만
그럴지언정 교우 관계도 화려해진다. 그런 시대가
지금도 이어지지만, 적어도 나는 지쳤다.
과거에는 지쳤다고 하면 '탈락'을 의미하는 듯했다.
그런 면까지 포함해 저마다의 가치관으로 살아가는
편이 훨씬 더 멋있다고 생각하는 사람들이 늘었다.
즉 미디어에 등장하지 않는 진짜로 멋있는
인생을 사는 사람들이 지방에, 산속에, 섬에 있다.
그런 느낌이 서서히 도쿄에 전해져 막연히
도쿄에 달라붙어 있는 나 같은 어중간한
디자이너에게는 조급함을 더해준다. 지금은
아주 좋은 방향으로 나아가는 중이다.
그런 일본에 자국의 미래를 배우고자 유난히도
중국에서 다양한 의뢰를 받았다. 중국은 정말로
공붓벌레다. 고도성장, 정확하게는 지금 거품경제
상황에 있으니 일본을 표본으로 미래의 대책을

촘촘하게 세우는 듯하다. 그리고 이미 일본에서
배울 것은 다 배우고, 지금은 다른 나라에 그들의
의식이 향한다고도 느낀다.

그런 세계, 일본, 지역을 부감해 바라보고 느끼면서
결국은 내 일과 포개 생각한다. 지금은 자유롭게
살아가는 좋은 시대다. 반면 무엇을 하면 좋을지
알 수 없게 된 면도 있다. 과거에는 트렌드가 자신의
패션을 결정했다. 그런데 이제 자유롭게 뭐든지
입어도 되는 세상이 되자 사람들은 무엇을 입으면
좋을지 몰라 허둥대다 세련됨을 잘못 이해하고
뭐든 다 허용된다는 착각에 빠진다(물론 나도
남 이야기는 못하지만).

민예 운동이 다시 유행처럼 일어난다.

결국 그 메시지는 '무슨 일이 일어났을 때 당신의
인생에 의지할 곳이 있는가'라는 점이라고 생각한다.
자신의 패션을 트렌드나 그것을 표현하는 브랜드에
지나치게 의존한 결과, 그것이 사라진 지금 무엇을
입으면 나다운지 알 수 없게 된 것처럼 말이다.

어떤 상황에서든 나답게 소소하게 살아갈 수 있는
그 축에 종교나 기원이 있다면 꽤 괜찮지 않겠는가.

그리고 그 종교나 기원이 바로 '민예(붐)'라고
나는 생각한다.
살아가기 위한, 일상을 차분하게 지내기 위한
'나만의 축'을 지니고 싶다. 그 축이 어떤 시대에서도
흔들리지 않는 것이라면 굳건하게
살아갈 수 있을 것이다.

新しいこと。

새로운 일.

요즘 새로운 일을 하지 않았다는 생각이 든다.
지금까지는 적어도 1년에 한 번은 늘 '무슨 새로운
일을 할까?' 생각했다. 요즘에는 내 안 어딘가에
새로운 것 따위는 필요 없다고 생각하는 구석이
솔직히 있다. 이는 물건의 세계에 있기에 '이제는
새로운 물건 따위 만들지 않아도 된다'와 '새로운 것'이
서로 뒤엉켜서 더욱 그럴지 모른다. 여기까지 쓴
내용을 읽고 이게 무슨 말이냐며 황당해하는 분도
있을 것이다. 다시 말해 어떤 상황에서든 '새로운 것'은
있는 편이 낫고 만드는 편이 좋다는 생각이 밑바탕에
깔려 있으므로, 그에 관해 쓴다.

오래된 물건과 활동, 과거의 물건과 활동.
낡아빠진 물건과 활동. 이것들을 새롭게 느끼려면
'새로운' 물건이나 활동이 옆에 필요하다. 옆에 있다는
말은 물리적으로 옆에 있다는 말이 아니다.
그런 것의 대비가 낡아빠진 물건을 '새로운 관점으로
보게 한다'는 뜻이다. 이를 판단하기 쉽도록 새로운
것이 있는 편이 낫다고 나는 생각한다. 그리고 최근
이를 게을리했다고 반성했다. 요즘에는 '플라스틱

머그잔'을 만들며 지금까지 플라스틱에 가졌던
관점을 새롭게 제안한다. 어떤 새로운 것도 괜찮다.
도움이 되지 않아도 좋다. 새로운 먹는 방식,
새로운 관점, 새로운 사고방식 등 다른 사람을
위한 일이 아니어도 된다.
아침에 좀처럼 일어날 수 없는 나만을 위한
새로운 것이어도 좋다.

ずっと "居心地" に ついて
考えています。

늘 '편안함'에 대해 생각한다.

줄곧 '편안함'에 대해 생각한다. 밖에서 자면
그 장소의 편안함을 관찰한다. 편안함이란 무엇인가?
줄곧 그 정체를 찾는 듯하다.
내가 1년에 170일 정도 사는 오키나와에 빌린
아파트가 있다. 친구에게 이 집을 빌려주었을 때의
일이다. 친구가 "오키나와 집, 좋네."라고 해서
"뭐가?"라고 물었더니 이렇게 답했다. "접시나 요리
도구가 갖춰져 있더라고." 과거에는 집에서 요리하지
않았는데, 요 몇 년 외식에 질려서 집에서 간단한
요리를 하게 되었다. 그 결과 오키나와의 전통
도자기 '야치문ゃちむん' 등을 사 모아 갖춰놓게 되었다.

식재료나 조미료 등 맛있는 재료나 오키나와의
식재료를 집으로 가져와 무언가를 완성해 가는
현장감이 '편안함'이 되었을지도 모르겠다. 이외에도
'멋있는 척만 하고 읽지도 않는 책'을 '끝까지 읽고
마음에 든 책'으로 전부 바꾸었다. 영구 보존하는
마음으로 도쿄나 시즈오카에서 가져온 책들이다.
다 읽은 책이 나란히 꽂혀 있는 데서 오는
편안함도 존재한다고 느꼈다.

침대 시트는 완벽하게 프로가 사용하는 업체용이다.
무인양품 등에서 살 수 있는 가정용이 아니다.
좀 귀찮지만 시트는 다림질이 필요한 한 장짜리
면 100퍼센트 천이다. 풀을 먹이는 일까지는
하지 않아도, 동전 빨래방의 강력한 세탁 건조로
빳빳하다. 침대 매트도 호텔용이다. 역시 업체용은
항상 각이 잡혀 있다. 이런 신뢰감에서 오는
편안함도 크다고 생각한다.

여기까지 나열한 내가 생각하는 편안함은 한마디로
'가정의 현실감과 호텔의 긴장감'이지 않을까.
가정의 현실감은 그곳에서 지낸 긴 시간이며,
호텔의 긴장감은 오랫동안 사용할 수 있는 제대로 된
비품들이 자아낸다. 그런 분위기가 느껴지지
않으면 편안하지 않다고 생각한다.
오랫동안 그 장소에 머물고 싶다는 마음이 들려면,
일단 놓여 있는 물건들이 오랫동안 그곳에 머물고
싶도록 배치되어 있어야 한다. 그것이 '편안함의
정체'가 아닐까.

執 11。

기세.

정말 좋아하는 염색 작가 유노키 사미로柚木沙弥郎
씨가 아흔하나일 때 한 잡지에서 "인간은 언제나
가슴 설레지 않으면 안 된다."고 말했다. "열정을
가지고 백지를 향해 나아가라."는 말도 했다.
잘나가는 사람이나 가게, 회사에서는 '기세'가
느껴진다. 이것은 아티스트에게도 배우에게도
회사원에게도 학생에게도 느껴진다. 인간은
동물이므로 그런 기세를 느끼는 능력이 있다.
나는 그 기세가 터무니없고 무모해도 괜찮다고
생각한다. 그것은 그것대로 역시 기세가 분명하다.
얼마 전에 젊은 직원의 기세를 나의 가치관으로
부정한 적이 있었다. 그 직원은 갈수록 기세를 잃고
다른 사람이 되어 갔다. 정말로 반성한다.
기세는 근본적으로 멈추게 해서는 안 된다.
잘못되었다고 해도, 터무니없어도 그 기세는
나중에는 만들어낼 수 없다. 그 기세 그대로 연배가
위인 내가 이끌어주어야 한다. 더불어 브레이크를
걸어서는 안 된다. 연배가 위인 사람은 그런
젊은 기세가 건방지다면서 억누르는 언동을 한다.
이건 좋지 않다.

기세는 '열정'과 한 쌍이다. 열정도 만들어낼 수 없다.
동물적이라고 생각한다. 정말 필요할 때 하늘에서
내려오는 듯한 것이다. 그러므로 열정이 있다고
느낄 때는 계속해서 해버리면 된다. 설사 그것이
틀렸어도 멋있지 않아도, 열정만큼 소중한 것은 없다.
열정은 없고 머리만 좋은 사람은 이론으로
정당화하려고 한다. 하지만 그런 것은 아무런 가치가
없다. 물론 열정이나 기세와 비교하면 그렇다는
이야기다. 사람들은 대부분 기세의 중요성을 깨닫지
못한다. 어딘지 냉정하고 상식적으로 판단하려고
한다. 하지만 그런 머리 좋은 판단이 세상의 창조성을
망가뜨리는 경우가 많다고 느낀다. 세상은 열정과
기세를 지닌 사람이 대부분 만들어낸다.

나는 회사를 경영했을 무렵 숫자는 보지 않았다.
숫자를 보고 판단할 수 있는 일부터 정하면
예상 가능한 일만 벌어진다. 창조성이 없다.
무난한 일을 해보았자 그 어떤 두근거림도
느낄 수 없다. 기세는 만들어낼 수 없다. 열정을 지닌
무모한 사람에게만 생겨난다고 생각한다.

그리고 그렇게 탄생한 '기세'를 모두가 느끼고
고양하며 살아감에 감동한다.

誰と生きるか。

누구와 살아갈 것인가.

지난번에 내 고향 아구이초를 기후대학교岐阜大学의
교수님, 지금 함께 프로젝트를 진행하는 건축가와
산책했다. 이런저런 잡담을 나누며 각자의 관점에서
나온 말들에 웃기도 하고 끄덕였다. 그러다 당연한
생각이 하나 떠올랐다. 혼자 같은 코스를 돌았다면
전혀 다른 관점으로 보고 느꼈을 것이라는 점이다.
다양한 고찰을 통해 언어로 발화된 '느끼는 법'에
영향을 받고 그렇게 바라본다. 흥미롭다는 말 그대로
느껴본다. 혼자서는 이렇게 하기 어렵다.

갑작스럽지만 인생의 반려자로 결혼 상대를 고르거나
새로운 연인과 사귈지 정할 때는 정작 들떠서 깨닫지
못하는데, 함께 지내다 보면 혼자서는 보이지 않는 것,
발견할 수 없는 것을 서로 느끼고 발견한다.
혼자 발견하는 기쁨과 묘미도 분명히 있다. 하지만
누구와 있냐에 따라 함께 같은 시간을 보내거나
여행해도 견해나 느낌이 달라진다. 그것은 그것대로
깊어진다. 흥미롭다. 이는 단순히 정보를 알게 되는
것만이 아니다. '이렇게 생각한다'며 다른 사람이
느낀 방식을 공유하고 새로운 관점까지도 알아간다.

학식이 있는 사람과의 여행, 시인과의 산책 등.
반대로 나와 시간을 보내는 사람이 나를 통해 무언가
인생에 조금씩이라도 변화가 생겼는지 궁금하다.

사람은 누구나 안내자다. 이번 산책을 계기로 더욱더
내 고향을 걸으며 느끼고자 한다.

お酒の呑み方。

술 마시는 법.

중국 정부 사람들과 함께한 연회에서 술 마시는 법을
배운 이야기다. 언제나 탄복한다. 그들은 기본적으로
자신의 속도대로 마시지 않는다. 자기 이야기를
하고, 다른 사람의 이야기를 듣고, 그리고 건배한다.
그들에게 술은 이야기를 나누는 도구다. 따라서 다른
사람이 이야기할 때는 자기 멋대로 술을 마시지
않는다. 술을 마시는 자리에 있다는 것은 이야기하고
이야기를 즐기는 시간이라고 생각했다.
그래도 어쨌든 술자리에 있으니 술에 점점
취하게 된다. 이는 대화를 쌓아간 증거다. 술과 함께
그 사람의 사상이나 열정을 마시고 취한다. 그런
상황을 거듭하면서 의사소통과 사고의 공유가
독특하게 완성된다. 조금, 아니 어느 정도 술의 힘을
빌리거나 술의 '취한다'는 효능을 활용해야 조성되는
'분위기'를 의식해 그런 장을 가진다. 일본인에게는
없는 술 마시는 법이다.

이번에는 여성 관료도 함께 술을 마셨다. 술을 마시는
방식은 남성과 전혀 다르지 않았다. 출세하려면 술이
세야 하는 듯했다. 건배는 대화가 끝난 후, 몇 번이고

이루어진다. 그러니 잔이 작은 거다. 단 마시는
술의 도수가 아주 높다.
이는 오키나와의 술을 마시는 방식과 어딘지
비슷했다. 역시 자기중심적으로 술에 거나하게
취하지 않고 기분 좋게 취한 상태에서 마음을 연다.

마지막으로 작은 상식 하나. 윗사람과 건배할 때는
내 잔을 상대방의 잔보다 낮춘다. 술자리에서의
시간이 길어질수록 이 점을 깨달았다. 그러면서
술자리에서 보이는 상하 관계의 실상을 발견했다.
상하 관계를 이해하는지 확인하는 행위로도 보였다.
건배하는 방식, 이거 알아두면 꽤 유용하다.
저는 당신보다 아래, 당신은 위, 당신을 따르겠습니다.
이런 의미가 순식간에 표현되어 뭔가 재미있었다.
술에 먹히지 말라는 표현은 자주 듣지만,
다시 한번 술이 소통 수단이라고 생각했다.
내가 좋아하는 술을 나만의 속도로 마셔도 좋다.
그렇지만 다른 사람과 깊은 관계를 맺으며 '취하지
않는'(거나하게 취하지 않는) 술의 사용 방법을
앞으로도 배우려고 한다.

母に ベートーヴェン。

어머니에게 베토벤을.

아버지가 돌아가신 뒤 시즈오카의 본가에는
시간이 있을 때마다 가려고 한다. 이렇게 말해도
주말 정도지만. 텔레비전만 보는 어머니에게 음악을
듣는 것도 괜찮다고 하자 흥미를 보여, 가전제품
판매점에 함께 가서 CD 라디오 카세트를 산 뒤
CD도 몇 장 샀다. 느낌상 엔카 같은 걸 듣겠지 했는데
역시나 엔카 가수 히카와 기요시氷川きよし의
CD를 샀다. 그래서 이런 것도 좋다면서 피아니스트
후지코 헤밍Fujiko Hemming의 CD를 선물했다.

줄곧 아버지가 계셔서 어머니의 행동은 정해져
있었다. 아버지가 일어나면 일어났고 아버지가
계시니까 식사 준비를 했다. 아버지가 저녁 반주를
마시면 함께 마셨다. 이제 혼자 계신 모습을 보니,
밭일은 계속하지만 왠지 종종 멍하게 계셨다.
지금은 뭘 해도 그 누구에게 어떤 말도 듣지 않는다.
그러니 이번 기회에 스스로 시간을 사용하는
즐거움을 발견하지 않으면 그야말로 뭐든지 상관없게
된다. 그런 의미에서 어머니는 아버지가 항상 보던
〈알프스 소녀 하이디〉만 보지 말고, 어머니가

자신과 마주할 수 있는 무언가를 만드는 편이 낫다.
나는 거기에 음악이 어울리겠다고 생각했다.
둘이서 저녁을 먹는데 어머니는 "그거 듣자."면서
후지코 헤밍의 CD를 틀었다. 아직 밝은 이른 저녁
시간이었다. 밥을 먹다가 어머니가 이런 말을
툭 내뱉었다. "풍경을 보면서 밥을 먹는 일도 괜찮네."
이런 감정은 히카와 기요시의 음악을 들었다면
느끼지 못했을 것이다. 클래식 음악은 어머니 같은
평범한 사람의 마음 곁에도 함께해 준다.

다음 날, 어머니의 라디오 카세트에서는 엔카 가수
요시 이쿠조吉幾三의 음악이 흘러나왔다.
그런데도 자기만의 시간에 대해 고민하다 어쩌면
베토벤 등을 듣기 시작할 수도 있겠다는
느낌이 들었다. 언젠가 대화하다 어머니 입에서
"베토벤은 말이야." 하고 나온다면 정말 흥미롭겠다.
사람은 누구나 마음속으로 음악을 원한다. 그것이
생활의 변화가 불러온 당혹스러움을 잘 채워준다.
어쩌면 어머니와 콘서트홀에 갈 날이 올지도
모르겠다(웃음).

不意の客にも
動じない事務所。

갑자기 손님이 찾아와도

당황하지 않는 사무실.

얼마 전 건축가 나가사카 조長坂常 씨의 회사
스키마건축계획スキーマ建築計画에 놀러 갔다.
최근에 이전했다는 사무실은 멋진 단독주택이었는데
하라주쿠原宿에서 멀지 않은 곳에 자리했다.
사무실을 찾아가자 직원인 듯한 젊은이가 밖에서
저녁 식사 중이었다. 사무실은 직원들이 직접
고치는 상태여서(라고 들었는데) 이전한 지 3개월이
지났는데도 아직 완성되어 있지 않았다(웃음).
내가 찾아갔을 때는 마침 회의 중이었다.
회의도 회의실이 아닌, 아직 공사 중으로 보이는
1층에 책상을 놓고 했다. 간단하게 2층과 3층을
안내받았다. 내부를 둘러보며 생각했다.
'그렇게 치밀한 작업을 이런 어수선한 환경에서도
할 수 있구나.' 역시 우수한 사람은 환경이 어떻든
집중할 수 있구나 싶었다.

생각해 보면 건축 현장은 매우 가혹하다. 밖에서
모기에게 물리면서 육체노동을 하는 시공 작업자들과
싸우며 치열하게 완성해 간다. 진흙투성이,
콘크리트투성이가 되는데도 현장에서 수정하고

지시하는 일은 완성을 위한 치밀한 활동이다. 순간의
판단과 정신적, 육체적 가혹함 속에서 이루어지는
창작은 바로 이 나가사카 씨의 사무실 모습
그 자체였다(웃음). 대단하다는 생각이 들었다.

내가 가장 감탄한 점은 다른 클라이언트도 있는데
옆자리로 안내받아 "저기, 맥주 좀 사와." 하는
상황이었다. 회의를 정리하고 다음 클라이언트와
만나는 게 아니라 회의에 또 다른 회의를 얹어버리는
것이었다. 모든 일이 동시 진행이었고,
클라이언트도 그걸 이해하고 왠지 즐기면서
나가사카 씨에게 의뢰한다.
실제로 우리도 제주 건 홍보로 회의하러 왔는데
우리가 오기 전부터 맥주 같은 걸 마셨다.
빡빡하게 굴지 않고 '나가사카 씨 사무실에서 하는
회의라면 이 정도는 괜찮지' 하는 의식이 있었다.
아무리 취했어도 할 일은 제대로 하는 그들이
정말 대단하다고 생각했다. 어쨌든 그들은 즐거운
상황을 만들면서 실제로는 치밀하게 수행해 갔다.

D&DESIGN은 예정대로 진행된다면 9월에
바쿠로초馬喰町로 사무실을 옮긴다. 갤러리와 작은
D&DEPARTMENT를 병설하고 술도 내놓는 카페도
함께 운영한다. 그렇지 않아도 나는 일할 때 말을
거는 걸 별로 안 좋아하는데 사무실 구석에서 조용히
일하는 와중에 친구가 갑자기 찾아와(가게니까
당연하다) "저기, 나가오카 씨 있어요?" 한다면
솔직히 곤란하다, 하는 이런 이야기를 우리 직원들과
나눈 직후 나가사카 씨의 사무실을 방문했다.
그러니 더욱 엄청난 자극으로 다가왔고 나는
이렇게 절대 못 한다고 생각했다. 그런 엉망진창인
상황인데도 끊임없이 사람들이 모이는 장을 만드는
그들은 역시 인간성이 훌륭할 것이다. 우러러보고
싶다는 마음마저 든다.

갑자기 찾아온 손님은 솔직히 내 계획이나 공간,
기분이 흐트러지니 별로 좋아하지 않는다. 그 상대가
직원이라 하더라도. 하지만 나가사카 씨와 직원들을
보면서 나 이외의 다른 사람들과 조금 더 유연하게
마주해야겠다고 새삼 생각했다.

바쿠로초에 새롭게 마련한 사무실은 디자인 분야가
독립되어 있다. 그렇지만 매장도 겸하기 때문에
역시 저녁에는 일을 정리하고 갑자기 찾아온 손님과
술을 마실 수 있는 정도의 감각으로 운영해야겠다고
각오한다(웃음).

公開日。

공개일.

SNS나 웹사이트로 정보를 전할 때 다들 공지 시점이
제각각이 되지 않도록 '공개일'을 정한다.
나는 그걸 안 좋아해서 대부분 먼저 공개해 버린다.
물론 공개일을 맞추는 이유는, 따로따로 공개하면
알기 어렵다, 고객 센터에 폐를 끼친다, 비밀이다,
강한 인상을 주기 위해서다, 복수의 사람들을 위해
공평성이 필요하다 등 다양할 것이다.
하지만 우리처럼 100명 정도밖에 안 되는 회사라면
그런 거 아무래도 상관없다. 또한 지금 같은
SNS 시대에 정보를 제어하려 들다니 한편으로는
난센스라고 할까, 멋없다. 그래서 나는 신경 쓰지 않고
마음이 내킬 때 트위터, 지금의 X 같은 곳에 툭 하고
올려버린다.

가령 d시즈오카점을 하마마쓰시浜松市 밋카비三ヶ日에
만들자는 이야기가 나온다. 이것도 분명
공개하면 안 되는 정보다. 또한 본점을 아이치현
히가시우라초東浦町로 옮길 가능성이 높다는 이야기도
절대 하면 안 된다. 반드시 비밀이다.《d design travel》
발행이 1년에 한 번이 될 거라는 사실도 절대로

이야기하면 안 된다. 하지만 다 안다. 게다가 우리에게
관심을 가지는 사람들의 숫자조차도.

내가 먼저 공개한 내용을 듣고 "아, 나가오카 씨,
또 말해버렸잖아." 하고 쓴웃음을 짓는다면
그걸로 족하다. 그 정도로 가볍게 생각하지 않으면
대기업처럼 미묘해진다. 거래처에 폐를 입힌다,
입점한 곳에 민폐를 끼친다 등 여러 사정이야
있겠지만, 공개일 따위 아무래도 괜찮다.
'뭔가 그렇게 된다던데' 하는 감각, 재미있지 않은가.

오키나와점이 9월 2일에 이전해 문을 연다. 이것도
이전하는 곳인 플라자하우스PLAZA HOUSE와
'정보 공개일'을 정했다. 그런데 그 정보 공개일을
정하는 기밀 회의 날에 나만 공개했다. 아마
다들 모를 것이다. 대체로 그렇다.
다들 대기업처럼 움찔움찔해서는 안 된다(웃음).
작은 조직, 개인이라면 그런 작음이 최대의 개성이다.
그런 이유로 d news aichi agui의 매장 오픈일이
좀처럼 정해지지 않는다는 걸 공개한다(웃음).

목표 따위는 정하지 않아도 매일의 모습을 공개하면
된다. 목표를 정하면 서둘러야 한다고 생각하게 된다.
서둘러서 잘되는 일 하나 없다.

クラファンの
コツは
ありません。

크라우드 펀딩의 비결 따위는 없다.

진행하는 크라우드 펀딩마다 목표 금액을 달성했다.
그러다 보니 그 비결을 알려달라는 질문을 자주
받는다. 답을 먼저 말하자면 비결 따위는 없다.
굳이 꼽자면 진심을 다해 한다는 점이다. 진심으로
달성하고 싶다면 이 방법 저 방법 다 동원해야 하고
매일, 매시간, 매분, 그 생각이 줄곧 이어질 것이다.
그러니 얼마든지 SNS에 그 마음을 몇천 번,
몇만 번이나 반복해서 올리고 설명할 수 있다.

나는 고졸 학력에 머리가 나쁘다고 오히려
대놓고 말한다. 스스로도 강하게 자각한다. 따라서
열심히 기억하려고 노력하지 않아도 기억하게 되는
사람하고만 무언가를 하려고 한다. 열심히 외울
능력도 체력도 없기 때문이다. 그리고 이런 내가
기억하는 사람과는 자연스럽게 궁합도 잘 맞는다.
이는 동물적인 감각이랄까, 본능이다.
머리가 좋은 사람은 소통도 잘한다. 그런데 나는
소통도 잘 못하고 서툴다. 그러니 더 동물적으로 한다.
물론 알기 쉽게 설명해 달라는 요구를 받을 때도 많다.
그런 프로젝트는 나와 맞지 않으므로 바로 그만둔다.

다시 말해 '궁금함'이 나에게는 정말 중요하다.
그런 '궁금함의 센서를 갈고 닦는' 노력을 중요하게
여긴다. 궁금하면 역시 행동하면 된다. 그뿐이다.
이를 게을리하면 노력하지 않는다는 말과 다름없다.
게으름뱅이라고 생각한다.

크라우드 펀딩은 자신이 진심으로 하고 싶은 일을
모두에게 제안하는 행위다. 거기에는 내가 진심으로
하고 싶다는 마음이 없으면 할 수 없다. 그러므로 늘
나는 'all or nothing'이라는 코스로 크라우드 펀딩을
한다. 기한이 되어 그때까지 모인 만큼 지원금을
사용한다는 일반적인 코스가 아니다. 1엔이라도
목표 금액에 도달하지 않으면 그대로 끝나는 코스다.
그 이유는 애초에 금액 달성이 큰 목표가 아니기
때문이다. 목표로 삼은 일의 실현에 모든 표를 받고
싶다. 그렇게 되려면 그 목표를 향한 '나의 마음'이
얼마나 진심인지 전하는 방법밖에 없다. 이런 이유로
크라우드 펀딩의 비결은 없다.

ラグジュアリーと
プレミアムは
まったく違います。

럭셔리와 프리미엄은

완전히 다르다.

라디오 에르메스ラジオエルメス[20]에 나가게 되었다. 주제는 '럭셔리'다. 에르메스의 수석 디자이너 베로니크 니샤니앙Veronique Nichanian의 'ABC북ABC-book'이라는 기획으로, 여러 분야의 사람이 에르메스에 빗대어 'A'에서 'Z'까지 무언가를 이야기한다고 한다. 그런데 하필이면 나는 'L'로 '럭셔리luxury'를 맡았다. 아마 기획자 이토 소켄伊藤総研 씨의 심술 덕이다(웃음). 방송 대본의 내용을 여기에 쓰면서 정리하려고 한다. 먼저 첫 번째 질문이다. "나가오카 씨는 럭셔리라는 말을 어떻게 인식합니까?" 일본 사전에서 럭셔리라는 단어를 찾아보았다. "사치하는 모양. 호화로운 모양. 또는 사치품. 고급품." 이렇게 나와 있었다(웃음). 그렇다면 프리미엄premium은 무엇인지 궁금해진다. 일본에는 '럭셔리'한 물건이나 제작자에 관한 이야기가 엄청 많은데 나는 사전의 뜻을 보고 역시 일본인은 처음부터 럭셔리를 오해하고 그것을 만드는 것조차 서툰 민족이라고 생각했다. 한편 '프리미엄'은 아마 일본인이 선호하고, 그것을 만드는 일도 좋아한다. 일단 먼저 '럭셔리'와 '프리미엄'의 정리가 필요하겠다. 프리미엄은

브랜드를 만드는 방법의 이야기다. 마케팅을 제대로
진행해 경쟁하는 대상과 차별화해 가는 과정에서
형성되는 위치를 말한다. 럭셔리는 이런 점을
전부 건너뛴다. 고객과 경쟁 등은 염두에 두지 않고
자신들의 세계관, 디자이너의 세계관을 내세운다.
오직 하나. 이런 것과 같다. 그러니 압도적인 무언가가
없으면 럭셔리라고 부르지 않는다.

일본인은 세계적으로 보아도 안목이 높은 민족이라고
생각한다. 그러니 분명 럭셔리를 만들 수 있다. 그런데
애초에 대량생산이 목적인 매스 브랜드mass brand
만들기를 선호하고 잘했으니 럭셔리 만드는 법은
잘 모른다. 분명 어려울 것이다. 외국의 '럭셔리
브랜드' 만드는 법을 아무리 따라 해봤자 회사의
체질이 바뀌지 않으면 만들 수 없다. 자동차 브랜드
렉서스レクサス조차 실은 럭셔리 브랜드가 아니다.

이상한 표현이라 맞는지 약간 자신이 없지만,
렉서스는 도요타의 프리미엄 브랜드라고 생각한다.
압도적인 무언가가 있을 텐데 능숙하게 보여주지
못한다. 그렇다기보다 역시 일본인은 태생이 그러니

럭셔리의 실전은 어렵다고 생각한다. 그러고 보니
롱 라이프 디자인도 럭셔리를 빗댔다. 나도 강연
등에서 '독창적'이라든지 '경쟁하지 않는' 같은 표현을
롱 라이프 디자인과 포개어 자주 이야기한다.
프리미엄 상품은 마케팅이나 위치에서 비롯된다.
그러므로 늘 전후좌우에 알기 쉬운 비교 대상이
존재한다. 아주 저렴한 브랜드가 등장하면 그 위치
균형이 무너진다. 그때 럭셔리를 고려하면
누구나 판단하기 쉽도록 품질 개선 등의 노력에
힘쓰는 대신 세계관을 철저하게 대입해 가격을
엄청나게 올린다. 아, 첫 번째 질문에 이렇게나 많이
썼다. 나는 럭셔리란 압도적인 가치와 그것을
보여주는 방식이라고 생각한다.
그러니 '사치품'이라는 뜻과는 다르다.
럭셔리는 자주 가격 이야기로 변질되어 사치품이라는
소리를 듣지만, 가격이 싼 럭셔리도 있다고 생각한다.
그런데 일본인은 분명 그렇지 않다고 말할 것이다.
'압도적인 세계관'을 지녔지만 가격이 저렴한 물건도
있는데 럭셔리란 처음부터 '호화로운 모양'이라는
말을 듣는다. 가격 등에 얽매이지 않고 그 본질을

보면 이건 값이 싸지만 럭셔리일지 모르겠다는
생각이 드는 물건도 꽤 있다.

가령 교토에서 수공예 차통을 제작하고 판매하는
노포 가이카도開化堂는 럭셔리 브랜드라고 생각한다.
가격은 조금 비싸다. 그렇다고 살 수 없을 정도는
아니다. 게다가 철저한 완성도와 경년 변화를
즐길 수 있도록 제안한다. 몇십만 엔도 하지 않는다.
그리고 보면 페라리와 렉서스의 차이는 페라리를
만드는 사람이 장인이라는 점이다.

에르메스도 결국은 가죽 세공을 하는 전통 공예
브랜드다. 일본에도 전통 공예는 많다. 하지만
그것을 럭셔리 브랜드까지는 끌고 가지 못한다.
렉서스는 대량생산을 위해 럭셔리 층이 좋아할 만한
광고 표현을 한다. 그런데 페라리는 광고 등은 (거의)
하지 않는다. 그리고 장인 공방으로서의 공장을
홍보에 활용한다. 이런 미온함이야말로
렉서스가 럭셔리가 될 수 없는 부분일 것이다.

아, 오늘은 이 정도로 끝내야겠다.

아니, 근데 역시 계속 써야겠다(웃음).

이번에는 '럭셔리란 무엇인가'로 이야기해 보자.
베로니크 니샤니앙의 질문을 정확하게 옮겨 쓰면
다음과 같다. "럭셔리라는 말로는 무엇도 정의되지
않고 큰 의미도 없는데 이에 대해 나가오카 씨는
어떻게 생각하나요?" 이것이 방송의 진짜 주제다.
이는 압도적이기 때문이라고 생각한다. 유사품이
존재하지 않는다. 정의를 내리는 일은 프리미엄에서
한다. 럭셔리는 매우 압도적이어서 비교할 수 없다.
질문에서 '큰 의미가 없다'는 말을 다르게 표현하면
'너무 압도적'이라는 말이 될 것이다.
럭셔리라고 여겨지는 브랜드는 본래 럭셔리를
목표로 삼지 않으며, 그런 대상도 의식하지 않는다.
자신들의 추구밖에 없다고 생각한다. '의미 따위
없다'는 말은 여기에서 온다. 초월하는 것이다.
에르메스의 쇼윈도를 디자인하는 사람과 만난 적이
있다. 중국 오지에서 전통 조형을 만드는
사람들이었다. 에르메스는 그들을 찾아내 일터를
제공하고 정신이 아득해질 정도로 세심한 수작업을
인정한다. 하지만 그런 세세한 정보는 일절 공개하지
않고 아마 공개할 마음도 없다. 이를 홍보적인

면에서 제어하는지는 나도 모른다. 그런 세속적인
일은 아무래도 좋고 더 본질적인 모노즈쿠리에 관해
이야기하자. 이런 감각이라고 생각한다.

교토의 일본차 전문점 잇포도차호一保堂茶舖는
"이 포장지 디자인은 누가 했나요?" 하는 등의
질문에는 전혀 답하지 않는다. 브랜드를 구성하는
요소에 그런 정보를 넣고 싶지 않아서라고 한다.
보통은 그 디자이너가 세계적으로 유명하면
홍보 가치가 충분히 있다고 여긴다.
그런데 그렇게 이용하지 않는다. 에르메스의 자세,
앞서 이야기한 베로니크 니샤니앙의 '큰 의미도
없다'라는 말은 '그런 거 아무래도 상관없다'라는
감각이라고 생각한다.

또 하나, 이런 질문을 받았다. "가치를 잃지 않고
사람들이 오랫동안 필요로 하는 '물건'은 무엇을
갖추었나요? 겉모습 중시의 사치품이 아니라 '럭셔리'
그 너머에 있는 가치와 의식이란 무엇인가요?"
최종적으로는 '마음'이라고 생각한다. 형태가
아름다운 물건이 완성되는 순간이나 아름답다고

느끼는 순간을 두고 건강한 종교를 지녔으니
나올 수 있었다고 말한다. 그리고 현대는 아름다운
물건을 만들어내기 어려운 시대라고도 한다.
감동은 거저 생기지 않는다. 어떤 사람은 짓궂게
이렇게 말했다. "감동에도 돈이 든다." 즉 공부하지
않으면 자신의 감동 센서는 작동하지 않는다.
자신과 사회의 좋은 상태에 기반해 내 눈으로
아름다운 물건을 끊임없이 본다. 돈과 시간을 들여
'자기 감동의 전제'를 구축해 독자적인 센서를
개발한다. 그 결과 다른 사람이 감동하지 않을
평범한 물건에도 감동한다.

가치는 보통 누군가가 부여한다. 마쓰다이라
후마이松平不昧[21]가 만든 등급에 맞추어 '아, 그렇구나'
깨달아가면서 스스로 감동을 공부한다. 럭셔리를
알아보는 사람에는 두 부류가 있을 것이다.
첫 번째는 진짜 많은 물건을 보고 경험한 결과,
물건에 대한 안목이나 감동의 센서가 완성된
진짜들끼리(만드는 쪽, 구입하는 쪽 각각) 서로 만남을
이루고 손에 넣기 위한 진짜 눈을 가진 사람들이다.
또 다른 하나는 그런 사람들의 영향을 받아 동경하고

목표로 삼는 사람이다. 후자는 아마도 고상하지는
않을 것이다. 그러니 알기 쉬운 편이 낫고, 알기 쉽지
않으면 '럭셔리 느낌'을 받지 못한다. 차도 그렇다.
자동차 내장의 본질을 추구하기보다도 알기 쉽게
'다른 사람과 다른 상태'를 만들고 싶어 하는 사람이
이에 속한다.

럭셔리란 다름 아니라 순수한 세계라고 생각한다.
야나기 무네요시는 말했다. "돈이 없어도 사라."
민예에서 말하는 '직감'을 뜻할 것이다.
물건과 사람의 눈 사이에 방해물을 놓지 않는다.
얼마일지, 집에 과연 들어갈지 등 말이다.
물건은 진짜와 가짜로 자주 표현된다. 진짜는 있다고
생각하지만, 진짜를 의식한 물건도 있을 것이다.
그리고 보통의 물건도 있으며 가짜도 있다.
진짜라지만 무엇을 보고 진짜라고 할 수 있을까?
한 잡지가 '진짜를 지니자'라는 특집을 기획했다고
해보자. 그 잡지에서 '이것은 진짜'라고 하면 사람들은
진짜라고 여긴다. 진짜는 정의하기 어렵다.
하지만 진짜는 있다. 이는 몇 가지 벽을 넘은 사람이

아니면 논할 수 없는 세계라고 생각한다.
나 같은 사람은 전혀 알 수 없다. 그러니 그런
세계와는 잘 맞지 않는다. 그렇더라도 '진짜'는 알고
싶어, 다른 사람이 정한 기준이 아닌 '시간'의 경과로
보여주고 싶었다. 그것이 '롱 라이프 디자인'이다.
시간이 증명하는 좋은 것. 시간이니까.
누가 뭐라고 해도 100년 지속된 모노즈쿠리는
역시 대단하다. 럭셔리는 이런 시간까지
품는다고 생각한다.

뭐, 아무래도 좋지만(웃음), 나는 프리미엄은
만들어낼 수 있어도 럭셔리는 만들어낼 수 없다고
생각한다. 어떤 의식으로 조건이 상당히 쌓여서
일어나는 현상과 같다. 맑은 날을 사람이 만들어낼
수 없듯이. 그리고 럭셔리의 가치를 느끼는 사람도
갑자기 만들어낼 수 없다. 그것을 따라 하는 일은
얼마든지 할 수 있을지 몰라도 말이다.
일본에도 웬만해서는 따라 할 수 없는 문화,
모노즈쿠리가 있다. 하지만 안으로 감추는 일본의
스타일과 해외의 럭셔리 비즈니스는 역시 전제가

다르다. 그러므로 일본식 럭셔리를 추구한다면
일본만의 것을 생각해 가야 한다. 그러니 일본에
럭셔리 브랜드는 (만들어낼 수) 없다(웃음).

이렇게 정리한 뒤 d일본필모임 구성원과도
이 내용에 관해 이야기했다. 거기에서도 이런저런
생각을 했다. 럭셔리는 역시 건강하고 욕구가 없고
건전하고 품질이 좋으면서 약간은 '비즈니스'의
냄새를 풍긴다는 것이다.
가령 모차르트 등은 궁정 음악가로 어디까지나
궁정에서 의뢰받아 작곡했다. 그런데 베토벤은
궁정에 속해 있지 않았다. 곡을 제공하고(바치고)
그 보답으로 돈을 받는다는 묘한 일을 했다.
이것이 바로 럭셔리지 않을까.
이렇게도 생각했다. 납기를 지키는 것은 프리미엄,
지키지 않는 것은 럭셔리(웃음). 자부심을 가지고
만든 메밀국수 면이 다 떨어지면 영업을 끝내는
메밀국숫집은 약간 럭셔리하다. 자신의 속도가
있으니 롱 라이프 디자인으로도 존재할 수 있다.
소비되지 않는 구조가 마련된, 가령 절대적인

무언가가 바탕에서 지지하는 것은 럭셔리에
속할 것이다. 이런저런 생각을 하며 애초에 '언어'로
바꾸는 일 자체가 럭셔리하지 않다고 느꼈다.
설명해서 이해시키는 일이 필요하지 않을수록
럭셔리지 않겠는가. 그런 세계에 살면 일일이
설명할 필요가 없다. 이와 같은 공감의 관계성이
없으면 럭셔리한 상태가 되지 않는다.
럭셔리와 롱 라이프 디자인은 공통점이 많다.

コロナから学ぶこと。

코로나를 통해 배운 것.

11월 1일부터 코로나19 확산으로 시행되었던
제한이 해제된다고 한다. 그래서 새삼 생각했다.
코로나로 시행된 제한에서 무언가 살리고 배울 점이
없을까? 술꾼인 나는 밤에 술을 마실 수 없어
참 괴로웠다. 그런데 한편으로는 마지막 주문이
밤 8시여서 실은 좋았다.
나는 밤 9시에 가게에서 쫓겨나면 집에 가서도
술을 마셨다. 이것도 나쁘지 않다고 생각했다.
철저하게 입을 헹구고 손을 씻는 일은 그대로
계속하면 감기를 예방할 수 있다. 가게 입구에 있는
소독제는 손에 사는 피부 상재균을 죽일 우려가
있으므로 없애면 된다. 버스나 공항 등의 소독은
횟수를 조금 줄이더라도 계속하면 좋을지 모른다.
테이블 간격 벌리기는 영화관 등을 경영하는
사람에게는 이익이 반으로 줄어 힘들겠지만,
앞으로는 자리 간격을 이전보다 조금 더 벌리는
배열 등이 나와 거리를 두는 습관 등을 들여도 좋겠다.
포장은 무조건 쓰레기가 나오므로 집에서 미리
그릇을 챙겨 가져가는 습관이 이번 기회에 아예
자리 잡혀도 재미있겠다.

우연히 발견해 들어간 '한 팀씩 들어가 물건을 사고 계산하는 구조의 작은 가게'는 결국 가게 계산대에 줄을 서야 하는 가게들보다 느긋하게 물건을 살 수 있어 좋았다. 계산대 아르바이트 직원도 마음이 조금은 편할지 모른다. 가게를 예약하는 일을 더 확산해도 좋겠다. 몇 시에 오는 사람이 누구인지 사전에 알면 접객도 약간 달라진다. 가게가 아닌 곳 가령 광장이나 강둑 등에서 마시거나 먹는 일도 쓰레기 문제나 소음에 관한 매너만 잘 지키면 탁 트여서 좋다. 외부 좌석부터 채워지는 가게 느낌도 좋아한다.

나는 전보다 직접 요리하는 일이 늘어났다. 그 결과 좋은 요리 도구에 욕심이 생겼다. 집에서 지내는 시간이 늘면 거기에서 사용하는 물건의 질을 높이고 싶어진다. 그것도 좋은 일이다. 내 손으로 직접 요리하면서 집에서 친구와 식사하고 술을 마시는 일이 꽤 늘었다. 음식점을 경영하는 사람은 쓸쓸하겠지만, 주문 판매까지 포함해 '집에서 모두 함께 먹는 일'은 정말 좋다.

먹는 이야기만 잔뜩 썼지만, 집 쓰레기가 상당히

늘었다는 점까지 고려해 생각할 계기로 삼고 싶다.
그렇지만 역시 악수나 포옹은 하고 싶다. 시간도 자리
간격도 여유를 가지는 습관이 들면 참 좋겠다.

僕の原稿。

나의 원고.

나는 내 원고를 남이 고치면 싫어한다.

특히 더 싫은 건 이렇게 쓰면 더 알기 쉽다, 한자를 잘못 썼다는 등 아주 기초적인 점을 지적하는 것이다(웃음). 뭐 기초가 틀렸으니까 고치는 게 당연하지만, 나는 늘 이런 마음가짐으로 쓴다.

'실제로 생각한 점을 내가 말하듯이 쓴다.' 그러니 아무래도 초고도 쓰고 싶지 않고 수정은 더 하고 싶지 않다. 알기 쉽게 쓸 마음도 없다. 틀렸다 해도 전달되는 게 더 중요하다고 믿기 때문이다.

종종 글은 남는다는 말을 듣는다. 하지만 몇 번이고 수정하다 녹초가 된 기분이 글에 녹아 남는 것을 나는 훨씬 싫어한다. 말하듯이 쓴다는 말은 당시의 기분 그대로 쏟아내듯이 쓴다는 말이다. 자주 오탈자가 나오고, 쉼표를 계속 찍고, 문장이 길어져 읽기 어려워진다. 그래도 쏟아낸다는 데 의미가 있다. 글자 따위 틀려도 나는 개의치 않는다.

오히려 '나가오카 씨, 또 글씨 틀렸네.' 하며 대수롭지 않게 생각해 주면 좋겠다. 어쨌든 그 글을 쓸 때 나가오카가 어떤 상태였는지를 느끼면서 내용을 마주하기를 바란다.

내 원고를 고치면 나는 글을 쓰는 사람이 아니라면서
수정을 단호하게 거절한다. 그리고 이름을 내걸고
서명으로써 쓰는 글이므로 그냥 내버려두었으면
좋겠다. 편집업에서나 미디어로서 책임 있는 위치에
있는 신문, NHK 등은 어쩔 수 없이 수정하는 일도
생길 것이다. 그건 그렇다 쳐도 특히 사내에서
수정하면 도대체 왜 저럴까 하는 생각이 든다.
회사 대표가 쓴 글에 틀린 글자가 많은데 아무렇지
않냐며 한 소리 할 듯하지만, 나는 내 마음을 쏟아내는
일만으로도 버겁다. 정확하고 알기 쉬운 글을
염두에 두면 나다운 언어를 만들어낼 수 없다.
나는 학력 사회에서 살고 있지 않음을 자각한다.
학력 사회에 살거나 의존하는 사람들은 글에 틀린
부분이 있으면 부끄러워한다. 하지만 나는 그런
세계에 살지 않으므로(정확하게는 살지 못했다)
그런 기초보다도 '나다운 것'을 추구하는 편이
살아남는 데 아주 중요하고 필요하다.
그러니 앞으로도 오탈자에 쉼표도 많이 찍으면서
솔직하게 그대로 아무것도 첨가하지 않고
써 가겠습니다.

僕は暴走族を見かけると
「やってるなみ」と思います。
彼らは「若い」のです。

나는 폭주족을 발견하면

'오, 좀 하는데.' 생각한다. 그들은 젊다.

나는 폭주족을 발견하면 '오, 좀 하는데.' 하고
생각한다. 시끄럽다든지 어지간히 좀 하라는 생각은
들지 않는다. 물론 피해를 주는 행동이니 하면
안 된다. 그런데 다들 짐작하겠지만, 젊으니 어쩔 수
없다. 에너지가 남아돈다. 도덕심보다 발산하고 싶은
마음이 앞선다. 아예 엉망이 되어버리라는 듯 군다.
그러다 때로는 큰일이 벌어질 수도 있다.

어른이 아무리 혼내도 들으려고 하지 않는 녀석들.
그들은 젊다. 좋다/나쁘다 같은 흑백논리는 한쪽에
내팽개쳐둔다. 어쨌든 나쁜 마음은 없고 젊어서
그렇다. 젊음은 그런 거라고 생각한다. 나도 어른이
된 지금 과거 10대에 저질렀던 일을 떠올리면
인간으로서 참 부끄러워진다. 많은 어른과 사회에
민폐를 끼쳤다. 가정재판소에도 여러 번 불려 갔다.
하지만 온화한 부모님과 어른들이 지켜보는
가운데 스스로 자기가 저지른 일과 마주할 수 있는
'상태'가 되어 갔다. 이것이 '어른이 되는 것'이며,
'어른'은 그렇게 지켜보는 사람들이라고 생각한다.
젊음을 지닌 이들을 관대한 마음으로 바라보는 사람.

그런 어른을 조금이라도 만났기에 우리는 어른의
계단을 다소 헛디디면서도 올라가 지금에 이르렀다.
모르는 사이 조용히 함께한 어른들이 있었던 것이다.

상점가 셔터에 스프레이로 낙서하는 일도,
스케이트보드를 타다가 공공재를 망가트리는 일도
해서는 안 된다. 물론 그들도 모르지는 않을 테다.
하지만 그 이상으로 젊음에서 오는 기세가 있다.
민폐를 끼치라는 말이 아니다. 젊음에서 빚어지는
잘못이라는 것이다. 예순이 다 된 나는 그런 경험도
했기에 왠지 그들을 일방적으로 몰아붙일 수 없다.
엄하게 혼내고 싶을 때도 당연히 있다.
그렇지만 어느 정도 건전하다고 할 수 있는 반항기는
역시 얼마간 거치는 편이 낫다고 생각한다.
젊기 때문에 할 수 있는 일은 많다. 어른이 어른의
사회에서 할 수 있는 일과 똑같이, 아니 어쩌면
그 이상. 그렇게 생각한다. 폭주하지 않으면 젊은이가
아니다. 이른이 된 여러분, 젊은이의 그런 젊음에서
빚어지는 다양한 일을 따뜻하게 지켜보아 줍시다.
그렇지 않으면 미래는 재미없어지니까요.

友だちの 友だち。

친구의 친구.

어느 날 아침, 중국 지인의 소개로 차 도매점에 갔다.
상당히 이른 아침인데도 우리를 위해 가게 문을
열어주었다. 중국차를 대접해 주고 아침밥도
주문해 주었다. 나중에 동행한 호우ホウ 씨에게 물었다.
"그 사람은 왜 우리한테 이렇게까지 친절하게
해주나요?" 그러자 이렇게 대답했다.
"친구의 친구니까요. 나가오카 씨도 친한 친구로부터
내 친구가 놀러 가니까 잘 부탁한다는 말을 들으면
이것저것 신경을 써주지 않겠어요?" 이 말을 듣고
나도 분명 그럴 거라고 생각했다.

인생 53년째다. 물론 그런 일은 수도 없이 많았다.
하지만 이제 와서 새삼 이런 경험을 하니
'친구의 친구는 그런 존재지.' 하는 생각이 들었다.
이는 어떤 면에서 교토의 사고방식과 아주 비슷하다.
그리고 도쿄에서는 꽤 희박한 일이지 않을까 싶다.
이렇게 썼지만 지역은 관계없다. 사람의 문제일 테니.

친구의 친구를 소중히 하는 일로 친구와의 관계가
더 깊어진다. 이런 방식으로 넓어지는 관계나

상황은 참으로 건전하다. 이렇게 생각하고 느꼈다.
당사자인 친구가 없는데도 그 친구의 친구와
밤새도록 술을 마신다. 정말 이상하지만 참 좋다.
자신의 소중한 친구를 맡길 수 있는 친구.
그런 사람이 되고 싶다.

나가오카 겐메이라는 사람

1965
~

훗카이도北海道 모로란시室蘭市에서 태어났다. 1968년에 일어난 도카치오키지진十勝沖地震으로 집이 붕괴해 아버지가 근무하는 신일본제철新日本製鐵의 지사인 아이치현 나고야제철소로 대피해 그곳으로 아버지가 전근한다. 세 살부터 아이치현 지타군 아구이초로 이주해 살았다(현재 d news aichi agui가 있는 동네).

1975
~

초등학교에 신임 선생님으로 부임한 이토 요시카즈伊藤義和 선생님이 본명 나가오카 마사아키長岡賢明를 나가오카 겐메이로 잘못 부른 일을 계기로 그때부터 자신을 겐메이라고 소개하며 이름을 가타카나로 표기하기 시작했다(고등학교 3학년까지 시험 채점은 답안용지 성명란에 일단 크게 가위 표시가 쳐지면서 매겨졌다). 중고등학교 때 아르바이트로 번 돈은 도쿄 하라주쿠의 미용실 'SASHU'에서 머리 비용과 교통비로 탕진한다.

1985
~

고등학교 졸업 후 나이와 경력을 속이고 분쿄구 혼고산초메에 있던 인쇄 회사 '호쿠토샤기획실北斗社企画室'에 입사한다(이후 서른두 살 때 이 회사가 있는 혼고산초메 지역에 디자인 회사 '드로잉앤드매뉴얼DRAWING AND MANUAL'을 설립한다.

1990
~

도쿄에 있던 몇몇 디자인 사무소를 거치며 좌절해 고향인 아이치현으로 피신한다. 커피집에서 조리부 정직원으로 일하며 쉬는 시간에 제작해 응모한 공모전에서 준그랑프리를 수상한다. 이를 계기로 초등학생 때부터 동경하던 '일본디자인센터日本デザインセンター'에 입사한다. 하라 켄야 씨와 '하라디자인연구소原デザイン研究所'를 창설한다. 전체 직원 가운데 혼자 휴대전화가 있었다. 재직 중에 '주식회사고고쿠쇼株式会社広告省'를 설립했다 해체한다.

1997
~

혼고산초메에 드로잉앤드매뉴얼을 설립한다. 나중에 히시카와 세이이치, 이노 게이코와 함께 움직이는 그래픽 디자인 전시회 〈모션 그래픽스MOTION GRAPHICS〉를 진행한다. 전시는 2000년까지 4년 동안 이어졌다.

2000
~

사무실 이전을 계기로 롱 라이프 디자인을 주제로 한 매장 형식의 활동체 'D&DEPARTMENT PROJECT'를 발안해 회사를 꾸린다. 마흔일곱 개 도도부

현에 한 곳씩, 그 지역에서 오랫동안 이어지는 물건을 소개하고 판매하는 장소를 만들겠다는 목표를 세우고 도쿄, 오사카, 홋카이도에 매장을 연다. 텔레비전 방송 '정열대륙情熱大陸'[22]과 '방과 후 수업 어서 오세요 선배님課外授業 ようこそ先輩'[23]에 출연한다.

2005
~
일본디자인커뮤니티日本デザインコミュニティー 최연소 회원이 되어 아트북 전시 〈DESIGN BUSSAN NIPPON〉을 기획해 백화점 마쓰야긴자에서 개최한다. 그 후 시부야 히카리에 8층에 일본 첫 토산물 뮤지엄인 d47뮤지엄을 설립하고 운영하며 지속 중이다. D&DEPARTMENT 매장을 나가노, 가가와香川, 가고시마鹿児島, 후쿠오카, 시즈오카, 야마나시山梨 등에 열었다. 꼼데가르송과 '굿디자인숍GOOD DESIGN SHOP'을 설립해 도쿄, 런던, 파리, 뉴욕에 문을 열었다. 『디자이너 생각 위를 걷다』를 출간하고 텔레비전 방송 '가이아의 여명ガイアの夜明け'[24]에 출연한다.

2008
『디자이너 함께하며 걷다』 출간.

2009
『디자인하지 않는 디자이너』 출간.

2010
~
마이니치디자인상을 수상한다. 일본 마흔일곱 곳의 개성을 소개하는 여행지 《d design travel》을 고안해 창간해 마흔일곱 개 도도부현이 각각 담긴 마흔일곱 권의 잡지 출간을 목표로 삼았다. 초대 편집장이 되어 두 달 동안 그 지역에서 지내며 신중하고 정성스럽게 그 지역다운 장소만을 선정해 한 권의 책으로 정리했다. 1960년대 일본에 창업한 기업의 당시 상품으로 브랜딩한 60VISION을 고안하고 가리모쿠60 등을 탄생시킨다. '닛케이 스페셜 캄브리아 궁전: 무라카미 류의 경제 토크 라이브日経スペシャル カンブリア宮殿 ~村上龍 の経済トークライブ~'[25]에 출연한다.

2015
중국에 D&DEPARTMENT 황산 비산碧山점, 한국에 서울과 제주점을 연다.

2020
~
D&DEPARTMENT 후쿠시마福島점, 아이치점을 연다. D&DEPARTMENT의 새로운 업태인 'd news'를 고향 아이치현 아구이초에 크라우드 펀딩으로 자금을 조달해 개업한다. 플라스틱 제품을 평생 사용할 물건으로 재정의하는 '롱 라이프 플라스틱 프로젝트ロングライフプラスチックプロジェクト'를 고안해 몇 곳의 플라스틱 제조사와 사업을 전개하기 시작했다.

2025
~

'd news okinawa'를 숙박업으로 개업. 세 개의 객실 가운데 한 객실로 이주한다. 일본 전국에 있는 D&DEPARTMENT와 적극적으로 상품 개발에 임한다. 100엔 숍과 협업해 '롱 라이프 디자인' 코너를 전개한다. '롱 라이프 프로젝트'를 시작해 수많은 롱 라이프 디자인 상품을 보유한 제조사와 운동을 전개한다. 이 내용을 쓰는 시기는 2023년 7월이므로 이것은 '미래 예상'이다.

《나가오카 겐메이의 메일》 담당자가 쓰는 이야기

《나가오카 겐메이의 메일》은 2012년에 시작되었습니다.
그해는 동일본대지진東日本大震災이라는 상상을 초월한
재해를 경험한 다음 해로, 원자력발전소가 일시적으로
가동이 모두 중단되고, 소비증세법²⁶이 성립했으며,
미공군 운송기 V-22 오스플레이가 오키나와에 배치되는 등
가치관의 전환기가 도래한 무렵이었습니다.
그런 시대 상황에서 우리에게 한 통의 문의 메일이 왔습니다.
나가오카 씨의 친구인 요시카와吉川 씨에게 받은 연락으로,
나가오카 씨가 유료 메일 매거진을 하고 싶어 하는데
한번 만나보지 않겠냐는 내용이었습니다. 정말 그런 일이
가능할까? 반신반의하면서, 뙤약볕이 내리쬐는 무더운 날
땀을 뻘뻘 흘리며 D&DEPARTMENT 도쿄점으로 이어진
길을 걸었던 기억이 지금도 선명하게 떠오릅니다.

만나자마자 나가오카 씨가 말했습니다.
"돈을 내서라도 깃고 싶어 하는 물건이나 활동이 많이
있는데, 그런 가치를 스스로 제공하고 싶어요.

그걸 메일 매거진으로 실현할 수 없을까요?"

"합시다!" 이렇게 해서 나가오카 겐메이의 메일 팀이
결성되었습니다.

메일 매거진 자체의 방향성은 요시카와 씨가 담당 편집자를
맡고 디자인 활동가 나가오카 겐메이 씨가 일상에서
느끼는 사고와 진행 중인 프로젝트에 관해 일주일에 한 번
전하는 내용으로 기획했습니다. 지금이야 정기 구독을 통한
디지털 콘텐츠 서비스 제공이 일반적이지만, 당시는 선행
사례도 적어 완전히 밑바닥에서부터 시작해야 했습니다.
매주 원고가 들어오면(물론 마지막의 마지막에 들어올 때도
있습니다!) 정해진 날짜에 독자에게 전하는 일은 지금도
두근두근, 조마조마한 작업입니다.

《나가오카 겐메이의 메일》을 시작한 지 11년, 나가오카 씨의
아이디어는 샘솟는 물처럼 여전히 흘러넘칩니다. 국내외를
누비며 프로젝트를 진행하고 그 모습을 자신의 언어로
꾸준히 전합니다. 가끔은 기분이 내키지 않거나 침울하기도
한 감정이 그대로 전해질 때도 있습니다.

시작 초기에는 메일 발송 간격을 파악하기 어려워
금요일이었던 발송일이 토요일, 일요일, 월요일로
하루씩 밀리다가 드디어 현재의 화요일로 정착했습니다.
제목도 바뀐 적이 있습니다(웃음). 그러면서도 매주
자신의 이야기를 원고로 쓰는 일은 참 쉬운 일이 아닌데,
시간에 겨우겨우 맞추거나 늦어진 적은 있어도
원고를 빼먹은 적은 한 번도 없었습니다.
"이 메일 매거진의 가치는 무엇일까?"
나가오카 씨는 자주 말합니다. 저는 나가오카 겐메이의
시점과 실행력이라고 생각합니다. 그리고 그 실행력은
독자 여러분의 뒷받침 덕분이며, 그것이 메일 매거진을
지속할 힘이 되는 것이 분명합니다.

나가오카 씨가 세 명은 있는 듯하다는 생각이 들 때가
있습니다. 저기에서 저렇게 하네, 싶으면 또 여기에서
이렇게 하고, 그러다 보면 어? 원고가 왔네? 이럴 정도로
정신이 없습니다. 하지만 이는 앞으로도 분명 변하지
않을 겁니다. 멈추는 일 없이 구시렁대면서도 활발하게
전하는 디자인 활동가 나가오카 겐메이 씨.

그의 언어는 앞으로도 누군가의 마음을 울리고
움직이며 지속될 겁니다. 그것이 나가오카 씨의
재능이라고 함께 달리는 사람으로서 단언할 수 있습니다.
디자인과 함께 끊임없이 달려주세요!
그리고 재미있는 교류의 장을 많이 만들어주세요!
언제 어디든지 놀러 가겠습니다.

합동 회사 하마구리蛤
가쓰라기 마코토·긴타니 히토미

마치는 글

나는 무언가를 떠올리고 시작해 지속해 갈 때 두 가지 일을
꾸준히 해왔습니다. 물론 지금도 그렇습니다.
어떤 아이디어가 떠오르면 언제나 혼자는 아무것도
할 수 없어 반드시 다른 사람에게 제안해 실행했습니다.
아무것도 할 수 없다고나 할까, 생각이 떠오른 뒤
누군가가 옆에 없으면 꾸준히 하지 못합니다.

중학교 1학년 때 자동차 회사 '세코이자동차SEKOI自動車'를
설립했을 때도 경쟁사인 '사루타자동차SARUTA自動車'를
끌어들여 결과적으로 중학교를 졸업할 때까지
'세코루타자동차SEKORUTA自動車'로 경영했습니다.
고등학생 때 잡지 《불연물不燃物》을 창간할 때도 여러 동료와
편집부를 만들어 시작했습니다. 어른이 되어 영상 디자인
회사 드로잉앤드매뉴얼을 설립했을 때 역시 혼자는
지속하지 못해 영상 작가로 히시카와 세이이치, 매니저로
이노 게이코를 끌어들였고 지금도 이어가는 중입니다.
또 하나, 내가 무언가를 시작할 때 특징은 개인적으로

하고 싶은 일을 사회에 꾸준히 제시해 가는 형태를 취한다는 점입니다. 이는 전시회일 때도 출판일 때도 사회성을 지닌 주제 설정일 때도 있었습니다. D&DEPARTMENT에 '롱 라이프 디자인'이라는 사회적 주제를 부여했듯이 말입니다. 즉 동료라는 매실장아찌를, 개인적으로 하고 싶은 일이라는 밥에 넣은 뒤, 형태를 만들어 사회성이라는 김으로 감싼, 주먹밥 같은 것을 매번 만들어왔습니다. 그러므로 내 아이디어는 반드시 '매실장아찌(동료)'가 들어 있고 '김(사회적 메시지)'으로 감싸져 있습니다. 제품 디자이너 후카사와 나오토深澤直人 씨가 이런 제 모습을 보고 말했습니다. "나가오카 겐메이는 자기가 개인적으로 하고 싶은 일을 모두에게 즐겁게 시키는 걸 잘하네요." 칭찬인지 아닌지 잘 모르겠지만, 후카사와 씨는 역시 나의 '개인과 사회의 주먹밥 스타일'을 이미 알아챘습니다.

최신 프로젝트인 d news aichi agui에 관해서는 지금까지 해왔듯이 개인의 은행 차입으로 자금을 조달하지 않고, 지역 주민을 중심으로 크라우드 펀딩이라는 방법을 설명하고 출자를 요청해 만들었습니다. 이것도 어떻게

보면 '개인적으로 하고 싶은 일'을 사회에 설명해 자금을 모은 셈인데, 즉 개인적인 것만으로는 공감을 얻을 수 없고 사회적인 것만으로는 꿈이 없다는 말이 됩니다. 거기에 존재하는 것은 더 깊게 파고들면 '그 정도라면 투자해도 좋다' '그 정도의 꿈이라면 왠지 내 일처럼 느껴진다' 같은 공감의 크기라고 나 스스로 생각합니다.

거대한 일을 어마어마한 자금으로 움직이는 사람은 누구나 납득할 만한 서류를 만들 수 있습니다. 하지만 나는 되도록 말로써 설명하고 싶은 사람입니다. 요즘에는 모든 사람을 납득시킬 기획서를 써야 하는 아이디어라면 실현하지 않는 편이 낫다는 생각마저 합니다. 이상한 표현이지만, 나 대신에 설명이 되는 일이라면 내가 할 필요가 없다는 말입니다. 그런 의미로 생각하면 어설픈 사기꾼처럼 보일지 모릅니다. 어쨌든 '동료'와 '사회성'은 늘 한 쌍으로 의식해 왔습니다. 그렇게 말로 사람을 설득하고 설명할 때의 용어집 같은 게 이 책 아닐까, 하고 원고를 정리해 완성한 지금에서야 생각합니다.

이 책은 약 10년 동안 매주 화요일에 꾸준히 발송해 온
《나가오카 겐메이의 메일》이라는 메일 매거진 글을
엄선해 담았습니다. 여기에도 앞서 이야기한 '나가오카식
발상과 지속'이 있습니다. 그런 지속에는 하마구리라는
신기한 사무소의 가쓰라기 마코토와 긴타니 히토미라는
두 사람의 존재가 있습니다. 내가 이 메일 매거진을
시작하려고 했을 때 한 메일 매거진의 사무국을 맡았던
두 사람에게 상담했습니다. 그때 두 사람은 말했습니다.
"누구나 쉽게 할 수 있는 형식이니까 가르쳐 드릴 테니
직접 해보세요." 만약 그 말대로 누구나 할 수 있는 일이었다
하더라도 내 규칙에는 반합니다. 처음에는 열심히 직접
할 수 있을지 모릅니다. 그렇지만 매번 지속하기 위해서는
'힘내요, 이제 마감이에요, 정말 재미있었어요' 하면서 꾸준히
옆에 있어 줄 사람이 없으면 이 또한 지속되지 않습니다.
여기에는 이 사람의 메일 매거진이라면 도와주어야겠다고,
이 두 사람이라면 오래 지속할 수 있을지 모르겠다고
생각하는 인간관계도 존재합니다. 즉 메일 매거진이라는
정기 미디어에는 내용과는 별개로 소중한 부분이 있다고
가쓰라기 씨, 긴타니 씨와 인연을 맺어오며 생각했습니다.

그렇게 느끼니 이 책의 또 다른 「마치는 글」을
두 사람에게도 부탁하고 싶었습니다. 이 원고를 쓰는
지금은 이 안건을 두 사람과 한창 교섭 중이므로 실제로
게재되면 꼭 읽어주었으면 좋겠습니다. 분명 써주겠지만
(몇 번이나 내 이상한 아집으로 기분을 상하게 한 일이
있었는데 잘 이어왔습니다).

디자이너로서 나의 커다란 사회적 주제인 롱 라이프
디자인은 '지속한다'라는 상품 디자인 이외의 사정이 실은
많습니다. 거기에는 예외 없이 나와 마찬가지로 '동료'와
'사회성'이 있습니다. 겉모습이 멋있는 디자인만이 아닌,
기능을 넘어선 교감과, 꾸준히 판매하고 싶다고 생각해 주는
매장 직원의 마음이 있어서 가능한 일입니다. 그 덕분에
《나가오카 겐메이의 메일》은 이어집니다.

마지막으로 내 출판 행위의 '지속'에도 함께 뛰면서
지켜봐 주는 편집자 이시구로 겐고石黒謙吾 씨라는
사람이 있습니다. 또한 이 책을 비롯해 '나가오카 겐메이의'
시리즈의 모든 북 디자인은 요리후지 분페이寄藤文平 씨가

맡아주었습니다. 두 분 모두에게 감사의 말을 전합니다.
언젠가 다섯 번째 책이 나올 때도 잘 부탁드립니다.
그리고 이 시리즈의 첫 번째 책인 빨간 표지의
『디자인하지 않는 디자이너』를 함께 펴내고, 이번
네 번째 책인『디자이너 마음으로 걷다』도 더불어 작업한
헤이본샤平凡社의 시모나카 준페이下中順平 씨, 책을 담당해 준
시마 슌타로志摩俊太郎 씨에게도 감사를 전합니다.
헤이본샤를 경영하는 시모나카가家의 릴레이 경영이
이어지는 가운데 한 출판사에서 두 권의 책을 낼 수 있어
아주 기쁩니다. 이번에도 많은 동료와 관계를
맺어준 여러분 덕분에 책의 형태로 사회에 메시지를
전할 수 있었습니다. 감사합니다.

디자인 활동가
나가오카 겐메이

한국어판 출간에 보내는 마음

배수열 D&DEPARTMENT 서울, mmmg 공동대표

D&DEPARTMENT 롱 라이프 디자인은 우리 주변에
흔한 일상의 물건을 통해 이 시대에 필요한 디자인 가치를
설정합니다. 형태와 기능을 넘어 물건들을 만드는 이의 태도,
그 물건의 배경이 되는 지역 산업과의 순환으로 관심을
확장합니다. 물건을 소개하고 판매하는 가게가 갖춰야 하는
세세한 모습까지, D&DEPARTMENT 활동은 언제나
행동을 중심으로 이어집니다.

지금은 모바일을 통해 간단한 주문으로 더 많은 걸 빠르고
쉽게 얻을 수 있고, 규모나 효율을 성장의 잣대로 평가하는
시대입니다. 오늘날 가게를 열어 생산자와 고객을 직접
만나며 관계를 만들어가는 D&DEPARTMENT 활동은
어쩌면 시대의 흐름과는 반대로 가는 방식으로 보일 수도
있습니다. 하지만 그 활동의 성장은 우리가 살아가는
지역사회에 올바른 디자인을 향합니다. 결국 스스로의
일상을, 나 자신을 돌아보고 성찰할 계기를 만들어줍니다.

나가오카 겐메이의 이번 신간 『디자이너 마음으로 걷다』를
통해 지금 우리가 살아가는 이 사회와 자기 일을 진심으로

사랑하는 그의 마음을 들여다보고, 여러분의 일상을 위한
소중한 가치와 태도도 스스로 찾아볼 수 있기를 바랍니다.
자신의 일상을 존중받기 위해 내가 놓치고 소홀히
여겼던 마음을 발견할 수도 있을 겁니다. 당신의 일상이
건강하게 지속되길 응원합니다.

유미영 D&DEPARTMENT 서울, mmmg 공동대표

10여 넌 전 D&DEPARTMENT 서울의 파트너가 되기로
결심하게 해준 것은 나가오카 겐메이가 쓴 세 권의
책이었습니다.

mmmg를 10년 남짓 운영해 온 시기에 그 세 권의 책을 만난
건 제가 알게 모르게 품고 있던 작고 많은 고민의 지점들에
쉽고 간단명료하게 답해 주는 선배를 만난 듯한 경험이
되었습니다. '거대한 담론 이전에 작은 가르침과 배움이
중요하다.' 나가오카 겐메이는 그 부분을 짚어주었습니다.
또한 그가 사고하는 방식과 사건을 대하는 시선은
심플하면서도 흥미로워 일상에 새로운 관점을 갖게
합니다. 그로부터 10년이 흐른 지금, 그 나가오카 겐메이가
또 하나의 책을 준비했습니다. 그 책이 한국어판으로도
발행되었습니다. 기쁩니다.

놀랍게도 매주 발행되는 《나가오카 겐메이의 메일》을 통해
그는 오랜 시간 함께 일한 d의 동료들을 향해, 또는 자기
자신을 향해 회사의 창업자가 지금 생각하는 것들을
알기 쉽게 글로써 공유하고 앞장서 왔습니다. 그 힘은 실로

컸습니다. 존경스러운 일입니다. 그런 그의 노력으로, 동료인 저는 그의 '마음'을 실시간으로 느낄 수 있었습니다.

구독자이자 동료의 한 사람으로서 그 내용의 일부가 책으로 나온다는 것에 깊은 응원을 보냅니다. 그리고 그 감회를 함께 느낍니다. 10여 년 동안 켜켜이 쌓아 온 업적을 한 권의 책으로 마감하는, 그의 꾸준하고도 성실한 활동가로서의 면모를 다시 한번 세상에 알립니다. 멋져요!

유세미나 ㈜오브젝트생활연구소 공동대표

오브젝트생활연구소(이하 오브젝트)는 관계 비즈니스라고
해도 과언이 아닐 만큼 모든 선택에 있어 관계와 과정을
우선 순위에 둡니다. 그런 면에서 D&DEPARTMENT와
통하는 지점이 있습니다. 12년 전 매장 개점을 준비하며
나가오카 겐메이의 책에서 많은 도움과 위로를 받았습니다.
많은 사람에게 공감받기 어려운 선택을 해야 할 때나 브랜드
운영에 힘듦을 느낄 때, 지금까지도 종종 누군가의 조언을
듣고 싶을 때 그의 책을 열어 생각을 정리합니다.

오랜만에 만난 그의 이번 책『디자이너 마음으로 걷다』에는
디자이너이자 브랜드를 만드는 사람으로서 그동안 세월이
흐른 만큼 더 깊어진 고뇌와 고찰이 담겨 있습니다.
실질적으로 브랜드를 운영 중인 사람이라면 반복해 가며
읽고 생각을 정리할 기회가 됩니다. 저 또한 요즘 자주
생각하는 몇 가지 고민에 관해 저자와 대화할 수 있었습니다.

바쁜 일상 속에서 오랜 친구를 만나 속이 후련하게 이야기를
나누는 듯, 시간 가는 줄 모르고 이 책과 함께하게 될 겁니다.

이승희 브랜드 마케터, 『질문 있는 사람』 『일놀놀일』 저자

제 인생에 영향을 많이 끼친 인물을 한 명 고르라면
단연, D&DEPARTMENT 창업자이자 디자인 활동가인
나가오카 겐메이일 겁니다.

'마케터의 감각을 계속 기르기 위해 어떤 것을 하느냐'는
질문을 받은 적이 있습니다. 계속해서 스스로 질문하고
생각하고 기록하는 것이라고 답했습니다. 무언가를 느끼기를
멈추지 않는 것, 끊임없이 사고하는 것만이 감각을 뾰족하게
세울 방법이라고 생각합니다. 이 훈련 방법이 틀리지
않았다는 것을, 나가오카 겐메이와 그의 책을 보며 다시금
확신했습니다.

이번 책은 그가 지난 10년 동안 뉴스레터 형태로 자신의
생각을 기록한 것 중 107편만 엄선하여 모은 책입니다.
나가오카 겐메이는 변하지 않는 가치의 중요성을 말하는
롱 라이프 디자인 철학을 가지고 있으면서도, 시간이
지날수록 가장 자기답게 성장하고 변화하는 사람입니다.
비즈니스이자 직업인이자 생활인으로서 생각을 멈추지 않고
계속해서 움직인 사람이 쓴 글을 꼭 읽어보기를 바랍니다.

옮긴이 주

1 각각 『디자이너 생각 위를 걷다』(안그라픽스, 2009), 『디자인하지 않는 디자이너』(아트 북스, 2010), 『디자이너 함께하며 걷다』(안그라픽스, 2010)라는 제목으로 한국어판이 출간되었다.

2 공예도시다카오카크래프트컴피티션工芸都市高岡クラフトコンペティション을 말한다. 전통 공예 산지에서 진행하는 전국 규모의 공모전으로, 1986년부터 시작되어 산지 프로모션과 지역 산업 활성화를 목적으로 실시 중이다.

3 보편적 디자인을 취급하는 콘셉트 숍인 '굿디자인숍'을 말한다. 2011년에 시작해 도쿄, 런던, 파리 등에 매장을 열고 활동하다 2018년 활동을 정리했다.

4 물건을 뜻하는 '모노もの'와 만들기를 뜻하는 '즈쿠리づくり'의 합성어로, '혼신의 힘을 쏟아 최고의 물건을 만든다'는 뜻이다. 후지모토 다카히로藤本隆宏 도쿄대학교 교수가 제조업에 강한 일본 기업의 특징을 설명하면서 처음 사용했다.

5 2021년 말 지은이가 그의 고향인 아이치현 아구이초에 문을 연 가게다. 지타반도知多 半島를 중심으로 한 지역의 특산물을 취급한다.

6 공동 매점은 오키나와 외딴섬 일부에 존재하는 상점으로, 작은 취락의 생활 유지를 위해 주민들이 자금을 내 운영하는 취락 단위의 공동체다.

7 가부키나 전통 가면극 노能 등 고전 예능의 매력을 알기 쉽게 전하는 일.

8 '만들지 않고 만든다'는 콘셉트로 이미 있는 상품이나 폐자재, 부품 등을 조합해 새로운 가치를 창조하는 프로젝트.

9 주로 손을 사용해 자세나 골격을 교정하며 치료하는 민간요법, 대체 의료를 말한다. 일본과 서양 의료가 결합한 것으로 한국으로 치면 도수 치료와 비슷하다.

10 일본 다도에서 차를 마시기 전에 모임의 주최자가 손님들에게 대접한 요리. 연회 요리인 가이세키会席와 구분하기 위해 '차카이세키茶懐石'라고 따로 부르기도 한다.

11 기타야마 히토미北山ひとみ라는 여성 오너가 1998년 문을 열어 운영했던 호텔로 문화 리조트 호텔의 선구자적 역할을 했다고 평가받는다. 2018년 문을 닫았다.

12 2008년 8월 27일부터 9월 1일까지 마쓰야긴자에서 열린 전시회. 마흔일곱 개 도도부현의 지역다움이 담겨 있고, 일본의 현재를 느낄 수 있는 제품들을 디자인이라는 필터를 통해 다섯 가지 관점으로 소개하며 한 현당 다섯 제품씩 총 235점을 다루었다.

13 이 책 『디자이너 마음으로 걷다』가 출간된 2024년 5월 기준, 2024년 3월 후쿠이福井호가 출간되어 33호까지 나왔으며 열네 개 지역이 남았다. 34호로 히로시마広島호를 제작 중이며, 첫 해외판으로 제주도호가 2024년 출간될 예정이다. 다음 웹사이트에서 편집부 노트를 볼 수 있다. d-travel.stibee.com

14 60VISION 프로젝트의 일환으로 1960년대부터 꾸준히 만들어온 제품을 새롭게 세상에 전하기 위해 2002년에 만든 가리모쿠가구주식회사의 브랜드다. '계속해서 변해가는 현대에서 변하지 않는 가치를 가진 물건'을 콘셉트로 한다.

15 류큐 무용은 오키나와현에서 계승되는 무용으로 2009년 9월 2일 중요무형문화재로 지정되었다. 류큐는 오키나와의 옛 이름.

16 유리 공예 작가 쓰지 가즈미辻和美가 운영하는 갤러리 'factory zoomer gallery'에서 2020년 1월 10일부터 2월 16일까지 연 지은이의 전시 〈PLASTICS〉를 말한다. 관련된 내용은 271쪽에 상세하게 나온다.

17 본뜻은 스테이크를 구울 때 식욕을 자극하는 지글지글 소리로, 여기서는 소비자의 감각을 자극해 구매욕을 일으키게 하는 상술을 의미한다.

18 도장할 때 일부러 흠집이나 얼룩을 내거나 도장 후 사포로 긁어내어 오랜 세월 사용한 듯한 질감을 연출하는 가공 방법. 섀비Shabby는 '낡은, 해진, 허름한'이라는 뜻이다.

19 에도 시대 도쿠가와 미쓰쿠니德川光圀의 다른 이름이자 그가 모든 자리에서 물러나 일본 각지를 유랑하며 행했던 권선징악을 그린 창작 작품의 명칭이기도 하다.

20 에르메스 맨즈의 세계관을 자유로운 발상과 함께 눈으로 즐기는 라디오로 표현한 이벤트. 2019년 9월 1일부터 9월 29일까지 기간 한정 공개 방송으로 진행되었다.

21 에도 시대 후기 영주이자 대표 다인으로 본명은 마쓰다이라 하루사토松平治郷며 후마이는 호다. 다도를 연구하고 다기를 수집했는데, '미의 기준'을 정해 전국에 퍼진 약 1,100종류의 명품 다기를 모두 게재하고 일곱 가지 등급을 매긴 책 『고금 명물 유취古今名物類聚』 열여덟 권을 편찬했다. 그의 평가는 현대에도 명품 다기의 기준이 된다.

22 1998년 4월에 시작해 현재도 방송하는 다큐멘터리 프로그램. 다양한 분야에서 활약하는 사람들을 밀착 취재해 소개한다.

23 NHK에서 1998년 4월부터 2016년 4월까지 방송된 교양 방송. 일본을 대표하는 유명인이 자기 모교를 방문해 학창 시절이나 걸어온 과정을 돌아보는 다큐멘터리와 후배들에게 현업을 체험하게 하는 등의 방과 후 수업으로 구성되었다.

24 2002년 4월부터 지금까지 방영 중인 경제 다큐멘터리 방송.

25 2006년 니혼케이자이신문사日本経済新聞社의 스폰서 방송으로 시작해 현재까지 방영 중이며, 일본 경제를 지탱하는 경영자, 유명인, 정·재계 인사를 게스트로 초빙해 소설가 무라카미 류村上龍가 인터뷰하는 대담 방송이다.

26 소비세율을 단계적으로 10퍼센트까지 올려 걷힌 세액을 사회보장의 재원으로 사용한다는 내용으로 2012년 8월에 개정한 법률.